D1251779

Catherine Bolduc

Mes châteaux d'air
et autres fabulations

1996 — 2012

My Air Castles
and Other Fabulations

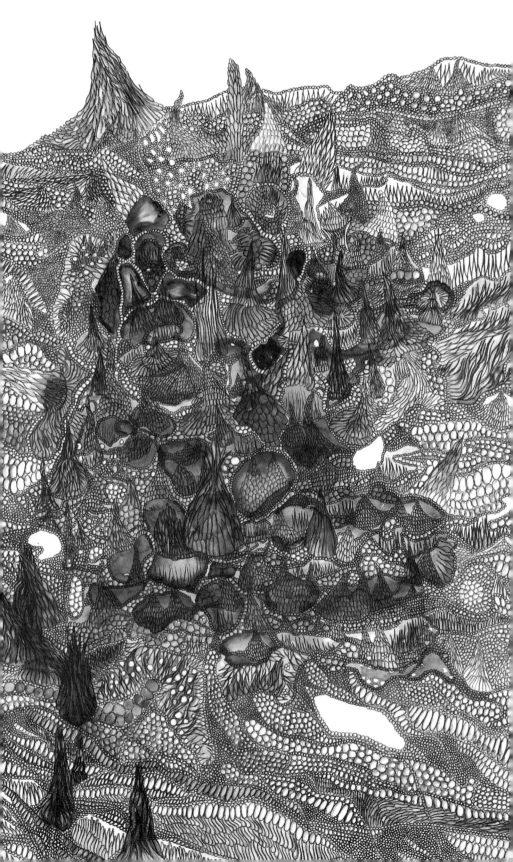

Catherine Bolduc

MES CHÂTEAUX D'AIR
et autres fabulations

1996 — 2012

MY AIR CASTLES
and Other Fabulations

Geneviève Goyer-Ouimette
Commissaire à la publication
Publication Curator

—

Catherine Bolduc
Geneviève Goyer-Ouimette
Marc-Antoine K. Phaneuf
Anne-Marie St-Jean Aubre

À Dorothée, Alice et Mary Poppins

For Dorothy, Alice and Mary Poppins

SOMMAIRE

CONTENTS

AVANT-PROPOS

LE PRÉSENT OUVRAGE est un survol aux effets kaléidos-
copiques de la production de l'artiste Catherine Bolduc.
L'intention de départ était d'y présenter ce qu'il était
impossible de montrer dans une exposition, soit des ins-
tallations *in situ* monumentales souvent disparues. En
cours de route, cette publication est devenue non seu-
lement une monographie, mais un nouvel espace à investir :
le volet 3 des expositions bilans *Mes châteaux d'air*[1].
Nous avons construit ce projet avec le souci de briser
le cadre plat du livre et avons tenté de le détourner en
exploitant sa tridimensionnalité, sa matérialité, sa forme
et son usage. Le chantier entourant cette publication est
ainsi devenu un lieu supplémentaire de recherche que
nous avons creusé avec la même volonté de restitution et
de créativité que pour les volets 1 et 2. Ici, toutefois, nous
avons dû jouer d'astuces pour simuler l'expérience réelle
des œuvres puisque les clichés photographiques, notre
matériel de base, ne sont en fait que de « faux témoi-
gnages » de celle-ci.

 Au premier regard, devant cette production mul-
tiforme (dessin, installation, sculpture et vidéo), on
pourrait croire que certaines œuvres sont aux anti-
podes les unes des autres, mais, à y regarder de plus près,
on constate leur étonnante similarité. Que ce soit dans
l'humble bas-relief *La poudre aux yeux*[2] ou l'instal-
lation immersive *Le jeu chinois*[3], les effets produits sus-
citent simultanément une impression de dangerosité et

de séduction. Devant ou dans celles-ci, l'expérience des œuvres passe toujours par le corps puisqu'il en est l'étalon de mesure, et ce, peu importe le format. Dans chacune d'elles, on se joue aussi de l'envers des apparences et des désirs déçus. Ces effets esthétiques étant récurrents dans l'ensemble de cette production, nous souhaitons que ce volet 3 de *Mes châteaux d'air* en témoigne et poursuive le « dialogue » entre les œuvres.

Ce livre bilan est le résultat de longues heures de travail et d'une collaboration étroite entre, d'une part, l'artiste et la commissaire à la publication et, d'autre part, un nombre important de collaborateurs impliqués. Il nous semble donc essentiel de les remercier tous. Plus particulièrement, il faut rappeler que cet ouvrage n'aurait jamais vu le jour sans une première invitation à réaliser une rétrospective du travail de l'artiste dont l'initiative revient à Marcel Blouin, directeur d'EXPRESSION, Centre d'exposition de Saint-Hyacinthe, et sans l'enthousiasme créatif et le soutien au volet 2 de l'exposition bilan de Jasmine Colizza, muséologue-responsable de la Salle Alfred-Pellan de la Maison des arts de Laval. Nous avons aussi eu le plaisir, dans la joie et les rires, de collaborer avec Véronique Grenier, coordonnatrice de la publication, qui a su attraper en plein vol nos idées nouvelles et réagencements constants ainsi qu'avec Jean-François Proulx, designer graphique, qui a su mettre en forme nos préoccupations conceptuelles en y insufflant sa touche personnelle.

Les essais qui composent le présent livre respectent notre désir premier d'offrir aux lecteurs un ouvrage aux effets de kaléidoscope. Nous tenons à souligner combien les auteurs invités, Anne-Marie St-Jean Aubre et Marc-Antoine K. Phaneuf, ont contribué à faire de l'ensemble un ouvrage à la fois polyforme et cohérent, contribuant même à créer des renvois étonnants... Pour leurs

regards acérés et leurs commentaires sur la publication, merci à Mélanie Boucher, Peter Dubé, Audrey Genois et Zoë Tousignant, ainsi qu'à tous ceux qui tout au long de ce processus ont nourri notre réflexion.

De façon plus personnelle, l'artiste tient à exprimer sa gratitude pour leur soutien au Centre d'art et de diffusion Clark et à la galerie SAS. Elle souhaite également remercier Kerim Yildiz et Lou Ruya pour leur support. Quant à elle, la commissaire à la publication remercie chaleureusement pour leur appui Éric Lamontagne, Aude et Océane.

Enfin, cet ouvrage a été rendu possible grâce au concours financier de la Salle Alfred-Pellan de la Maison des arts de Laval, d'EXPRESSION, Centre d'exposition de Saint-Hyacinthe, du Conseil des arts et des lettres du Québec et du Conseil des Arts du Canada, nous les en remercions.

— L'artiste Catherine Bolduc et la commissaire à la publication Geneviève Goyer-Ouimette

1 *Mes châteaux d'air*, exposition bilan, volet 1 à EXPRESSION, Centre d'exposition de Saint-Hyacinthe en 2009 et volet 2 à la Salle Alfred-Pellan de la Maison des arts de Laval en 2010, commissaire Geneviève Goyer-Ouimette.

2 *La poudre aux yeux*, 1997, plâtre, aiguilles de porc-épic et vernis à ongle nacré, p. 80.

3 *Le jeu chinois*, 2005, porte, cimaises, acrylique miroir, stroboscopes et pailles colorées, p. 200-203.

FOREWORD

THIS VOLUME IS A KALEIDOSCOPIC OVERVIEW of the artist Catherine Bolduc's work. In beginning this volume our intention was to present here what was impossible to show in an exhibition: monumental site-specific installations now often vanished. Over the period of its production, this publication became not simply a monograph but a new space in which to invest: the third installment of the survey exhibitions *Mes châteaux d'air*.[1] We put this project together with an eye to shattering the flatness of the book, and tried to divert it through the exploitation of its three-dimensionality, its materiality, its form and the way in which it is used. The work around this publication thus became a supplemental research site that we mined with the same will to restitution and creativity we deployed in our first and second installments. Here, however, we had to pull a few tricks to simulate the real experience of the artworks since our raw material – photographic shots – are, in fact, "false witnesses" of them.

 Faced with such a multiform body of work (drawing, installation, sculpture and video) one might, at first glance, think that some pieces contradict others, but, looking more closely, one notes their astonishing similarity. Whether in the humble bas-relief *La poudre aux yeux*[2] or the immersive installation *Le jeu chinois*,[3] the effects stir up an impression of dangerousness and seduction simultaneously. Before – or within – these pieces the body always mediates the experience because it is the standard of measurement, regardless of the format. In each of them, one also plays with what lies behind

appearances and failed desire. Given that these aesthetic effects recur throughout the body of work, we hoped that the third installment of *Mes châteaux d'air* would bear witness to and continue the "dialogue" between the pieces.

This retrospective volume is the result of long hours of work and close collaboration between, on one hand, the artist and publication curator and, on the other, a significant number of participating collaborators. It therefore seems essential to us to thank all of them. Most especially, one must recall that this book would never have seen the light of day without the invitation to put together a retrospective of the artist's work, an initiative of Marcel Blouin, director of EXPRESSION, Centre d'exposition de Saint-Hyacinthe, nor without the creative enthusiasm and support of Jasmine Colizza, the museologist in charge of the Salle Alfred-Pellan de la Maison des arts de Laval for the exhibition's second installment. We also had the pleasure – one filled with joy and laughter – of collaborating with the publication coordinator, Véronique Grenier, who knew just how to take hold of new ideas and our constant rethinking – even in mid-flight – as well as Jean-François Proulx, the graphic designer, who was able to give our conceptual concerns both the right form and his own personal touch.

The essays that make up this book honour our initial desire to give readers a work of kaleidoscopic effect. We would like to stress how much the invited authors, Anne-Marie St-Jean Aubre and Marc-Antoine K. Phaneuf, contributed to making an overall work that is at once polyphonous and coherent, contributing, in fact, to the creation of some surprising returns... For their keen eyes and comments on the publication, thanks to Mélanie Boucher, Peter Dubé, Audrey Genois and Zoë Tousignant as well as all those who nourished our thinking throughout this process.

On a more personal level, the artist would like to express her gratitude to the Centre d'art et de diffusion Clark and the SAS gallery for their support. She would also like to thank Kerim Yildiz and Lou Ruya for their love and support. The publication curator, for her part, thanks Éric Lamontagne, Aude and Océane most warmly.

Finally, this book was made possible by the financial support of the Salle Alfred-Pellan de la Maison des arts de Laval, EXPRESSION, Centre d'exposition de Saint-Hyacinthe, the Conseil des arts et des lettres du Québec and the Canada Council for the Arts; we thank all of them.

— Catherine Bolduc, artist and
Geneviève Goyer-Ouimette,
Publication Curator

1 *Mes châteaux d'air / My Air Castles*, survey exhibition installment 1 at EXPRESSION, Centre d'exposition de Saint-Hyacinthe in 2009 and installment 2 at Salle Alfred-Pellan, Maison des arts de Laval in 2010, Curator Geneviève Goyer-Ouimette.
2 *La poudre aux yeux / Smoke and Mirrors*, 1997, plaster, porcupine quills and pearly nail polish, p. 80.
3 *Le jeu chinois / The Chinese Game*, 2005, door, removable walls, acrylic mirror, strobes and coloured straws, pp. 200-203.

PRÉFACE

EMPRUNTANT LA FORME D'UNE ŒUVRE LITTÉRAIRE, *Mes châteaux d'air et autres fabulations 1996-2012* est une monographie portant sur l'œuvre de l'artiste Catherine Bolduc. Dans la foulée et au-delà de l'exposition intitulée *Mes châteaux d'air*, commissariée par Geneviève Goyer-Ouimette et présentée à Saint-Hyacinthe (2009) et à Laval (2010), cette publication, coéditée par EXPRESSION, Centre d'exposition de Saint-Hyacinthe et la Maison des arts de Laval, témoigne d'une œuvre singulière qui mérite toute notre attention. Par ses œuvres, Catherine Bolduc évoque à la fois le réalisme et le merveilleux. En effet, ses installations, vidéos et dessins offrent aux regards des mondes magiques et inaccessibles qui, paradoxalement, dépeignent l'expérience humaine avec une rare lucidité. Pour réaliser ses œuvres, cette artiste, qui utilise des objets banals – des perles de plastique, des miroirs, des portes manufacturées, des armoires IKEA, etc. –, transcende leur fonction et leur aspect premier. Si par son œuvre Catherine Bolduc nous convie à passer de l'autre côté du miroir, elle le fait avec un jugement solidement ancré dans le réel.

Rarement une démarche aura été aussi bien éclairée par le propos des auteurs invités à participer à une monographie portant sur l'œuvre d'une artiste. Avec justesse, Geneviève Goyer-Ouimette souligne l'importance de la mémoire dans l'œuvre de Catherine Bolduc, la mémoire tel un réseau associatif en constant état de réajustement.

Cette observation judicieuse nous permet non seulement d'apprécier à la fois le processus de création de l'artiste et l'effet ressenti par le spectateur devant ses œuvres, mais aussi nous reconnaissons là une démarche faussement naïve. Pour sa part, Anne-Marie St-Jean Aubre identifie plusieurs références littéraires dans l'œuvre de Catherine Bolduc, ce qui explique, entre autres, la forme empruntée par l'ouvrage ici publié. Encore une fois, cet essai s'attarde à la partie savante de cet œuvre en nous rappelant ses accointances avec les mythes de Sisyphe et d'Icare. Pertinemment, on nous renvoie à un dilemme fort ancien, celui du *comment vivre* devant la certitude de la mort. Quant à Marc-Antoine K. Phaneuf, parmi ses *Soixante-quatorze vérités à propos de Catherine Bolduc*, il nous rappelle à l'ordre en signalant qu'au-delà du kitsch et du baroque : « Le sujet de l'œuvre de Catherine Bolduc est plutôt l'expérience humaine en général. » Finalement, par son texte *L'histoire d'une oeuvre inexistante*, Catherine Bolduc confirme que nous vivons au pays des leurres : « Je n'ai jamais vu lieu aussi rempli que le désert. »

Nous remercions chaleureusement les principaux collaborateurs de cette monographie en commençant par l'artiste, Catherine Bolduc, qui a su insuffler à l'équipe une énergie positive tout au long du processus de mise en forme de cet ouvrage. Merci également à la commissaire à la publication Geneviève Goyer-Ouimette qui, par sa fine connaissance de la démarche de l'artiste, a grandement contribué à créer une monographie juste quant à son contenu, et audacieuse de par sa forme. Nous tenons aussi à remercier les auteurs appelés à analyser cet œuvre, et Jean-François Proulx, designer graphique, qui a répondu aux attentes des différents partenaires de ce projet d'édition. Cette publication a été rendue possible grâce à l'appui financier d'instances subventionnaires que

nous tenons à remercier : le Conseil des Arts du Canada, le ministère de la Culture, des Communications et de la Condition féminine du Québec, le Conseil des arts et des lettres du Québec, la Ville de Saint-Hyacinthe et la Ville de Laval.

— Marcel Blouin
Directeur général et artistique
EXPRESSION, Centre d'exposition
de Saint-Hyacinthe

ENTRE L'ARTISTE CATHERINE BOLDUC, la commissaire Geneviève Goyer-Ouimette et la Maison des arts de Laval, une relation magique s'est instaurée, d'abord autour du projet d'exposition *Mes châteaux d'air* à l'hiver 2010 puis autour de la présente monographie. Il fut difficile de ne pas être happé par l'univers enchanté de l'exposition à laquelle s'est jointe quasi organiquement la narration fabuleuse de la commissaire. Nous y déambulions comme dans un livre de contes et, page après page, nous retenions notre souffle, entre le terrible et le merveilleux.

Plus fantastique encore est de tenir entre ses mains un condensé du monde féérique de l'artiste. Reprenant le format du roman, déjà exploité dans le cadre de l'exposition, l'artiste, la commissaire à la publication et les auteurs révèlent ici un peu plus de la magie immanente aux œuvres de Catherine Bolduc. C'est d'ailleurs par le biais d'influences littéraires qu'Anne-Marie St-Jean Aubre décrit les œuvres illustrées comme autant de chapitres d'un récit. Marc-Antoine K. Phaneuf choisit, lui, de

nous lancer un jeu de cartes aux soixante-quatorze vérités à propos de l'artiste. Est-ce pour en faire un château ?

Trois ans après avoir entamé une collaboration étroite avec Catherine Bolduc, Geneviève Goyer-Ouimette s'attache à son moteur de création : les souvenirs. Dans un mouvement perpétuel, les mécanismes de la mémoire soumettent nos souvenirs à une réinterprétation incessante. Chez l'artiste, les œuvres deviennent ainsi traces d'un passé à la fois révolu et imaginé. Cette dualité, Catherine Bolduc l'évoque comme une mince frontière entre la réalité et le rêve, entre le banal et l'idéal.

Et c'est sur ce fil fragile, cette tension à peine visible que son œuvre se déploie. Et nous, lecteurs, regardeurs, c'est en funambules légèrement anxieux que nous avançons imprudemment devant ses yeux de magicienne. De quel côté nous fera-t-elle tomber ?

La Maison des arts de Laval remercie l'artiste Catherine Bolduc et la commissaire à la publication, Geneviève Goyer-Ouimette, la Ville de Laval, le Conseil des Arts du Canada, le ministère de la Culture, des Communications et de la Condition féminine du Québec, le Conseil des arts et des lettres du Québec et EXPRESSION, Centre d'exposition de Saint-Hyacinthe.

— Jasmine Colizza
Muséologue-responsable
Salle Alfred-Pellan de la
Maison des arts de Laval

PREFACE

Borrowing its form from a literary work, *My Air Castles and Other Fabulations 1996-2012* is a monograph on the work of the artist Catherine Bolduc. Following on the heels of – and going beyond – the exhibition entitled *Mes châteaux d'air*, curated by Geneviève Goyer-Ouimette and presented in Saint-Hyacinthe (2009) and Laval (2010), this volume – co-published by Expression, an exhibition centre in Saint-Hyacinthe, and the Maison des arts de Laval – bears witness to a singular body of work that deserves every bit of our attention. In her art, Catherine Bolduc evokes the real and the marvelous all at once. In fact, her installations, videos and drawings offer magical, inaccessible worlds to the gaze that, paradoxically, depict human experience with a rare lucidity. The artist uses banal objects to make art – plastic pearls, mirrors, prefabricated doors, IKEA cabinets – but transcends their ordinary use and appearance. If Catherine Bolduc asks us to cross over to the other side of the mirror through her art, she does so with a judgment firmly anchored in the real.

Rarely has an artist's process been so clearly explained by the authors invited to contribute to a monograph. Geneviève Goyer-Ouimette underlines the importance of memory in Catherine Bolduc's work with great precision – memory as an associative network in a constant state of readjustment. This judicious observation allows us to not only appreciate the artist's creative process and the experience the viewer feels before the works simultaneously, but also, in doing so, lays out how we recognize a certain feigned naivety in the

work. For her part, Anne-Marie St-Jean Aubre identifies the many literary references in Catherine Bolduc's oeuvre, which explains, among other things, the form taken by the volume here published. Again, this essay takes on the scholarly part of the work by reminding us of its links to the myths of Sisyphus and Icarus. Pertinently, we are pointed back to an ancient dilemma, that of *how to live* with the certainty of death. Marc-Antoine K. Phaneuf, on the other hand, calls us back to order in his "Seventy-Four Truths About Catherine Bolduc" by pointing out that beyond kitsch and the Baroque, "the subject matter of Catherine Bolduc's work is, rather, human experience in general." Finally, in her text "The Story of a a Non-Existent Work" Catherine Bolduc confirms that we live in a world of illusions: "I have never seen a place so full as the desert."

We warmly thank the principal collaborators on this monograph, beginning with the artist, Catherine Bolduc, who was able to infuse the team with positive energy all through the process of putting the book together. Thanks equally to the curator Geneviève Goyer-Ouimette who, through her sharp understanding of the artist's work greatly contributed to producing a monograph that is accurate in its content and daring in its form. And, we would like to thank the authors called upon to analyze the work and Jean-François Proulx, the graphic designer, who met every expectation of the various partners in this publishing project.

Finally, we should note that this publication was made possible thanks to the financial support of various granting bodies whom we would also like to thank: the Canada Council for the Arts, the Ministère de la Culture, des Communications et de la Condition féminine du Québec, the Conseil des arts et des lettres du Québec, the City of Saint-Hyacinthe and the City of Laval.

— Marcel Blouin
General and Artistic Director
EXPRESSION, Centre d'exposition
de Saint-Hyacinthe

A MAGICAL RELATIONSHIP DEVELOPED BETWEEN the artist Catherine Bolduc, the publication curator Geneviève Goyer-Ouimette and the Maison des arts de Laval. It first developed around the exhibition project Mes châteaux d'air in the winter of 2010 and then again around this monograph. It was difficult not to be carried away by the enchanted universe of the exhibition, which was joined in an almost organic way by the fabulous narration of the curator. We walked through the show as if in a book of fairy tales and on page after page we caught our breath, trapped between the terrible and the marvelous.

More fantastic still is to hold in one's hands a condensation of the artist's magical world. Once again taking up the form of the book (already present in the exhibition), the artist, curator and authors here reveal a little bit more of the magic immanent in Catherine Bolduc's work. Moreover, it is through literary influences that Anne-Marie St-Jean Aubre approaches the pieces here illustrated like so many chapters of a story. For

his part, Marc-Antoine K. Phaneuf chooses to deal out a card game of seventy-four truths about the artist. Might it not be in order to build a house of them?

Three years after having begun a close collaboration with Catherine Bolduc, Geneviève Goyer-Ouimette harnesses memories to her creative engine. Memory's mechanisms – in perpetual motion – submit our recollections to endless reinterpretation. Thus, with this artist the work becomes traces of a past gone by and imagined at the same time. Catherine Bolduc evokes this duality as a thin barrier between reality and dream, between the banal and the ideal.

And it is along this fragile thread, a barely visible tension, that her work spreads out. And we, readers, viewers, are able to move imprudently forward along this tightrope with anxious light steps as we pass before her magician's eye.

But which side will she let ourselves fall over?
The Maison des arts de Laval thanks the artist, Catherine Bolduc, and the publication curator, Geneviève Goyer-Ouimette, the City of Laval, the Canada Council for the Arts, the Ministère de la Culture, des Communications et de la Condition féminine du Québec, the Conseil des arts et des lettres du Québec and EXPRESSION, Centre d'exposition de Saint-Hyacinthe.

— Jasmine Colizza
Coordinator
Salle Alfred-Pellan
Maison des arts de Laval

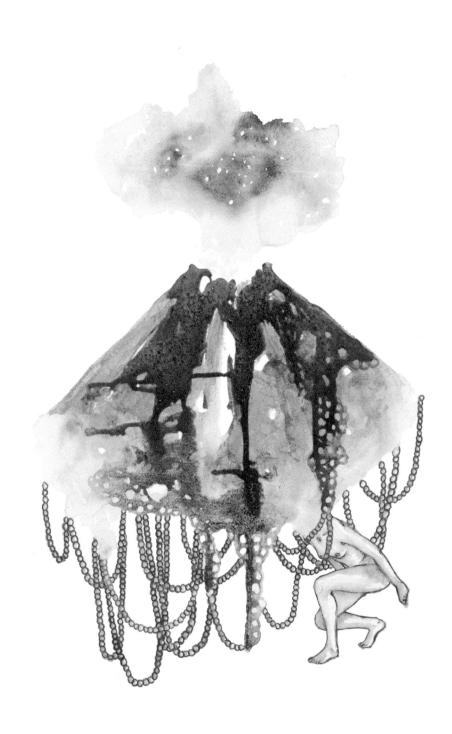

1

L'HISTOIRE D'UNE ŒUVRE INEXISTANTE

Catherine Bolduc

> *Les coïncidences sont impossibles à réfuter et ça m'a toujours rappelé combien l'inutilité de la poésie est importante*[1].
> — Marc Séguin

Lorsque je suis en voyage à l'étranger, je réfléchis beaucoup à l'écart entre ce que je m'étais imaginé avant de partir et l'expérience effective sur les lieux. Alors que j'avais rêvé de somptueux palais aux portes ornées de diamants, de monuments grandioses endimanchés sur des socles de marbre, de paysages escarpés avec couchers de soleil sur l'infini, il arrive que sur place tout se teinte de gris délavé et s'efface sous un vernis mat. L'épreuve de la réalité engendre bientôt les sentiments de désillusion, de déception et de perte. Comme devant un château de cartes dont l'effondrement est imminent.

Lors d'un séjour au Japon[2], alors que je rêvais de voir le mont Fuji, ce lieu de pèlerinage spirituel dominant l'ensemble de l'imaginaire nippon, cette destination de rêve pour touristes avides de sensations fortes, j'ai découvert que, bien qu'immortalisé dans nombre de peintures et clichés photographiques, celui-ci, ironiquement, se cache la plupart du temps derrière un mystérieux voile. Il ne

se laisse voir qu'occasionnellement, pendant une certaine partie de l'année, dans des conditions climatiques particulières. En consultant le calendrier de mon séjour, il semblait peu probable que je voie la fameuse montagne autrement qu'effacée derrière les nuages. Rongée de déception, avalée par mes propres chimères, j'ai décidé alors de réaliser une vidéo où serait filmée l'absence du mont Fuji, son invisibilité, tel l'objet du désir se dérobant perpétuellement au regard. Car la loi du désir veut qu'on ne désire que ce qui est absent.

Lorsque je suis en voyage à l'étranger, je réfléchis aussi à comment, simultanément au sentiment de déception, l'effet du temps et de la distance transfigurera les souvenirs de ce même voyage. Certains détails seront volontairement effacés, d'autres impunément enjolivés. Son récit deviendra alors fiction, telle une retranscription idéalisée où les désirs prévalent sur la réalité. Comme dans ma série de dessins *Le voyage d'une fabulatrice*[3], où, bien qu'évoquant des lieux réels que j'ai visités en Allemagne, en Turquie ou en Chine, la fabulation triomphe sur la vraisemblance. Ainsi, sous l'effet de la narration et du travail de l'imagination, le voyage, avant le départ et après le retour, demeure un espace de tous les possibles, un lieu d'émerveillement devant l'inconnu, un endroit où fuir la monotonie de la succession des jours dans le décor trop familier du chez-soi. Le voyage est une brèche, une porte de sortie, une évasion dans un autre monde, une fiction accessible dont on devient le héros, une autofiction.

Lorsque je suis en résidence d'artiste à l'étranger, je m'amuse souvent à imaginer ma vie autrement dans un ailleurs rêvé. Dans l'installation *My Life as a Fairy Tale*[4] que je réalisais en Irlande[5], des objets-accessoires devenaient les instruments du théâtre d'une vie « comme dans un conte de fées » tout en révélant simultanément leur

improbable usage. Plus tard, en résidence à Berlin[6], j'imaginais encore ma vie autrement mais cette fois dans un ailleurs impossible, un espace « sans gravité », au double sens du terme. L'installation *My life without gravity*[7] comprenait un espace inaccessible dont les effets sonores évoquaient à la fois l'enchantement d'un feu d'artifice et la menace de coups de feu, ainsi qu'une vidéo où l'on me voyait grimper sur une échelle et disparaître dans la fumée pour ensuite me jeter dans le vide, perpétuellement. En résidence par la suite à Tokyo[8], je réalisais une série de dessins dans lesquels je me projetais, telle une héroïne de manga, dans un Japon fantasmé et fantastique. Dans cette autofiction intitulée *My Life as a Japanese Story*[9], je mélangeais l'expérience réelle des lieux avec des interprétations imaginaires.

Lorsque je suis en voyage à l'étranger, il arrive aussi que la réalité soit au-delà de mes espérances. Qu'elle me rattrape. À Berlin, je m'acharnais à dessiner des paysages exagérés, excessifs ; je les voulais au-delà du réel. J'essayais d'imaginer un millier de volcans les uns sur les autres comme un millier de sublimes catastrophes en devenir. Le hasard a voulu que j'entreprenne un voyage au Caire depuis Berlin, puis dans le désert. Alors que j'avais imaginé un espace de désolation, un espace vide, j'ai vu le sol du désert égyptien jonché de sable précieux en forme de roses, de montagnes noires en pierre volcanique, de coraux faits de lave cristallisée par le temps, de sculptures de gypse moulées par le vent, de centaines de volcans dressés les uns à côté des autres. Comme dans mes dessins. Je n'avais rien inventé, rien exagéré. Je n'ai jamais vu lieu aussi rempli que le désert. En comparaison, les rues de Berlin resplendissaient de vacuité.

La réalité me rattrapait.

Au Japon, lorsque je me suis rendue au lac Kawaguchi-ko pour voir le mont Fuji, pour filmer son absence, le hasard a voulu que le temps soit d'une clarté exceptionnelle pour la période de l'année. Devant mes yeux ébahis, la majestueuse montagne se découpait sur l'horizon avec une précision de la ligne presque éblouissante. Sans le savoir avant mon départ, le hasard a aussi voulu que ce soit la pleine lune, que la fenêtre de la chambre du *ryokan*[10] où je dormais découvre une vue imprenable sur le mont Fuji derrière le lac calme. Sous la lumière soyeuse de la pleine lune, la silhouette blanche du volcan rayonnait paisiblement devant ma fenêtre, toute la nuit, dans un ciel limpide, sans aucun nuage. J'étais prise à mon propre jeu. La déception escomptée s'était jouée de moi. Dans l'espoir du désespoir calculé, *Fuji-san* s'offrait ironiquement à moi, victorieux.

La réalité me rattrapait.

Je n'ai rien filmé.

Toujours au Japon, quelques semaines plus tard, après avoir visité Izu Oshima, une île au volcan endormi depuis une vingtaine d'années, alors que je dessinais des centaines de cratères crachant des rivières de perles cristallines, un volcan au sommet d'un glacier en Islande faisait éruption.

La réalité me rattrapait.

Un an après mon séjour au Japon, un an après la réalisation du dessin *En attendant de voir le mont Fuji*[11], un an après l'éruption d'Eyjafjallajökull en Islande, le Japon s'effondrait. L'écho du tsunami semblait résonner jusque

dans mon atelier à Montréal, depuis le fond de cette sculpture en forme de mont Fuji, volcan en chocolat et perles de plastique que j'y fabriquais alors[12]. À ce moment m'est revenue en mémoire cette vieille légende voulant que le mont Royal soit anciennement un volcan. Comme dans un effet miroir, je voyais en imagination la silhouette du mont Fuji, sur fond de grondements de tremblements de terre, diamétralement opposée à celle du mont Royal, symétrique.

La boucle du monde se refermait.

Image page 30
Catherine Bolduc, *Dans ma tête 2* / In my Head 2, 2010, chocolat, aquarelle et crayon aquarelle sur papier / chocolate, watercolour and watercolour pencil on paper | 51 × 35,5 cm

1 Marc Séguin, *La foi du braconnier*, Montréal, Éditions Leméac, 2009, p. 51.
2 Résidence de six mois en 2010 au *Studio du Québec à Tokyo*, programme du Conseil des arts et des lettres du Québec.
3 Série de dessins *Le voyage d'une fabulatrice*, 2007-2010, aquarelle, crayon aquarelle et acrylique sur papier, p. 172-173.
4 *My Life as a Fairy Tale* / Ma vie comme un conte de fée, 1999, sac, lumière disco, roulette, polystyrène expansé, plâtre, émail, miroir, chaussures, tapis, acier peint, bois et objets en verre, p. 197-199.
5 Résidence de quatre mois en 1999 à la National Sculpture Factory (Cork, Irlande), programme *Pépinières européennes pour jeunes artistes*.
6 Résidence de douze mois au Künstlerhaus Bethanien à Berlin en 2007 et en 2008, programme *Studio du Québec à Berlin* du Conseil des arts et des lettres du Québec.
7 *My life without gravity* / Ma vie sans gravité, 2008, bois, lecteur MP3 audio, haut-parleurs, stroboscopes et projection vidéo, p. 194-195.
8 Voir note n° 2.
9 Série de dessins *My Life as a Japanese Story* / Ma vie comme une histoire japonaise, 2010, aquarelle, crayon aquarelle, chocolat, feuille d'or et acrylique sur papier, p. 210, 212-213, 215.
10 Un *ryokan* est un hôtel japonais de style traditionnel.
11 *En attendant de voir le mont Fuji* (de la série *My Life as a Japanese Story* / Ma vie comme une histoire japonaise), 2010, aquarelle, crayon aquarelle, chocolat, feuille d'or et acrylique sur papier, p. 210.
12 *La face cachée du mont Fuji*, 2011, bois, tuyaux de plomberie peints, polystyrène expansé, cire, chocolat, perles en plastique et gyrophare, p. 153-154.

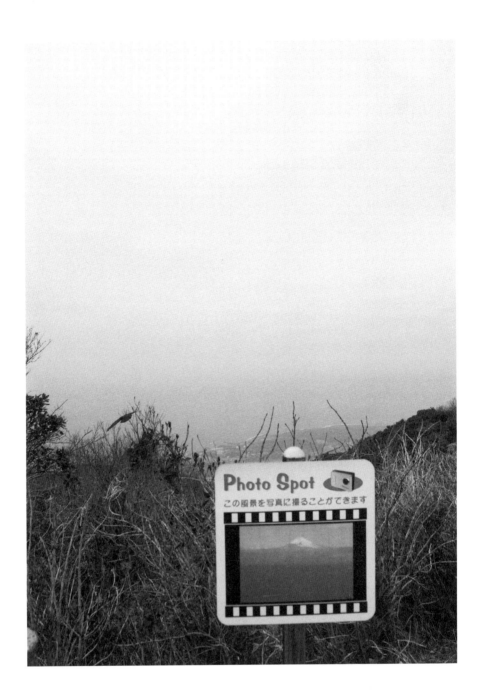

1

THE STORY OF A NON-EXISTENT WORK

Catherine Bolduc

Coincidences are impossible to refute and that has always reminded me of how important poetry's uselessness is.

— Marc Séguin[1]

WHEN I TRAVEL OVERSEAS I think a great deal about the gap between what I imagined before departing and the actual experience on-site. While I dreamed of sumptuous palaces with diamond-ornamented doors, of grandiose monuments done up in their Sunday best and resting on marble pedestals, of steep landscapes framing sunsets over an infinite horizon, when I'm actually there, everything seems dyed a faded, grey colour, dulled by a matte varnish. Soon, the touchstone of reality gives rise to disillusionment, disappointment and loss. As if faced with a house of cards just about to collapse.

During a stay in Japan,[2] though I dreamed of seeing Mount Fuji, a place of spiritual pilgrimage dominating Nipponese imagination, I discovered that this dream destination – one flooded with feeling and immortalized in countless paintings and photographs – ironically hides behind a mysterious veil more often than not. It only lets itself be viewed occasionally, during a certain part of the year and in particular climatic conditions. Checking the dates of my stay, it seemed improbable

that I'd get to see the famous mountain other than hidden by clouds. Eaten up by disappointment and devoured by my own chimeras, I decided to create a video in which the absence of Mount Fuji would be filmed instead; its invisibility, so much the object of desire, perpetually disrobing to the gaze. After all, the law of desire holds that we long for what is absent.

When I travel overseas, I also think about how – simultaneous with disappointment – the effects of time and distance shape the memory of a trip. Some details are voluntarily erased, others enlivened with impunity. The account therefore becomes fiction, a kind of idealized rewriting in which desire prevails over reality. This is the case with my series of drawings Le voyage d'une fabulatrice,[3] in which, while evoking real places I visited in Germany, Turkey or China, fabulation triumphs over verisimilitude. Travel, shaped by narration and the workings of the imagination – before departure and after return – becomes a space of infinite possibilities, a place of wonder before the unknown, a locale in which to flee the monotony of days in the too-familiar decor of home. Travel is a breach, an exit, an escape to another world, an accessible fiction in which one is the hero: an autofiction.

When I take part in an artist's residency overseas, I enjoy imagining a different life for myself in some dreamed-of other place. In the installation I created in Ireland,[4] My Life as a Fairy Tale,[5] object-props became the instruments of a theatricalized life, one that's "just like it is in fairy tales" – while simultaneously revealing their improbable use. Later, in a residency in Berlin,[6] I again imagined my life differently, but this time in an impossible other place, a space "without gravity" in the double sense of the term. The installation My life without gravity[7] included an inaccessible space where sound effects evoke the enchantment of fireworks and the menace of gunfire at the same time, as well as a video in which one saw me climbing a ladder only to disappear into smoke and

38

subsequently throw myself into the void over and over. Still later, in residence in Tokyo,[8] I made a series of drawings where, like a heroine in mangas, I projected myself into an imagined, fantastical Japan. In this autofiction, entitled *My Life as a Japanese Story*,[9] I mixed real experiences of place with imaginary interpretations.

When I travel overseas, it also comes to pass that reality exceeds my hopes. That it catches up with me. In Berlin, I worked furiously on drawings of exaggerated, excessive landscapes; I wanted them to go far beyond the real. I tried to imagine a thousand volcanoes one on top of the other as a thousand sublime catastrophes in the midst of becoming. Chance made it such that I took a trip to Cairo from Berlin, and then into the desert. Though I had imagined a space of desolation – an empty space – I saw an Egyptian desert strewn with precious, rose-shaped sands, black mountains of volcanic stone, corals of lava crystallized by time, gypsum sculptures moulded by winds, hundreds of volcanoes rearing up side by side. Just like my drawings. I had invented nothing, exaggerated nothing. I have never seen a place so full as the desert. The streets of Berlin radiated emptiness in comparison.

Reality caught up with me.

In Japan, when I went to Lake Kawaguchi-ko to see Mount Fuji, to film its absence, chance made the weather exceptionally clear for that time of year. Before my wonder-struck eyes, the majestic mountain cut itself free of the horizon with an almost dazzling precision of line. Without my knowledge prior to departure, chance also arranged for it to be the time of the full moon, and for the window in the *ryokan*[10] room in which I stayed to have an unrestricted view of Mount Fuji just beyond the calm lake. Under the silky light of the full moon, the white silhouette of the volcano shone peacefully before

my window all night, in a limpid, cloudless sky. I was trapped in my own game. The expected disappointment betrayed me. My expected despair turned on me, *Fuji-san* ironically offered herself up, victorious.

Reality caught up with me.

I filmed nothing.

As in the film "Cherry Blossom"

Still in Japan a few weeks later, after having visited Izu Oshima, an island with a volcano that's been dormant for twenty-some years, and while drawing hundreds of volcanoes spewing out crystalline pearls, the volcano at the summit of an Icelandic glacier erupted.

Reality caught up with me.

One year after my stay in Japan, one year after the creation of the drawing *En attendant de voir le mont Fuji*,[11] one year after the eruption of Eyjafjallajökull in Iceland, Japan collapsed. The violence of the tsunami seemed to resonate as far as my studio in Montreal, echoing out of the bottom of a sculpture shaped like Mount Fuji, a volcano in chocolate and plastic pearls I was working on at the time.[12] At that moment I recalled the old legend claiming that the Mount Royal had once been a volcano. As if in a mirror, I saw the silhouette of Mount Fuji in my imagination, resting on the rumblings of an earthquake, diametrically opposed to that of the Mount Royal, so symmetrical.

The loop of the world closed.

Translated by Peter Dubé

Image page 36
Photograph of Mount Fuji hidden in fog by Catherine Bolduc / Photographie du mont Fuji caché derrière la brume par Catherine Bolduc

1 Marc Séguin, *La foi du braconnier*, Montreal, Éditions Leméac, 2009, p. 51.
 (Extract translated by Peter Dubé.)
2 A six-month residency in 2010 at the *Studio du Québec à Tokyo*, a programme of the
 Conseil des arts et des lettres du Québec.
3 Series of drawings *Le voyage d'une fabulatrice / The Mythmaker's Journey*, 2007-2010,
 watercolour, watercolour pencil and acrylic on paper, pp. 172-173.
4 A four-month residency in 1999 at the National Sculpture Factory (Cork, Ireland),
 Pépinières européennes pour jeunes artistes programme.
5 *My Life as a Fairy Tale*, 1999, bag, disco light, roller, styrofoam, plaster, enamel, glass,
 shoes, carpets, painted steel, wood and glass objects, pp. 197-199.
6 A 12-month residency at the Künstlerhaus Bethanien in 2007 and 2008, a programme of
 the Conseil des arts et des lettres du Québec, *Studio du Québec à Berlin*.
7 *My life without gravity*, 2008, wood, audio MP3 reader, speakers, strobes and video
 projection, pp. 194-195.
8 See note 2.
9 *My Life as a Japanese Story*, 2010, watercolour, watercolour pencil, chocolate, gold leaf
 and acrylic on paper, pp. 210, 212-213, 215.
10 A *ryokan* is a traditional-style Japanese hotel.
11 *En attendant de voir le mont Fuji / While Waiting to See Mount Fuji* (from the series
 My Life as a Japanese Story, 2010, watercolour, watercolour pencil, chocolate, gold leaf
 and acrylic on paper, p. 210.
12 *La face cachée du mont Fuji / The Dark Side of Mount Fuji*, 2011, wood, styrofoam, wax,
 chocolate, plastic beads and flashing light, pp. 153-154.

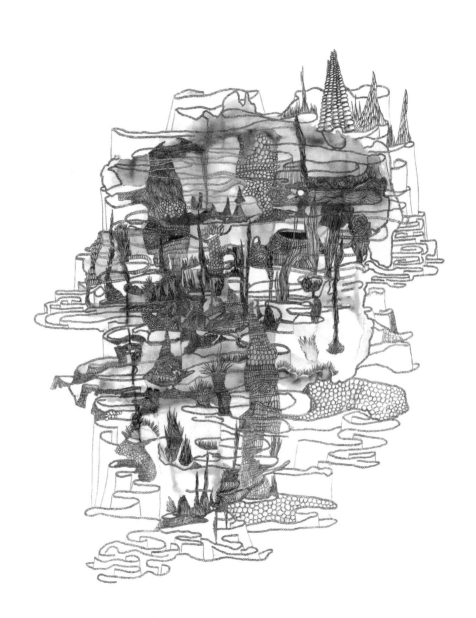

2

MÉMOIRE DE PANDORE

Geneviève Goyer-Ouimette

> On pouvait s'y attendre, car le souvenir [...]
> représente précisément le point d'intersection
> entre l'esprit et la matière[1].
>
> — Henri Bergson

> La mémoire ne prodigue ses cadeaux que si
> quelque chose dans le présent la stimule. Ce n'est
> pas un entrepôt d'images et de mots fixes, mais
> un réseau associatif dynamique dans le cerveau,
> jamais inactif et sujet à révision chaque fois que
> nous récupérons une image ou un mot du passé[2].
>
> — Siri Hustvedt

FAIRE LE BILAN de plus de dix années de création de l'artiste Catherine Bolduc est à la fois une occasion alléchante et un piège potentiel : occasion de présenter une vue d'ensemble du travail, en pointant ce qui le caractérise le plus, et piège de redire, sans plus, ce qui en constitue l'essence. On a dit maintes fois à quel point les pièces de Bolduc s'articulaient autour de la notion du merveilleux, de la critique de la consommation, de l'enfance et de l'usage d'objets de pacotille. Elle trouve en effet un plaisir certain à réassembler les objets brillants et quelconques sous de nouvelles formes, à déplacer le quotidien vers le fantastique et à nous mettre en position de géant face à des mini mondes. Le réalisme magique constitue

très certainement une inspiration importante pour l'artiste, mais, en y regardant de plus près, d'autres sources se retrouvent aussi dans son travail et nous permettent de comprendre à la fois son processus de création et le mode particulier de réception de ses œuvres.

Souvenirs et expériences de voyage

Deux « matériaux bruts » sont utilisés par l'artiste dans la réalisation de son travail : ses souvenirs et ses expériences de voyages – souvenirs de l'enfance, de peines d'amour, de situations incongrues et expériences de voyages personnels, de résidences et d'expositions à l'étranger. Cette double clé de lecture offre donc un accès privilégié à son œuvre, mettant du même coup en lumière combien la mémoire personnelle est créative et mobile. Aussi, il apparaît important de souligner à quel point sa production comporte de nombreux symboles qui renvoient à la mémoire. On y retrouve par exemple la mémoire comme trace, première métaphore antique de la mémoire[3], dans ses moulages d'objets (*L'oiseau mort*[4]), ou encore la représentation de l'indéchiffrable psyché humaine dans ses labyrinthes[5] (*Je mens*[6]), et enfin l'évocation du réseau neuronal dans l'étrange maillage de ses fils de laine d'acier de même que dans ses dessins aux lignes multiples et sinueuses (*My Secret Life (Je t'aimais en secret)*[7] et *La lueur des néons chez Kawabata*[8]).

L'étude approfondie des œuvres de l'artiste révèle aussi à quel point elle fait un double usage de la mémorisation et de la remémoration dans son travail. Tout d'abord, son processus créatif calque le fonctionnement même de la mémoire, c'est-à-dire qu'elle puise dans ses souvenirs afin de créer ses œuvres puis elle les retravaille

sous diverses versions dans le temps. Ensuite, elle utilise une variété d'objets et d'images qui, dans leur assemblage singulier, agissent sur le regardeur comme des « effecteurs de mémoire[9] », c'est-à-dire des éléments qui suscitent le rappel d'expériences passées.

[note manuscrite : Nou chapitre "Constructions et reconstitutions"]

Un nouvel art de mémoire

L'usage du souvenir comme source première de la réalisation d'une œuvre n'est pas nouveau. En effet, ce mode de création a même été la pierre angulaire d'un courant artistique oublié nommé l'art de mémoire, qui a pris naissance dans l'Antiquité pour ensuite se raffiner et se complexifier au Moyen Âge et à la Renaissance[10]. L'objectif des mnémonistes, érudits pratiquant l'art de mémoire, était surtout de maintenir en place les connaissances en les organisant en des lieux mentaux imaginaires, puis en des images qui tentaient d'y représenter l'essentiel. Souvent composées d'éléments incongrus, ces œuvres offraient l'opportunité de retenir des discours, des passages de livres, surtout la Bible, ou encore des souvenirs importants.

[note manuscrite : — comme dans les armoires IKEA de CB]

L'abandon de cette pratique s'est produit avec l'apparition de l'imprimerie qui a pris le relais en diffusant, largement et à moindre coût, les livres et leur contenu. Ainsi, le dispositif de l'impression reléguait au second plan la mémoire personnelle à préserver pour soi au profit d'une mémoire collective partagée[11] qui est celle qui nous a permis toutes ces avancées et découvertes qui ont suivi l'invention de Gutenberg.

Le travail de Catherine Bolduc se présente lui aussi d'une certaine façon comme un nouvel art de mémoire. À cette distinction près qu'en plus de créer une « image »

pour un souvenir et des « lieux » pour les contenir, elle
s'autorise aussi de réinterpréter l'œuvre (et donc le sou-
venir initial). Et, contrairement à Claire, héroïne du film
Jusqu'au bout du monde[12] de Wim Wenders, l'artiste ne
s'enferme pas dans la nostalgie de ses rêves et de ses sou-
venirs. Conséquemment, plutôt que de vouloir maintenir
intactes ses expériences passées, sa méthode de travail la
pousse à poursuivre à l'extérieur d'elle-même le proces-
sus de la mémoire, c'est-à-dire qu'elle « convertit » son
passé en œuvres. Lorsque nous vivons un moment, quel
qu'il soit, nous ne revivrons pas son souvenir comme si
nous nous retrouvions devant une projection. À chacun
de ses rappels, le moment vécu sera modifié de façon
importante. Par exemple, il est possible que nous passions
d'acteur à observateur d'une même scène, nous pouvons
enjoliver un instant, n'en retenir que certains éléments ou
même les oublier. Nos souvenirs seront ainsi transformés
de diverses manières, nous les joindrons à d'autres, nous
nous approprierons les souvenirs d'une autre personne,
ou encore nous actualiserons ceux-ci à notre vie pré-
sente[13]. Cette transformation constante de nos souvenirs
en fonction du moment de leur remémoration se trouve
représentée de diverses manières dans la production de
Bolduc. En effet, elle conçoit et réadapte ses œuvres, par-
fois en de multiples versions, en fonction des conditions
de production, intégrant à la fois l'idée de l'œuvre précé-
dente (s'il y a lieu) et celle du contexte dans lequel la nou-
velle œuvre est créée. Ce contexte peut être de diverses
natures, par exemple un nouvel espace, une contrainte de
temps, la lecture d'un roman ou encore l'influence d'un
nouvel environnement de travail.

Les souvenirs qui nourrissent sa création sont variés ;
parmi ceux-ci, les rêves déçus forment une portion nota-
ble de ses sources d'inspiration. En ce sens, il n'est pas

étonnant que l'œuvre cinématographique *Le Magicien d'Oz*[14], figure de la route initiatique et des rêves brisés, reste pour l'artiste un incontournable. On retrouve d'ailleurs de nombreuses pièces intégrant des références à cette histoire, dont la sculpture *Rocking Reflexion*[15]. En fait, pour elle, « l'art visuel est comme une fiction littéraire[16] », on s'y projette et on s'y réinvente. Elle estime qu'il est impératif de « transcender le banal dans notre vie, avec l'art et les voyages[17] », elle considère par contre que ceux-ci constituent la cause de « ses plus grandes joies et de ses plus grands malheurs[18] ». C'est en ayant ce point de vue en tête qu'on peut comprendre comment elle puise à même son vécu pour réaliser ses œuvres.

Les expériences de vie sont variées ; dans ces conditions, les sources auxquelles s'abreuve l'artiste sont tout aussi hétéroclites. Un bon exemple de cette façon de faire est certainement *Chroniques des merveilles annoncées*[19], une pièce qui a pris forme suite à un voyage organisé de type « tout inclus » en famille qui, faute de beau temps, s'est avéré moins idyllique qu'annoncé dans les prospectus publicitaires. Bien que cette « aventure » ait eu lieu au Mexique, l'œuvre qui en est inspirée est davantage un condensé de tous les voyages possibles. La pièce s'articulait en deux sections, une tour – façon *Bollywood* – enrubannée de cordons lumineux, de boules de lumière et de cadeaux de voyage *Made in China,* accompagnée d'une projection vidéo parsemée de phrases promotionnelles d'agences de voyage et de petites annonces de personnes cherchant l'âme sœur. L'ensemble était titillé par les constants éclats de lumière d'une boule miroir. L'artiste fait se rejoindre ici déception amoureuse et déception du voyage. Elle se joue à confondre en un même lieu deux souvenirs différents, les rendant plastiquement inter-

changeables, créant ainsi un nouvel espace physique pour un souvenir inventé et universel.

Cette idée de la déception amoureuse est réinterprétée par l'artiste dans d'innombrables œuvres aux formes et aux allures variées. C'est le cas particulier d'*Affectionland*[20] où l'on aperçoit l'ombre d'un superbe château produite par l'échafaudage calculé de vases de verre transparent et d'autres objets sans valeur. Inspirée par une peine d'amour, cette installation contient à la fois « l'idéalisation » (la silhouette du château) et « le réel » (l'accumulation d'objets quelconques) qui se confrontent et font apparaître le « désenchantement ». Ici, on ne voit aucun couple en pleurs, ni aucune référence directe à la relation entre deux amoureux, pourtant cette construction-projection parvient à nous transporter là où l'on découvre l'envers du décor, cette limite d'où l'on ne revient pas et où le rêve s'effondre.

allégorie de la Caverne / d'Alibaba !

Catherine Bolduc transforme aussi sa perception des rapports amoureux en des sculptures qui reprennent certaines caractéristiques de ceux-ci comme la dangerosité ou encore la fragilité. Dans *My Secret Life (Je t'aimais en secret)*[21], meuble IKEA rempli d'une toile d'araignée faite de laine d'acier et de perles de plastique, l'amour ainsi évoqué semble beau et dangereux. On peut facilement imaginer l'artiste en train de filer la laine d'acier en une tâche répétitive et douloureuse. Cette armoire originellement présentée dans le sous-sol de la galerie Lada Project, un ancien bar clandestin de Berlin-Est, fait corps à la fois avec la « mémoire du lieu » et l'idée du danger potentiel de toute relation amoureuse. Cette pièce, tout comme d'autres, marque son intérêt pour le travail de l'évocation monstrueuse et humaine que l'on retrouve chez la sculpteure Louise Bourgeois, plus particulièrement dans

Maman (1999), une araignée surdimensionnée qui aurait très bien pu tisser cette toile perlée de fils d'acier.

C'est la fragilité des relations amoureuses et humaines en général qui prend forme de façon littérale dans *Un château en Espagne*[22] et *Encore des châteaux en Espagne*[23], deux installations *in situ* réalisées par l'artiste. Le regard cynique de Bolduc influence la forme plastique de ces constructions constituées de tours de cartes à jouer et de vases asiatiques d'une part, et de baguettes chinoises et de chapeaux de paille coniques qui lévitent d'autre part. L'organisation spatiale de ces deux pièces est visuellement intrigante du seul fait que ces assemblages nous donnent l'impression qu'ils pourraient s'effondrer d'une minute à l'autre. Aussi, les miroirs installés autour des objets ont, dans un premier cas, démultiplié l'espace du placard de la galerie parisienne Glassbox et, dans le second cas, réduit la petite salle de chez Circa à une penderie. Avec *Encore des châteaux en Espagne*[24], Bolduc a créé plus de frustration que d'émerveillement, étant donné que l'œuvre n'occupait pas l'espace entier de la petite galerie, mais seulement une fraction de celle-ci. Les visiteurs étaient repoussés à l'extérieur de l'espace, ramenés à l'état de voyeur. Cette dernière pièce, tout comme d'autres construites de la même manière, lui vaudra des demandes répétées : « C'est vraiment dommage de ne pouvoir entrer dans tes œuvres[25]. »

Du point de vue de l'artiste, il était impensable de vouloir se déplacer à l'intérieur de l'une de ses installations ; pour elle, cela aurait changé le sens de ses œuvres[26]. Ces demandes l'ont néanmoins amenée à créer l'une de ses œuvres les plus immersives : *Le jeu chinois*[27]. Cette installation est liée à une anecdote de son enfance. Son père, de retour de voyage, lui avait rapporté un cadeau, lui disant qu'il s'agissait d'un « jeu chinois ». À partir de ce nom,

elle s'était imaginé le plus merveilleux des présents, à la fois exotique, étonnant et amusant. Son désappointement fut grand quand, en ouvrant la boîte, elle y découvrit un jeu de Meccano fait en Chine. Dans cette œuvre, elle conserve trois éléments importants de ce souvenir : d'une part, l'attrait pour l'objet inconnu et idéalisé, d'autre part, la déception face à l'objet réel, et enfin la structure même du jeu Meccano reprise par les pailles superposées. Cette construction constituée d'une porte percée, d'un long passage et d'une pièce qui est recouverte de miroirs, de pailles superposées et de stroboscopes, permet une immersion complète du visiteur. Son déplacement à l'intérieur de l'installation ne demeurera toutefois que de courte durée étant donné qu'après avoir été attiré par la lumière émanant de la fenêtre de la porte et s'être engagé dans le couloir, il sera vite au cœur de celle-ci bombardé de lumière saccadée et multicolore. L'environnement insoutenable de cette installation rappelle la construction narrative de la nouvelle *La mémoire de Shakespeare*[28], de Borges, où un professeur émérite spécialiste de l'œuvre de Shakespeare, Hermann Spergel, se fait offrir la mémoire du célèbre dramaturge. En plus des souvenirs de celui-ci, le nouveau porteur de mémoire ressent l'angoisse et la culpabilité qui accompagnent plusieurs de ces souvenirs, et l'oubli de son propre vécu devient de plus en plus important. Incapable de vivre avec deux mémoires, il renonce finalement à la mémoire de Shakespeare et la donne à un inconnu. Au centre de l'installation de Bolduc, le spectateur bénéficiera lui aussi d'un contact privilégié avec le « souvenir de l'artiste », et ce, avec les mêmes conséquences, c'est-à-dire qu'il ne pourra rester bien longtemps dans ce tourbillon qui ne lui appartient pas.

Plusieurs autres productions de l'artiste permettent un accès plus facile à ses souvenirs et à ses expériences de voyages ; c'est entre autres le cas de deux séries d'œuvres réalisées dans le cadre de résidences à l'étranger, en Irlande, *My Life as a Fairy Tale*[29] et au Japon, *My Life as a Japanese Story*[30]. Dans les deux séries, elle utilise la stratégie de l'autofiction pour mettre en scène ses sculptures et ses dessins. Cette façon de combiner l'expérience réelle et imaginée reprend à nouveau le modèle de la mémoire qui reconstruit le souvenir afin de le rendre conforme à une narration autobiographique donc parfois fabulée en partie[31]. Dans la première résidence, c'est l'absence de repères et les discussions avec d'autres résidents sur la perte de l'usage de la langue gaélique qui ont été le moteur de cette création d'objets instables, inutilisables et merveilleux tout à la fois. L'Irlande représentait, pour elle, un cadre idéal pour ces œuvres tirées d'un conte de fées, joignant ainsi l'esprit des lieux à l'instabilité de son expérience en résidence. Quant à elle, la résidence au Japon lui donne du temps pour réaliser une vaste production de dessins où elle insère pour la première fois l'image épurée de son corps. Pour l'artiste, le dessin offre l'opportunité de créer « un espace sans gravité[32] » : elle y introduit des lieux et des échelles non compatibles, faisant cohabiter souvenirs, rêves et fabulations, sans hiérarchie. Cette cohabitation incongrue, ne respectant aucune loi euclidienne, est typique des rêves et des moments de remémoration.

Des œuvres d'art comme effecteurs de mémoire

L'une des spécificités des pièces de Catherine Bolduc est qu'elles suscitent chez celui qui les regarde la

remémoration de ses propres souvenirs. Cette caractéristique favorisant la récupération des moments appartenant au passé peut être identifiée comme des « indices de rappels[33] » ou encore des « effecteurs de mémoire[34] ». Étant donné que « [...] notre sentiment d'identité dépend de façon cruciale de l'expérience subjective du rappel de notre passé [...][35] », les œuvres de Bolduc offrent à ceux qui s'y attardent une passerelle vers leurs expériences passées. L'exemple emblématique de ce processus reste celui décrit dans *À la recherche du temps perdu* de Marcel Proust, dans lequel le personnage principal retrouve un souvenir d'enfance en mangeant une madeleine imbibée de thé[36]. L'indice de rappel est ici associé au goût et à l'odorat et il n'est pas rare que des souvenirs enfouis refassent surface suite à la stimulation de sens autres que la vue. De la même façon, un nombre important d'œuvres de Bolduc fait appel au sens de l'ouïe, le bruit des feux d'artifice de *Château d'air*[37], aux sens du goût et de l'odorat, le chocolat de *L'île déserte*[38], et au sens du toucher, les colliers de perles de plastique en cascade et le mouvement circulaire de *Carrousel (Alice's revolutions)*[39]. Chacune à leur manière, elles donnent l'opportunité de glisser vers nos souvenirs. Bien qu'on ne sache pas exactement quel élément agira comme un effecteur de mémoire, les pièces de Bolduc offrent au visiteur une grande probabilité de récupération mémorielle, par le choix des matières (bonbons, objets de pacotille ou du quotidien), par la sélection de certains sons (criquets, feux d'artifice) et par leur juxtaposition singulière.

L'artiste explique sa méthode de collecte pour la création de ses œuvres par ces mots : « Je me suis mise à puiser dans mon environnement familier comme matière première [...] à reluquer les objets aux alentours, à leur chercher un autre usage, un sens incongru [...][40]. » La porte,

les cartes à jouer, les armoires IKEA, les perles de plastique et les miroirs sont parmi les objets qu'elle a sélectionnés et utilisés de diverses façons dans la réalisation de ses sculptures. La chevelure, l'escalier, les montagnes et les étoiles sont d'autres symboles d'« objets » qu'elle adopte aussi abondamment dans ses dessins. En les plaçant dans un contexte où se superposent « l'univers de l'enfance et celui du monde adulte[41] », elle crée des pièces « effectrices » de mémoire. Par exemple, dans *Le bout du monde*[42] et *Château d'air*[43], les portes ne peuvent être ouvertes. Dans la première œuvre, présentée à l'île Sainte-Hélène, seul l'œil de bœuf, par lequel on voit un ciel étoilé et entend le bruit désarticulé d'une boîte à musique, donne accès à ce qui est derrière. Dans la seconde sculpture, c'est le son des feux d'artifice qui permet cette fois-ci d'accéder à ce qui nous est dissimulé. La porte, dans ces deux installations, n'offre pas la possibilité de la franchir physiquement, mais propose plutôt un chemin vers nos propres souvenirs. C'est donc à nous, en puisant dans notre bagage et notre vécu, d'envahir par nos rêves et notre imaginaire ces espaces interdits.

Des espaces sans gravité

L'espace mémoriel n'est pas un « lieu » qui respecte les lois physiques. C'est pour cette raison que les mnémonistes souhaitaient, par leurs œuvres, le structurer à l'image du monde réel afin d'en faciliter la rétention des connaissances et des souvenirs. Les pièces de Catherine Bolduc, et plus particulièrement ses dessins, sont construites sans souci de concordance avec les règles qui régissent notre univers. En fait, elle crée des « paysages mentaux » qui correspondent davantage à l'espace mémoriel,

c'est-à-dire « [...] qu'à tout moment plusieurs voies se présentent, entre lesquelles notre esprit se souvenant doit choisir [...] [44] » entre de multiples « [...] moments-idée qui s'enchaînent les uns aux autres [...] [45]. »

L'œuvre de l'artiste se présente comme un écho du *Jardin aux sentiers qui bifurquent* [46], une nouvelle de Borges dans laquelle Ts'ui Pên réalise le projet utopique d'un livre-labyrinthe où le seul moyen de ne pas se perdre est de laisser tomber sa conception d'un univers « uniforme [et] absolu [47] ». Afin de retrouver son chemin dans ce labyrinthe livresque, il faut adopter la vision de son créateur et croire en la multiplicité des temps parallèles : « [...] qui s'approchent, bifurquent, se coupent ou s'ignorent [...] [48]. » Ce livre imaginaire de l'auteur argentin tout comme les créations de Bolduc procèdent de la même façon, nous invitant sur des chemins de traverse vers des possibles imaginés ou remémorés.

Catherine Bolduc puise donc abondamment dans sa mémoire personnelle pour la réalisation de ses œuvres. Toutefois, c'est ce qu'elle crée avec ce « matériau périssable » qui apporte toute la singularité à son travail. Et puisque « [...] la mémoire [...] n'est pas une somme [mais plutôt] un désordre infini [...] [49] », on peut croire en regardant sa production qu'elle s'amuse à « ranger » ses propres souvenirs afin qu'ils dialoguent avec les nôtres. Ainsi, elle semble faire un clin d'œil à la prescription de Bergson qui affirme que, « Pour évoquer le passé sous forme d'image, il faut pouvoir s'abstraire de l'action présente, il faut savoir attacher du prix à l'inutile, il faut vouloir rêver [50]. »

Biographie

Geneviève Goyer-Ouimette est diplômée en histoire de l'art (B.A.) et en muséologie (M.A.) de l'Université du Québec à Montréal. Passionnée d'art actuel et de médiation culturelle, elle a occupé divers postes dont ceux de chargée de projet à l'action éducative et de directrice de centre d'expositions. Au Musée national des beaux-arts du Québec, elle a travaillé au département de la conservation et de la recherche à titre de responsable de la collection Prêt d'œuvres d'art (CPOA). Depuis 2008, elle est commissaire indépendante et offre régulièrement des conférences et des formations sur le milieu de l'art contemporain tout en enseignant la muséologie à l'Université du Québec en Outaouais. Impliquée dans son milieu, elle est présidente du conseil d'administration d'Est-Nord-Est, résidence d'artistes (Saint-Jean-Port-Joli), signe des textes tant pour des artistes que pour des revues d'art et siège sur de nombreux jurys et comités de sélection.

Image page 42
Catherine Bolduc, **Labyrinthe** / *Maze*, 2007, aquarelle et crayon aquarelle sur papier / watercolour and watercolour pencil on paper | 176 × 140 cm

1 Henri Bergson, *Matière et mémoire. Essai sur la relation du corps à l'esprit*, Paris, Les Presses universitaires de France, coll. Bibliothèque de philosophie contemporaine, 1965 [1939], p. 9.
2 Siri Hustvedt, *Élégie pour un Américain*, Paris, Actes Sud/Leméac, Lettres anglo-américaines, 2008, p. 112.
3 Jacques Roubaud et Maurice Bernard, *Quel avenir pour la mémoire ?*, Paris, Gallimard, Découvertes, 1997, p. 16.
4 *L'oiseau mort*, 1998, plâtre, résine de polyester et vernis à ongle nacré, p. 78.
5 Douwe Draaisma, *Une histoire de la mémoire*, Paris, Flammarion, Bibliothèque des savoirs, 2010, p. 133-198.

6 *Je mens*, 2006, vitrine, bois, acrylique miroir, ampoules électriques, machine à fumée et stroboscope, p. 113, 115-119.

7 *My Secret Life (Je t'aimais en secret) / Ma vie secrète (I Was Loving You in Secret)*, 2008, armoire IKEA, laine d'acier, perles en plastique et tube fluorescent bleu, p. 130-131.

8 *La lueur des néons chez Kawabata*, 2010, aquarelle, crayon aquarelle et acrylique sur papier, p. 213.

9 Jacques Roubaud et Maurice Bernard, *op. cit.*, p. 63.

10 Frances A. Yates, *The Art of Memory*, Chicago, The University of Chicago Press, 1972 [1966], 400 p.

11 Jacques Roubaud et Maurice Bernard, *op. cit.*, p. 23.

12 Dans *Jusqu'au bout du monde* (1991) de Wim Wenders, un inventeur conçoit une machine capable de capter et de retransmettre les rêves. Coupée du monde, dans l'*Outback* australien, Claire devient obsédée par ses rêves captés issus de ses souvenirs d'enfance. Elle les regarde le jour, et rêve à ses rêves la nuit, devenant de plus en plus refermée sur elle-même et son univers onirique.

13 Daniel L. Schacter, *À la recherche de la mémoire. Le passé, l'esprit et le cerveau*, Paris / Bruxelles, De Boeck Université, Neuroscience & Cognition, 1999 [1996], 408 p.

14 Le magicien d'Oz (1939) de Victor Fleming, inspiré du roman de Lyman Frank Baum.

15 *Rocking Reflexion / Reflexion berçante*, 1999, polystyrène expansé, plâtre, émail, miroir et chaussures, p. 196.

16 Conversations avec l'artiste Catherine Bolduc (2008 à 2011).

17 *Ibid.*

18 *Ibid.*

19 *Chroniques des merveilles annoncées* (installation), 2002, bois, objets divers, fleurs en plastique, végétation synthétique, fruits et légumes artificiels, vaisselle en plastique, bijoux en toc, crâne en plastique, gyrophares, lumières disco, stroboscope, guirlandes lumineuses, feuille d'acrylique, tissu, boule miroir et projection vidéo, p. 160-161.

20 *Affectionland / Terre d'affection*, 2000, objets divers (plastique et verre), laines d'acier, guirlandes et colliers de perles en plastique, bijoux en toc, patins à roulettes, chaînes de tronçonneuse, guirlandes lumineuses, lumière disco, bois, aluminium, poignées, roulettes, ampoules électriques et feuille d'acrylique transparent, p. 145-148.

21 *My Secret Life (Je t'aimais en secret)*, 2008, armoire IKEA, laine d'acier, perles en plastique et tube fluorescent bleu, p. 130-131.

22 *Un château en Espagne*, 2002, placard, miroirs, cartes à jouer collées, vases « chinois », assiettes métalliques et ampoule électrique bleue, p. 122-123.

23 *Encore des châteaux en Espagne*, 2005, baguettes « chinoises », chapeaux de paille coniques « chinois », acrylique miroir, porte et ampoule électrique bleue, p. 120-121.

24 *Ibid.*

25 Conversations avec l'artiste Catherine Bolduc (2008 à 2011).

26 *Ibid.*

27 *Le jeu chinois*, 2005, porte, cimaises, acrylique miroir, stroboscopes et pailles colorées, p. 200-203.

28 Jorge Luis Borges, « La mémoire de Shakespeare », dans *Œuvres complètes*, Tome II, Paris, Gallimard, Bibliothèque de La Pléiade, 1999 [1989], p. 982-990.

29 **My Life as a Fairy Tale** / *Ma vie comme un conte de fée*, 1999, sac, lumière disco, roulette, polystyrène expansé, plâtre, émail, miroir, chaussures, tapis, acier peint, bois et objets en verre, p. 197. Plusieurs œuvres réalisées dans le cadre de sa résidence en Irlande sous le nom **My Life as a Fairy Tale** ont par la suite été intégrées à l'installation **Mode d'emploi**, présentée en 2000 au Centre des arts contemporains du Québec à Montréal, p. 86.

30 Série de dessins **My Life as a Japanese Story** / *Ma vie comme une histoire japonaise*, 2010, aquarelle, crayon aquarelle, chocolat, feuille d'or et acrylique sur papier, p. 210, 212-213, 215.

31 Susan Engel, *Context is Everything - The Nature of Memory*, New York, W.H. Freeman and Company, 1999, p. 80-108.

32 Conversations avec l'artiste Catherine Bolduc (2008-2011)

33 Daniel L. Schacter, *op. cit.*, p. 89.

34 Jacques Roubaud et Maurice Bernard, *op. cit.*, p. 63.

35 Daniel L. Schacter, *op. cit.*, p. 49.

36 Daniel L. Schacter, *op. cit.*, p. 42-44 et Jacques Roubaud et Maurice Bernard, *op. cit.*, p. 67.

37 **Château d'air**, 2009 et 2010, portes, poignées, lecteur MP3 audio, haut-parleurs et stroboscopes, p. 133, 135.

38 **L'île déserte**, 2006, bois, cire, chocolat, feuille d'acrylique transparent, colliers de perles en plastique, boucles d'oreille, gyrophare et texte, p. 166-169.

39 **Carrousel (Alice's revolutions)** / *Caroussel (Les révolutions d'Alice)*, 2001, bois, feuille d'aluminium, tuyaux de plomberie en cuivre peints, acrylique miroir, plateau tournant motorisé, chaînes de tronçonneuse, guirlandes et colliers de perles en plastique, p. 143.

40 Catherine Bolduc, *Enchantement et dérision : détournement d'objets de pacotille par des sources lumineuses dans une pratique sculpturale*, Mémoire de maîtrise, Montréal, Université du Québec à Montréal, 2005, p. 3-4.

41 *Ibid.*, p. 21.

42 **Le bout du monde**, 2007, porte, lecteur MP3 audio, haut-parleurs, judas, stroboscope, contenant en plastique et paillettes, p. 74-75.

43 **Château d'air**, 2009, portes, poignées, lecteur MP3 audio, haut-parleurs et stroboscopes, p. 133, 135.

44 Jacques Roubaud et Maurice Bernard, *op. cit.*, p. 57.

45 *Ibid.*

46 Jorge Luis Borges, « Le jardin aux sentiers qui bifurquent », dans *Œuvres complètes*, Tome I, Paris, Gallimard, Bibliothèque de La Pléiade, 1993 [1957], p. 499-508.

47 *Ibid.*, p. 507.

48 *Ibid.*

49 Jorge Luis Borges, « La mémoire de Shakespeare », *op. cit.*, p. 988.

50 Henri Bergson, *op. cit.*, p. 57.

2

PANDORA'S MEMORIES

Geneviève Goyer-Ouimette

This was to be expected, because memory [...] is just the intersection of mind and matter.
— Henri Bergson[1]

Memory offers up its gifts only when jogged by something in the present. It isn't a storehouse of fixed images and words, but a dynamic associative network in the brain that is never quiet and is subject to revision each time we retrieve an old picture or old words.
— Siri Hustvedt[2]

ASSESSING OVER TEN YEARS OF CREATIVE WORK by the artist Catherine Bolduc is both a tempting opportunity and a potential trap: an opportunity to offer an overview of the work, to point out what is most characteristic of it, and the trap of doing no more than merely restating what constitutes its essence. The ways in which Bolduc's pieces turn around the idea of the marvelous, of a critique of consumerism, of childhood and the use of cheap, showy objects have been explained countless times. It is true that she finds a kind of pleasure in rearranging bright objects and gewgaws into new forms, in pushing the ordinary over and into the fantastic, and in putting us in the shoes of some giant faced with mini-worlds. Magic realism is certainly an important source of inspiration for the artist, but – in looking at her work more closely – other sources are

found as well, and allow us to simultaneously understand her creative process and the particular ways in which her work is received.

Memories and Travel Experiences

The artist uses two "raw materials" in making her work – her memories and her travel experiences: childhood memories, heartbreaks, incongruous situations, and her experience during personal travel, residencies and overseas exhibitions. These twin keys to reading the work offer privileged access while at the same time highlighting how creative and fugitive personal memory can be. Also, it seems important to stress how often her work contains numerous symbols that suggest memory. One finds, for example, memory as a trace – the most ancient metaphor for memory[3] – in her casting of objects in *L'oiseau mort*,[4] representation of the indecipherable human psyche in her labyrinths,[5] such as *Je mens*,[6] and – finally – an evocation of the neural network in the strange meshing of steel wool threads and the multiple and sinuous lines of her drawings *My Secret Life (Je t'aimais en secret)*[7] and *La lueur des néons chez Kawabata*.[8]

A deeper study of the artist's work also reveals the extent to which she makes double use of memorization and recall in her work. First, her creative process traces the working of memory itself, which is to say that it draws on her memories to create pieces that are reworked in diverse versions over time. Then, she uses a variety of objects and images that, in their singular combination, act on the viewer as "effectors of memory,"[9] things that stimulate the recall of past experiences.

See the chapter "Constructions and Reconstitutions"

60

A New Art of Memory

Using memory as raw material in creating work is not new. In fact, this creative method was the cornerstone of a forgotten field called the art of memory, which arose in antiquity to subsequently be refined and diversified in the Middle Ages and the Renaissance.[10] The objective of mnemonists, the scholars who practiced the art of memory, was fundamentally to keep knowledge in place by organizing images representing its essentials in imaginary mental spaces. These works, frequently composed of incongruous elements, offered an opportunity to hold onto discourses, passages from books (often the Bible) and other important memories.

As im CB's IKEA Cabinets

The practice was abandoned with the advent of printing, which took the task on by making books and their contents widely available at a lesser cost. Printing technology moved personal memory into a secondary position, something simply for oneself, and favoured a collective, shared memory[11] – one that has given us all the advances and discoveries to follow Gutenberg's invention.

Catherine Bolduc's work seems like a new art of memory in some ways. But with this distinction, it goes beyond creating "images" for memories and "spaces" to hold them; she allows herself to reinterpret the work (and the initial memory.) And, unlike Claire, the heroine in Wim Wenders's film *Until the End of the World*,[12] the artist does not shut herself up in any nostalgia for dreams and memories. Rather than wanting to keep experience intact, her working method pushes her to seek recall outside of herself, which is to say that she "converts" her past into artwork. Once a particular moment, whatever it may be, has been lived, we do not relive its memory as if watching a projection. Each time it is remembered, the lived moment is modified in important ways. For example, it is possible to go from being an actor to an observer in the same

scene; we might embellish an instant, retain only some elements of it, or even forget it. Our memories are transformed in diverse ways; we connect them to others, we appropriate the memories of other people, or we actualize them in our present life.[13] Bolduc's production seems to represent this constant transformation of our memories at the moment of recall in various ways. In fact, she develops and readapts her work, sometimes in multiple versions, according to conditions of production, integrating the idea of an earlier piece (if there is one) with that of the specific context in which the new work is created. This context can be various, reflecting, for example, a new space, a time constraint, the reading of a novel or even the influence of a new work environment.

Diverse memories nourish her creative activity; among them, her failed dreams are an important source of inspiration. Thus it is unsurprising that a depiction of the initiatory journey and broken dreams like the film *The Wizard of Oz*[14] remains a touchstone for the artist. We find many pieces, like the sculpture *Rocking Reflexion*,[15] referencing this story. For her, "visual art is like literary fiction":[16] one projects oneself into it and reinvents oneself. She thinks it vital to "transcend the banal in our lives with art and travel,"[17] but, on the other hand, she thinks that these are the cause of "her greatest joys and her greatest sorrows."[18] By keeping this point of view in mind, one may grasp how she draws on lived experience in creating her work.

Life experiences are various. Given this, the wells from which the artist draws are equally heteroclite. A good example of the process is certainly *Chronique des merveilles annoncées*,[19] a piece that took shape following an "all-inclusive" family trip that, due to poor weather, was less idyllic than the brochures suggested. While the "adventure" took place in Mexico, the work inspired by it is a condensation of all possible trips. It is made in two sections: a Bollywood-style tower,

See the film "Memento" again

wrapped in strings of lights, light balls and "Made In China" holiday gifts, accompanied by a video projection interspersed with travel agency slogans and personal ads targeting a "soul mate." Constant flashes of light from a mirror ball tease the whole thing. The artist binds disappointment in love to disappointment in travel here. She blends two different memories in a single space, making them interchangeable on the plastic level and thus creates a new physical space for an invented, but universal, memory.

The artist reinterprets romantic disappointment in innumerable works and in various forms and ways. This is particularly the case in *Affectionland*[20] in which the shadow of a superb castle is produced by a carefully calculated scaffolding of transparent glass vases and other valueless objects. Inspired by heartbreak, this installation contains both "idealization" (the silhouette of the castle) and "the real" (the accumulation of diverse whatnots) confronting each other and calling up "disenchantment." Here one sees no couple in tears, nor any direct reference to a relationship between lovers, but the sculptural projection manages to take us there to discover what lies behind the scenes, that limit beyond which one cannot return and where dreams crumble.

The allegory of Ali Baba's cave!

Catherine Bolduc also transforms her perceptions of romantic relationships into sculptures that rework certain characteristics of them, like dangerousness or fragility. In *My Secret Life (Je t'aimais en secret),*[21] a piece of IKEA furniture filled with a spider's web made of steel wool and plastic pearls, calls up love in a way both beautiful and dangerous. We can easily imagine the artist weaving the steel wool, a task both repetitive and painful. The cabinet, which was originally presented in the basement of Lada Project, an old underground bar in East Berlin, embodies "the memory of place" and the idea of the potential risk in any romantic relationship simultaneously. The piece, like others, foregrounds its interest

in evoking the monstrous and the human as is found in Louise Bourgeois's sculptures, particularly *Maman* (1999), an over-sized spider that could well have woven this pearl-encrusted web of steel wool.

It is the fragility of romantic and human relationships more generally that takes literal shape in *Un château en Espagne*[22] and *Encore des châteaux en Espagne*,[23] two of the artist's *in situ* installations. Bolduc's cynical gaze informs the plastic aspect of the constructions consisting of towers of playing cards and Asian vases on one hand, and Chinese chopsticks and levitating conical straw hats on the other. The two pieces' spatial organization is visually intriguing because the assemblages seem as if they could collapse at any moment. Also, the mirrors installed around the objects managed to enlarge the closet-like space of the Glassbox gallery in Paris in one instance, and to shrink the small room at Circa into a wardrobe in the second. Bolduc produced more frustration than wonder with *Encore des châteaux en Espagne*[24] given that it occupied only a fraction of the small gallery rather than its entirety. Visitors were held outside the space, back into a voyeuristic state. This last piece – of similar construction to the others – brought her the repeated complaint: "It's really too bad one can't enter the work."[25]

From the artist's point of view, wanting to move inside one of her installations is unthinkable; for her, this would change the meaning of the works.[26] These objections did, nonetheless, lead her to create one of her most immersive works: *Le jeu chinois*.[27] This installation is tied to an anecdote from her childhood. Her father, returning from a trip, brought her a gift, and told her it was a "Chinese game." From this, she imaged the most marvelous present, at once exotic, astounding and amusing. She was enormously disappointed upon opening the box to discover a made-in-China Meccano set. In the work, she preserves three important elements of the

memory: first, the attraction to an idealized and unknown object; then, the disappointment when faced with the real object; and finally, the structure of the Meccano game itself, reprised in stacked straws. This construction, consisting of a doorway, a long passage, a room covered with mirrors, piled straw and stroboscopes, allows the viewer to completely immerse him or herself. However, his movement into the installation's interior doesn't last long because, after being pulled in by the light emanating from the window in the door and passing through the corridor, he quickly finds himself bombarded by multicoloured, staccato light at the heart of it. The installation's unbearable environment reminds one of the narrative construction of Borges' story "Shakespeare's Memory".[28] There, a Shakespeare specialist and professor emeritus, Hermann Spergel, is offered the renowned dramatist's memory. In addition to the memories, the new bearer feels the anguish and guilt that accompanies them, and he forgets more and more of his own experiences over time. Unable to live with two sets of memories, he renounces those of Shakespeare and gives them to a stranger. At the centre of Bolduc's installation, the viewer too enjoys special contact with the "artist's memories" and with the same consequences; he is unable to stay very long in the whirlpool of what is not his.

Several of the artist's other works allow easier access to her memories and travel experiences; this is the case with, among others, two series created in residencies – My Life as a Fairy Tale[29] in Ireland, and My Life as a Japanese Story[30] in Japan. In these series she uses an autofictional strategy to stage sculptures and drawings. This combining of real and imagined experience also addresses how recall reconstructs memories in order to place them in a – sometimes partially fabricated – autobiographical narrative.[31] In the first of the residencies, a lack of reference points and discussions with

other residents about the disappearance of the Gaelic language led her to create unstable objects – unusable and marvelous at the same time. Ireland seemed an ideal framework to make works drawn from fairy tales, joining the spirit of place to the instability of her residency experience. For its part, the Japanese residence gave her time to undertake a vast production of drawings in which for the first time she inserted a clear representation of her body. For the artist, drawing offers the chance to create "a space without gravity":[32] she puts together incompatible spaces and scales into them, letting memories, dreams and fabulations come together without hierarchy. This incongruous cohabitation is typical of dreams and moments of recollection because it too respects no Euclidian law.

Art Works as Effectors of Memory

One of the specificities of Catherine Bolduc's work is how it prompts viewers' own memories. Such an encouragement to remember the past may be called a "memory index,"[33] or "effector of memory."[34] Given that our "[...] sense of self, the foundation of our psychological existence, depends crucially on these fragmentary and often elusive remnants of experience [...],"[35] Bolduc's work offers those lingering over it a path to their own past. The most emblematic example of the process remains that described in Marcel Proust's *Remembrance of Things Past,* in which the protagonist resurrects a childhood memory by eating a Madeleine dipped in tea.[36] Here the memory index is associated with taste, and it is not uncommon for buried memories to resurface after stimulation by a sense other than sight. Similarly, a number of important works by Bolduc appeal to the senses of hearing (the noise of fireworks in *Château d'air*[37]), the senses of taste and smell (the chocolate in *L'île déserte*[38]), and the sense of touch

(the cascading plastic pearl necklaces and circular movement in *Carrousel (Alice's revolutions)*[39]). Each in their own way provides an opportunity to slip into memories. While we can't know exactly which element might act as an effector of memory, Bolduc's work offers the visitor a greater likelihood of recall given their choice of material (candy, trinkets or things from daily life), the selection of certain sounds (crickets, fireworks) and their unusual juxtaposition.

The artist explains her approach to collecting the objects used in her work, thus: "I started digging through my familiar environment as raw materials [...] eyed the objects around me, looking for some other use, an incongruous feeling [...]".[40] The door, the playing cards, the IKEA cabinets, plastic pearls and mirrors are among the objects she selected in different ways to make her sculptures. Hair, a staircase, mountains and stars are the symbols of other "objects" she adopted just as abundantly in her drawings. By placing them both in a context in which the "[...] universe of childhood and that of the adult world [...]"[41] are superimposed, she creates pieces that are "effective" of memory. For example, in *Le bout du monde*[42] and *Château d'air*,[43] the doors can't be opened. In the first work, which was presented on Saint-Helen's Island, only the bull's-eye window, through which we see a starry sky and hear the contorted sound of a music box, provides access to what lies behind. In the second sculpture, the sound of fireworks grants access to what is hidden. In both installations the door offers not the possibility of physical passage, but rather a route to our own memories. It is up to us, digging through our baggage and lived experience, to explore the forbidden spaces via our dreams and imagination.

Spaces Without Gravity

The space of memory is not a "place" that respects the laws of physics. This is the reason mnemonists sought to construct an image of the actual world in their works, in order to facilitate the retention of knowledge and memories. Catherine Bolduc's art, in particular her drawings, are made with no concern for the rules governing the universe. In fact, she creates "mind-scapes" that correspond more closely to memory space, which is to say a place where "[...] at every moment several paths open up, between which our remembering mind must choose [...],"[44] between multiple "idea-moments that are linked one to the other."[45]

The artist's oeuvre seems to echo Borges' story "The Garden of Forking Paths,"[46] in which Ts'ui Pen creates the utopian project of a book-labyrinth where the only way to avoid becoming lost is to abandon one's conception of a "uniform and absolute"[47] universe. In order to find one's path in the bookish labyrinth, one must adopt the vision of its creator who believed in a multiplicity of parallel times "that approach one another, fork, are snipped off, or are simply unknown [...]".[48] The Argentine writer's imaginary book, like the work of Bolduc, operates similarly, inviting us to move down paths towards imagined and remembered possibilities.

Catherine Bolduc draws abundantly from personal memory in making her work. At the same time, it is what she creates from this "perishable material" that gives her work its singularity. And since "memory is not a summation; it is a chaos of vague possibilities"[49] one may well, in looking at her production, believe that she delights in "arranging" her own memories so they can enter into dialogue with ours. She seems to wink at Bergson's affirmation that "to call up the past in the form of an image, we must be able to withdraw ourselves from

on the
idea of the
perishable
and the see
vanitas
AMSJA

the action of the moment, we must have the power to value the useless, we must have the will to dream."[50]

Translated by Peter Dubé

Biography

Geneviève Goyer-Ouimette holds degrees in Art History (BA) and Museum studies (MA) from the Université du Québec à Montréal. An enthusiast of contemporary art and cultural mediation, she has held diverse positions including Project Manager for educational programmes and Director of exhibition centres. She has worked in the conservation and research departments of the Musée national des beaux-arts du Québec where she was responsible for the collection Prêt d'œuvres d'art (CPOA). She has been an independent curator since 2008 and regularly presents talks and training sessions on the contemporary art scene while also teaching Museum studies at the Université du Québec en Outaouais. Actively involved in the community, she is President of the Board of Est-Nord-Est, résidence d'artistes, a residency centre for artists in Saint-Jean-Port-Joli, authors texts for both artists and arts publications, and has served on numerous juries and selection committees.

Image page 58
Robert Fludd, *The Memory Palace of Music*, Illustration from the book / Illustration provenant du livre *De naturae simia*, Frankfurt, 1624

1 Henri Bergson, *Matter and Memory* (Nancy Margaret Paul & W. Scott Palmer, trans.), New York, The Macmillan Company, 1929, p. xii.
2 Siri Hustvedt, *Sorrows of an American*, New York, The Macmillan Company, 2009, pp. 80-81.
3 Jacques Roubaud and Maurice Bernard, *Quel avenir pour la mémoire?*, Paris, Gallimard, Découvertes, 1997, p. 16.
4 *L'oiseau mort* / *The Dead Bird*, 1998, plaster, polyester resin and pearly nail polish, p. 78.
5 Douwe Draaisma, *Une histoire de la mémoire*, Paris, Flammarion, Bibliothèque des savoirs, 2010, pp. 133-198.
6 *Je mens* / *I Lie*, 2006, wood, acrylic mirror, light bulbs, smoke machine and strobe, pp.113-119.
7 *My Secret Life (Je t'aimais en secret)* / *Ma vie secrète (I Was Loving You in Secret)*, 2008, IKEA cabinet, steel wool, plastic beads and blue fluorescent light, pp. 130-131.
8 *La lueur des néons chez Kawabata* / *The Neon Glow from Kawabata* (from the series *My Life as a Japanese Story*), 2010, watercolour, watercolour pencil, chocolate, gold leaf and acrylic on paper, p. 213.
9 Jacques Roubaud and Maurice Bernard, *op. cit.*, p. 63 (Extract translated by Peter Dubé.)
10 Frances A.Yates, *The Art of Memory*, Chicago, The University of Chicago Press, 1972 [1966], 400 p.
11 Jacques Roubaud and Maurice Bernard, *op. cit.*, p. 23.
12 In *Until the End of the World* (1991) by Wim Wenders, an inventor creates a machine able to capture and retransmit dreams. Cut off from the world in the Australian Outback, Claire becomes obsessed with captures dreams arising form her childhood memories. She watches them during the day and dreams her dreams at night, becoming more and more closed in on herself and her oneiric universe.
13 Daniel L. Schacter, *Searching for Memory: The Brain, The Mind, And The Past*, New York, Basic Books, 1997, 416 p.
14 *The Wizard of Oz* (1939), by Victor Fleming, inspired by the novel by Lyman Frank Baum.
15 *Rocking Reflexion*, 1999, styrofoam, plaster, enamel, mirror and shoes, p. 196.
16 Conversations with the artist Catherine Bolduc (2008 to 2011).
17 *Ibid.*
18 *Ibid.*
19 *Chroniques des merveilles annoncées* / *Chronicles of Marvels Foretold*, 2002, wood, various objects, plastic flowers, artificial plants, artificial fruits and vegetables, plastic tableware, fake jewelry, plastic skull, flashing lights, disco lights, strobe, light strings, acrylic sheet, fabric, mirror ball and video projection, pp. 160-161.
20 *Affectionland*, 2000, various objects (plastic and glass), steel wool, strings and necklaces of plastic beads, fake jewels, roller blades, chainsaw chains, string lights, disco light, wood, aluminum, handles, wheels, light bulbs and transparent acrylic sheet, pp. 145-148.
21 *My Secret Life (Je t'aimais en secret)* / *Ma vie secrète (I Was Loving You in Secret)*, 2008, IKEA cabinet, steel wool, plastic beads and blue fluorescent light, pp. 130-131.
22 *Un château en Espagne* / *A Castle in Spain*, 2002, closet, mirrors, glued playing cards, "Chinese" vases, metal plates and blue light bulb, pp. 122-123.
23 *Encore des châteaux en Espagne* / *Castles in Spain Again*, 2005, chopsticks, "Chinese" conical straw hats, acrylic mirror, door and blue light bulb, pp. 120-121.
24 *Ibid.*

25 Conversation with the artist Catherine Bolduc (2008-2011).

26 *Ibid.*

27 *Le jeu chinois / The Chinese Game*, 2005, door, removable walls, acrylic mirror, strobes and coloured straws, pp. 200-203.

28 Jorge Luis Borges, "Shakespeare's Memory" in *Collected Fictions* (Andrew Hurley, trans.), New York, Viking, 1998, pp. 508-515.

29 *My Life as a Fairy Tale*, 1999, bag, disco light, roller, styrofoam, plaster, enamel, mirror, shoes, carpet, painted steel, wood and glass objects, p. 197. Several pieces created during her residency in Ireland and under the title *My Life as a Fairy Tale* were later integrated into the installation *Mode d'emploi / User's Manual*, presented at the Centre des arts contemporain du Québec à Montréal, p. 86.

30 Series of drawings *My Life as a Japanese Story*, 2010, watercolour, watercolour pencil, chocolate, golf leaf and acrylic on paper, pp. 210, 212-215.

31 Susan Engel, *Context is Everything – The Nature of Memory*, New York, W.H. Freeman and Company, 1999, pp. 80-108.

32 Conversation with the artist, Catherine Bolduc (2008-2011).

33 Daniel L. Schacter, *op. cit.*, p. 87.

34 Jacques Roubaud and Maurice Bernard, *op. cit.*, p. 63 (Extract translated by Peter Dubé.)

35 Daniel L. Schacter, *op. cit.*, p. 40.

36 Daniel L. Schacter, *op. cit.*, pp. 27-28 and Jacques Roubaud and Maurice Bernard, *op. cit.*, p. 67.

37 *Château d'air / Air Castle*, 2009, doors, handles, audio MP3 player, speakers and strobe, pp. 133, 135.

38 *L'île déserte / The Lost Island*, 2006, wood, wax, chocolate, transparent acrylic sheet, plastic beaded necklaces, earrings, flashing lights and text, pp. 166-170.

39 *Carrousel (Alice's revolutions) / Carousel (Les révolutions d'Alice)*, 2001, wood, aluminum sheet, painted copper plumbing pipes, acrylic mirror, motorized turntable, chainsaw chains and necklaces of plastic beads, p. 143.

40 Catherine Bolduc, *Enchantement et dérision : détournement d'objets de pacotille par des sources lumineuses dans une pratique sculpturale*, Master's Thesis, Montreal, Université du Québec à Montréal, 2005, pp. 3-4.

41 *Ibid.*, p. 21.

42 *Le bout du monde / The Other Side of the World*, 2007, door, audio MP3 player, speakers, door viewer, strobes, plastic container and glitter, pp. 74-75.

43 *Château d'air / Air Castle*, 2009, doors, handles, audio MP3 player, speakers and strobes, pp. 133, 135.

44 Jacques Roubaud and Maurice Bernard, *op. cit.*, p. 57 (Extract translated by Peter Dubé.)

45 *Ibid.*

46 Jorge Luis Borges, "The Garden of Forking Paths" in *Collected Fictions* (Andrew Hurley, trans.), New York, Viking, 1998, pp. 119-128.

47 *Ibid.*, p. 127.

48 *Ibid.*

49 Jorge Luis Borges, "Shakespeare's Memory" in *Collected Fictions* (Andrew Hurley, trans.), New York, Viking, 1998, p. 513.

50 Henri Bergson, *op. cit.*, p. 94.

3

TRANSFIGURATIONS
D'OBJETS

—

TRANSFIGURATIONS
OF OBJECTS

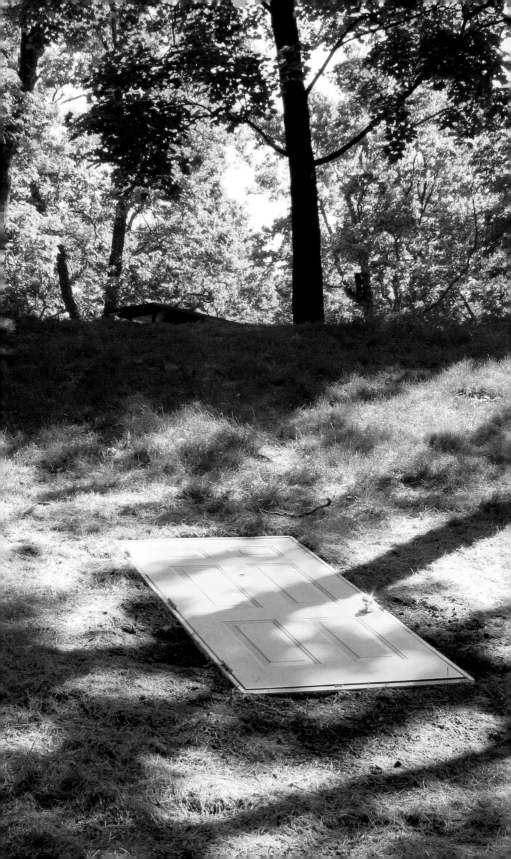

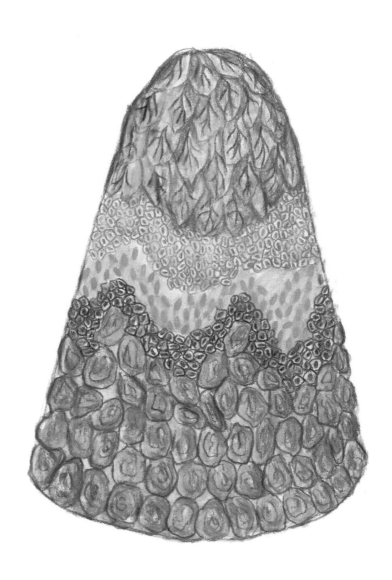

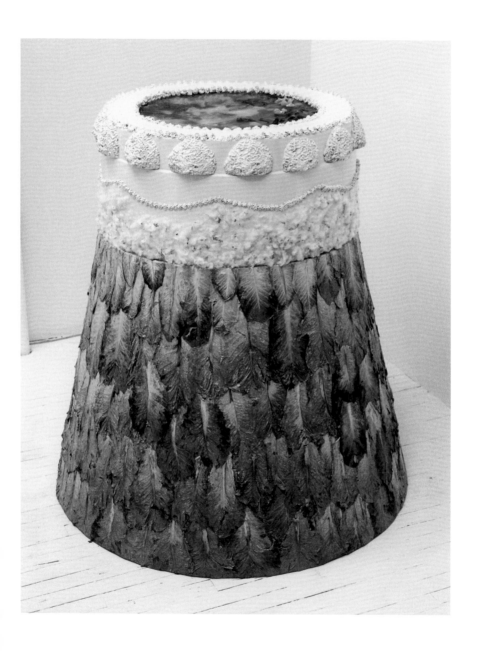

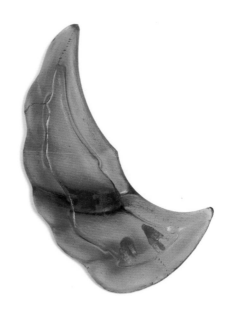
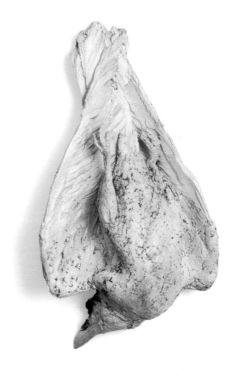

Le bout du monde / *The Other Side of the World*, 2007
Porte, lecteur MP3 audio, haut-parleurs, judas, stroboscope, contenant en plastique
et paillettes / Door, audio MP3 player, speakers, door viewer, strobe, plastic container
and glitter | 203 × 91 × 40 cm | p. 74–75

Œuvre réalisée au parc Jean-Drapeau (île Sainte-Hélène, Montréal, Québec, Canada) dans
le cadre d'*Artefact Montréal 2007 – Sculptures urbaines* (commissaires : Gilles Daigneault et
Nicolas Mavrikakis). Les artistes devaient réaliser une œuvre sur le thème du pavillon afin
de souligner l'anniversaire de l'Exposition universelle de Montréal (Expo'67). *Le bout du
monde* est un « pavillon » constitué d'une porte au sol qu'on ne peut ouvrir. Depuis l'autre
côté de celle-ci proviennent des sons remixés de feux d'artifice, de tonnerre et d'une boîte
à musique jouant *Love Story*. À travers le judas se dévoile un pétillement lumineux qui évo-
que un ciel étoilé suggérant que le monde est inversé.

A work created in Jean-Drapeau park (Saint-Helen's Island, Montreal, Quebec, Canada) as part
of *Artefact Montréal 2007 – Sculptures urbaines* / *Urban Sculptures* (Curators: Gilles Daigneault
and Nicolas Mavrikakis). The artists were asked to make a work on the theme of "the pavilion"
in order to mark the anniversary of the Montreal World's Fair (Expo '67). *Le bout du monde* (The
Other Side of the World) is a "pavilion" consisting of a door in the ground that one cannot open.
From beyond this door comes the remixed sounds of fireworks, thunder and a music box playing
the theme from *Love Story*. Through the door viewer a luminous twinkling is revealed, evocative of
the starry sky and suggesting that the world has been turned upside down.

Esquisse pour la sculpture *Fontaine d'éternelle jeunesse* / Sketch for
the sculpture *Fountain of Eternal Youth*, 1999
Crayon aquarelle sur papier / Watercolour pencil on paper | 28 × 21,5 cm | p. 76

Fontaine d'éternelle jeunesse / *Fountain of Eternal Youth*, 1999
Plâtre, caoutchouc, fleurs synthétiques, pollen de peuplier, ampoule électrique, bois,
feuilles de chou et médium acrylique / Plaster, rubber, synthetic flowers, poplar pollen, elec-
tric light, wood, cabbage leaves and acrylic medium | 150 × 120 × 120 cm | p. 77

L'oiseau mort / *The Dead Bird*, 1998
Plâtre, résine de polyester et vernis à ongle nacré / Plaster, polyester resin and pearly nail
polish | 82 × 20 × 10 cm (élément du haut / top element : 30 × 20 × 5 cm, élément du bas /
bottom element : 37 × 20 × 10 cm) | Collection Cirque du Soleil (2001.185) | p. 78

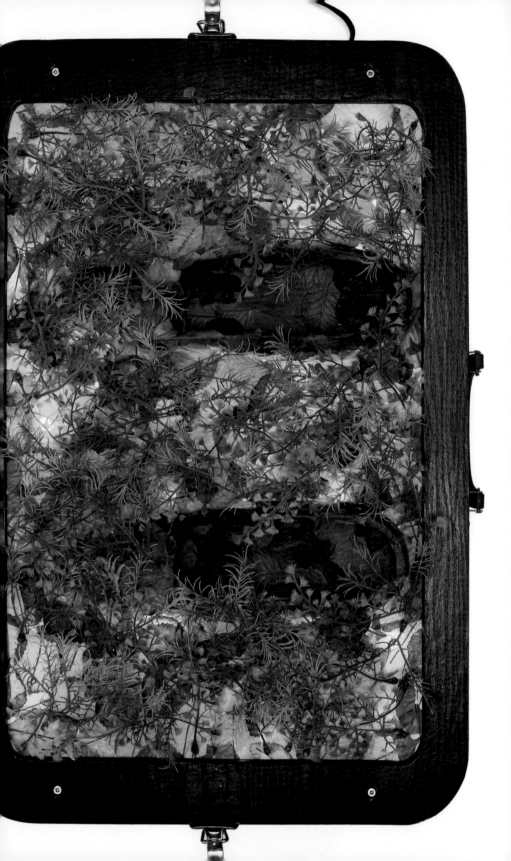

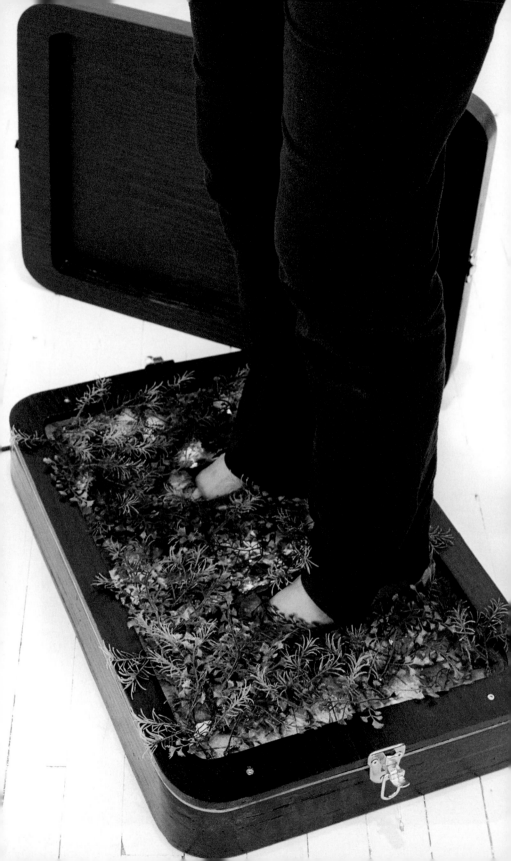

Larme / *Tear*, 1997
Plâtre et vernis à ongle nacré / Plaster and pearly nail polish | 30 × 45 × 6 cm | p. 80 en haut
à droite / top right

La poudre aux yeux / *Smoke and Mirrors*, 1997
Plâtre, aiguilles de porc-épic et vernis à ongle nacré / Plaster, porcupine needles and pearly
nail polish | 28 × 28 × 6,5 cm | Collection Prêt d'œuvres d'art du Musée national des beaux-
arts du Québec (CP.98.29) | p. 80 en bas à gauche / bottom left

Soupir / *Sigh*, 1997
Feuilles de tabac, médium acrylique, chaussure et billes de verre réfléchissantes / Tobacco
leaves, acrylic medium, shoe and reflective glass beads | 180 × 120 × 10 cm | p. 81

Air d'été transportable / *Portable Summer Spirit*, 1999
Bois, pellicule plastique imitation bois, végétation synthétique, feuille d'acrylique trans-
parent, chaussures, guirlande lumineuse, poignée et fermoirs / Wood, faux wood plas-
tic wrap, plastic plants, transparent acrylic sheet, shoes, light string, handle and clasps |
15 × 60 × 40 cm | p. 82-84

Mode d'emploi / *User's Manual* (vue partielle de l'installation / partial view of the installation), 2000
Objets et matériaux divers / Various objects and materials | Dimensions totales variables / Variable total dimensions
Centre des arts contemporains du Québec (Montréal, Québec, Canada) | p. 86

Dans cet entrepôt fictif, des boîtes reprennent la forme de chacune des sculptures. Bien étiquetées, les boîtes suggèrent la démultiplication de ces œuvres fabriquées d'objets détournés. L'ensemble de l'installation propose l'accès à un bonheur illusoire.

In this fictional warehouse the boxes take the shape of each of the sculptures. Clearly labeled, the boxes suggest a proliferation of these diverted manufactured objects. The whole of the installation suggests access to an illusory happiness.

Générateur de rêves / *Dream Machine*, 1999
Plâtre, résine de polyester, tuyaux de plomberie en cuivre peints, roulettes et poignées / Plaster, polyester resin, copper plumbing pipes, wheels and handles | 190 × 120 × 120 cm | p. 88

Les sirènes / *The Sirens*, 1998
Bois, algues et résine de polyester / Wood, seaweed and polyester resin | 220 × 120 × 120 cm
Dans le cadre d'une résidence à / In the context of a residency at
Est-Nord-Est, résidence d'artistes (Saint-Jean-Port-Joli, Queébec, Canada) | p. 89

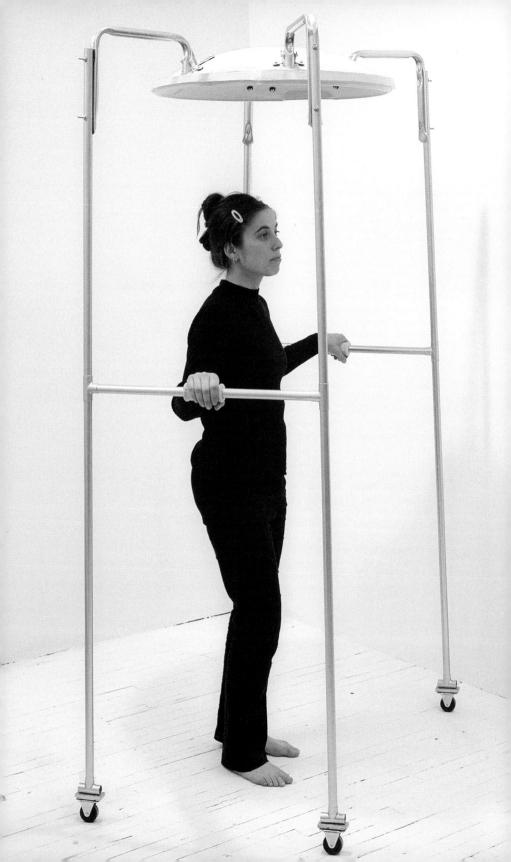

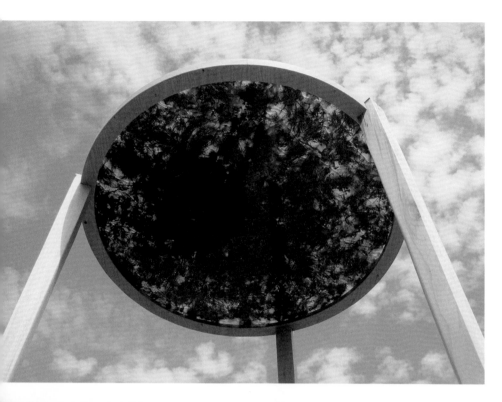

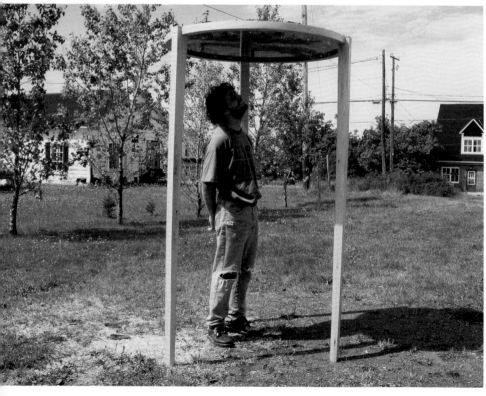

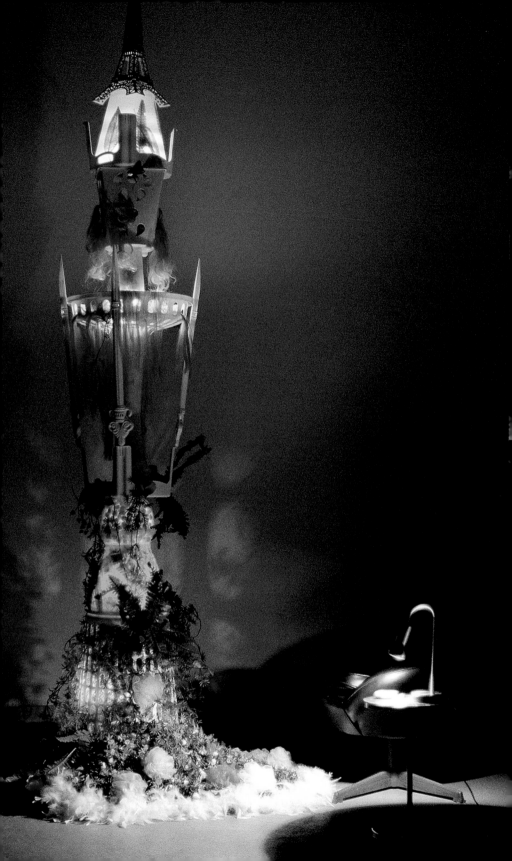

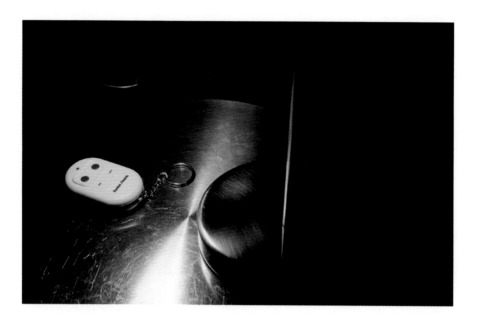

Self-control / *Se contrôler soi-même*, 2003
Contenants en plastique, cheveux artificiels, fleurs en plastique, végétation synthétique, plumes, ouates, éponges, tour Eiffel miniature, oiseaux artificiels, stroboscopes, gyrophares, commande à distance, chaise, table et lampe électrique / Plastic containers, artificial hair, plastic flowers, artificial plants, feathers, cotton wool, sponges, miniature Eiffel Tower, artificial birds, strobes, flashing lights, remote control, chair, table and lamp | Dimensions totales variables / Variable total dimensions (élément principal / main element: 300 × 120 × 120 cm) | p. 90-91

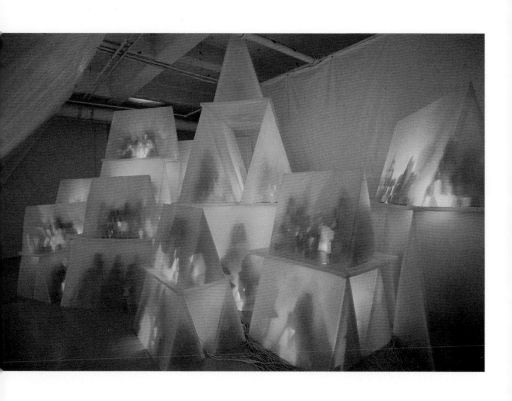

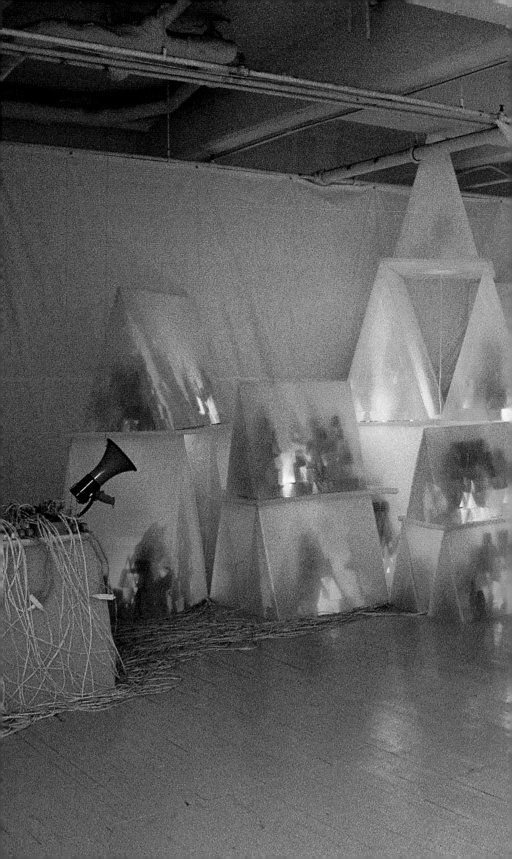

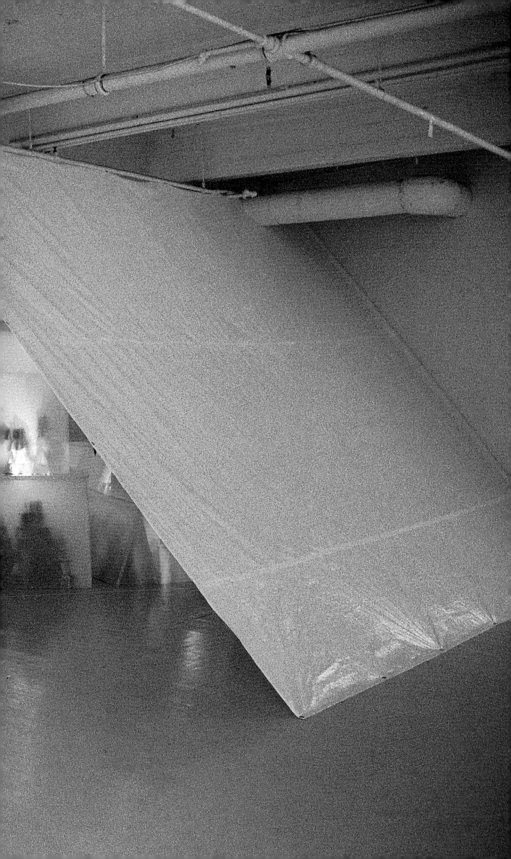

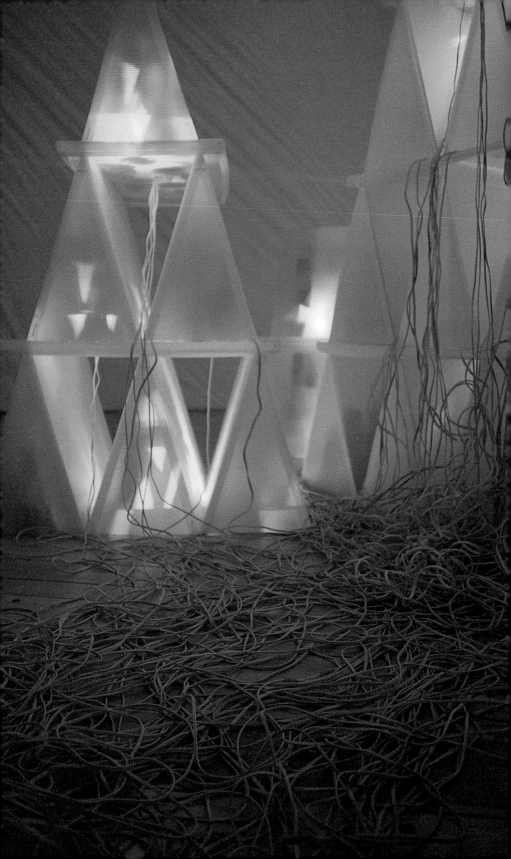

***Solipsisme / Solipsism*, 2004**
Cartes à jouer collées, plastique ondulé, ampoules électriques colorées, fil électrique, circuits électroniques, porte-voix et bâches en plastique / Glued playing cards, corrugated plastic, coloured light bulbs, electric wire, electronic circuits, megaphone and plastic sheeting | Dimensions variables / Variable dimensions
Centre des arts actuels Skol (Montréal, Québec, Canada) et / and Musée régional de Rimouski (Rimouski, Québec, Canada) | p. 92-96

Solipsisme réfère à une attitude dans laquelle la conscience du sujet pensant est l'unique réalité, le monde extérieur n'étant que représentations. Dans l'œuvre, des châteaux de cartes à jouer sont dissimulés à l'intérieur de formes triangulaires en plastique ondulé et transparaissent en ombres chinoises. Des composants électroniques font clignoter des ampoules électriques colorées. Un porte-voix capte et amplifie les sons mécaniques produits par les composants électroniques.

Solipsism refers to an attitude holding that the mind of a thinking subject is the sole reality, the outside world being nothing but representations. In this work, houses of cards are dissimulated within triangular forms in corrugated plastic and show through them like shadowy silhouettes. Electronic components cause coloured bulbs to flash. A megaphone captures and amplifies the mechanical sounds produced by the electronic components.

4

CONSTRUCTIONS ET RECONSTITUTIONS

—

CONSTRUCTIONS AND RECONSTITUTIONS

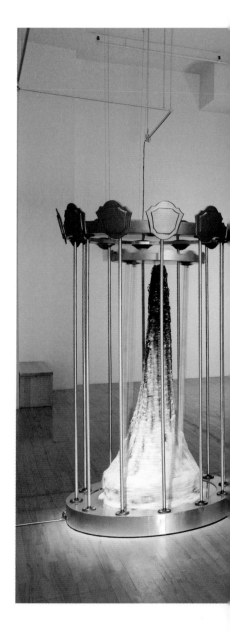

Mes châteaux d'air - Monts et merveilles /
My Air Castles - Mounts and Marvels (vue partielle
de l'exposition / partial view of the exhibition), 2009
Exposition bilan volet 1 / Survey exhibition installment 1,
EXPRESSION, Centre d'exposition de Saint-Hyacinthe
(Saint-Hyacinthe, Québec, Canada)
Commissaire / Curator : Geneviève Goyer-Ouimette | p. 100-101

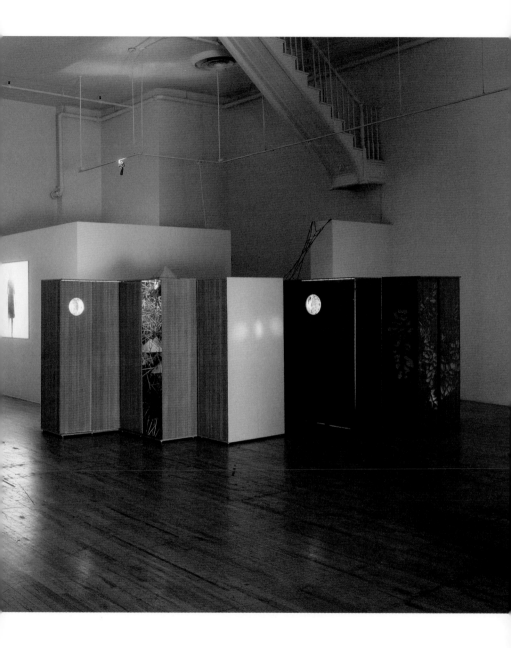

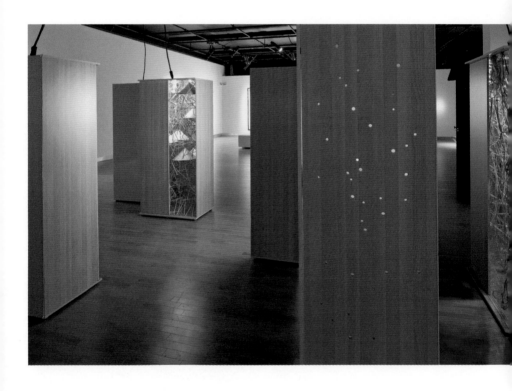

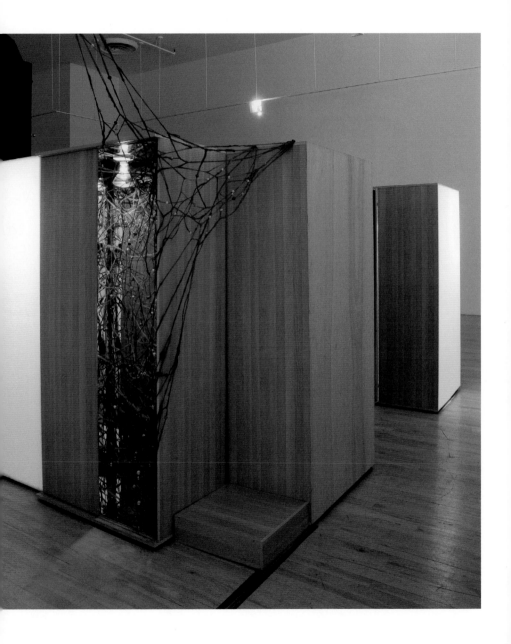

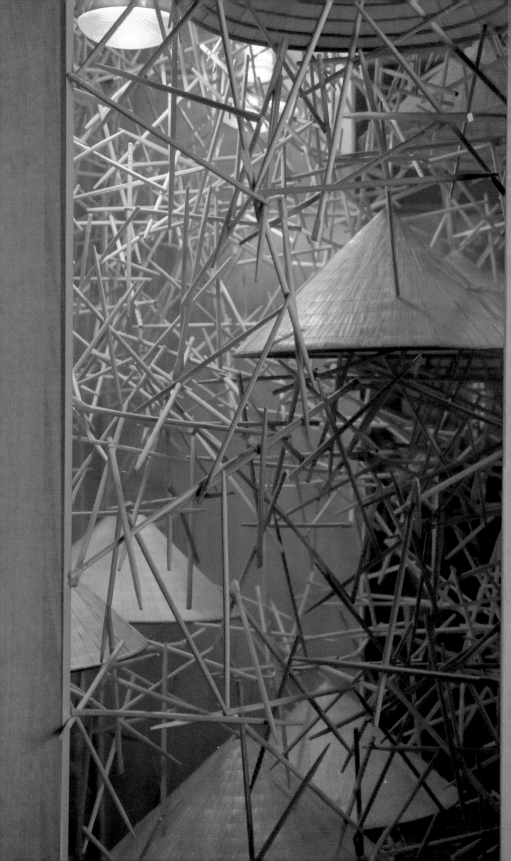

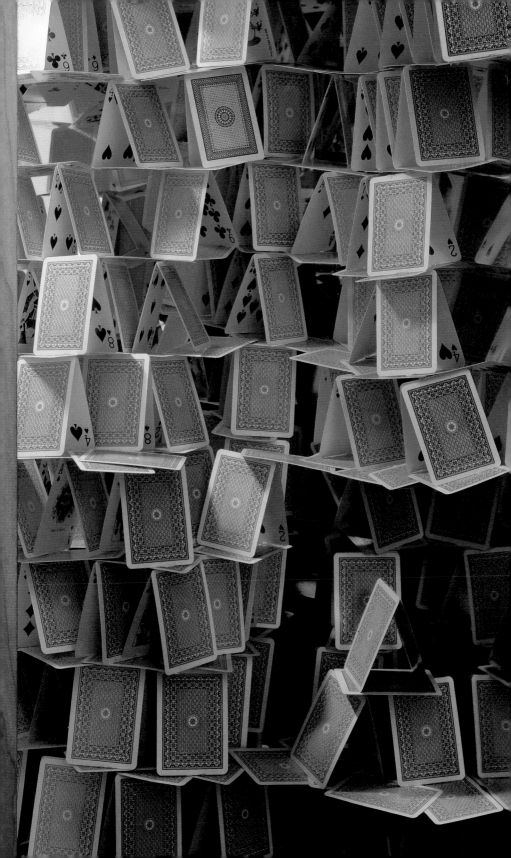

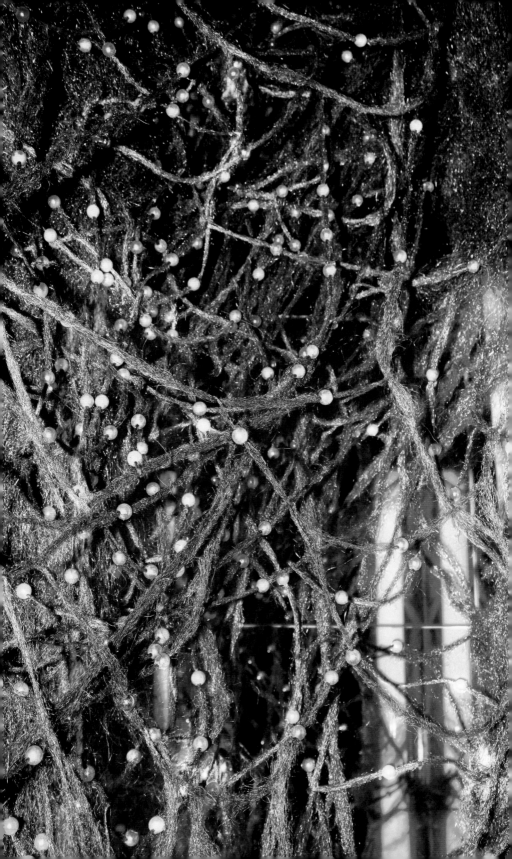

Labyrinthe IKEA / IKEA Maze, 2009-2010
Armoires IKEA, matériaux divers, lecteur MP3 audio, haut-parleurs, moniteur vidéo, ampoules électriques, gyrophares et tubes fluorescents / IKEA cabinets, various materials, audio MP3 player, speakers, video monitor, light bulbs, fluorescent lights and flashing lights | Dimensions totales variables / Variable total dimensions (chaque armoire / each cabinet : 176 × 89 × 51,5 cm)
Mes châteaux d'air, exposition bilan Volet 1 / *My Air Castles*, survey exhibition installment 1, EXPRESSION, Centre d'exposition de Saint-Hyacinthe (Saint-Hyacinthe, Québec, Canada) et volet 2 / and installment 2, Salle Alfred-Pellan, Maison des arts de Laval (Laval, Québec, Canada)
Commissaire / Curator : Geneviève Goyer-Ouimette | p. 102-111

Dans le cadre de l'exposition bilan, certaines installations *in situ* antérieures ont été reconstituées à l'intérieur d'armoires IKEA.

Certain site-specific installations were reconsititued inside IKEA cabinets for the survey exhibition.

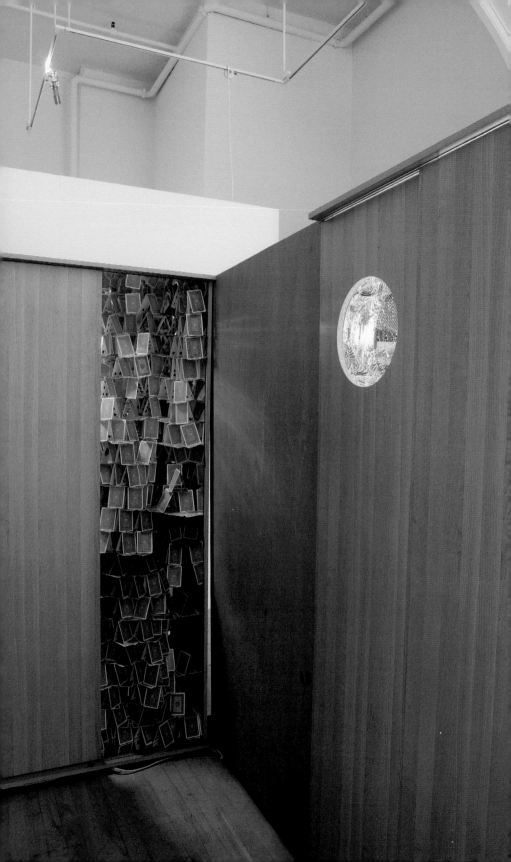

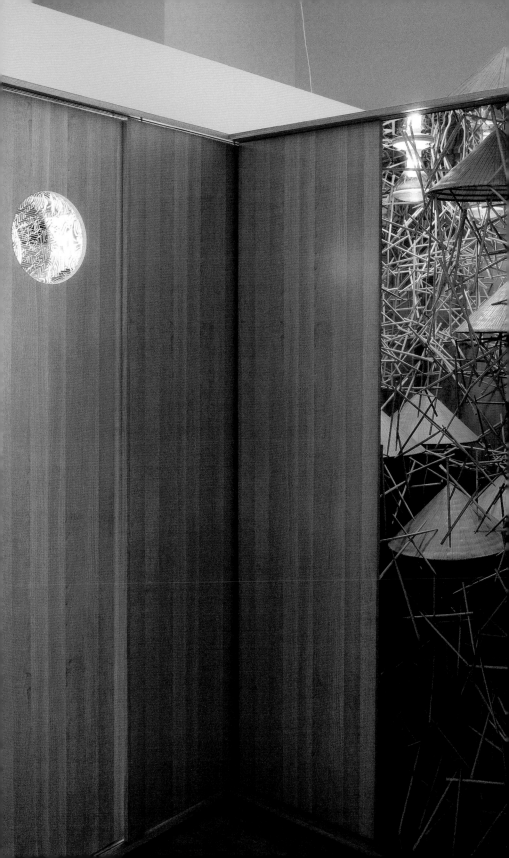

Je mens / *I Lie*, 2006

Vitrine, bois, acrylique miroir, ampoules électriques, machine à fumée et stroboscope /
Display window, wood, acrylic mirror, light bulbs, smoke machine and strobe | Dimensions
variables / Variable dimensions | p.113, 115-119.

Installation *in situ* dans les vitrines d'une ancienne boutique d'artisanat, dans le cadre d'une
résidence à Est-Nord-Est, résidence d'artistes (Saint-Jean-Port-Joli, Québec, Canada)

A site-specific installation in the display windows of an old crafts boutique, in the context of a
residency at Est-Nord-Est, résidence d'artistes (Saint-Jean-Port-Joli, Québec, Canada)

Je mens / I Lie, 2006
Vue depuis l'intérieur de la boutique, partie non visible de l'installation /
View from inside the boutique, non-visible section of the installation | p. 115 en bas / bottom

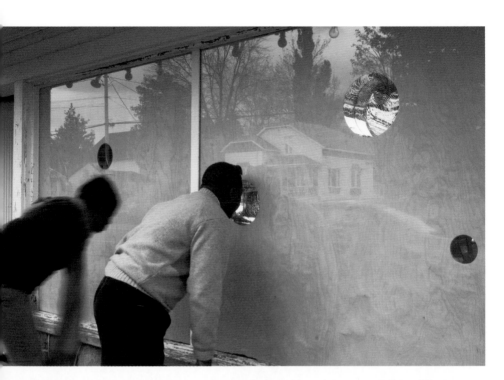

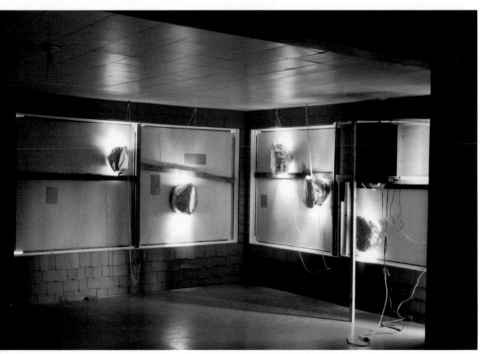

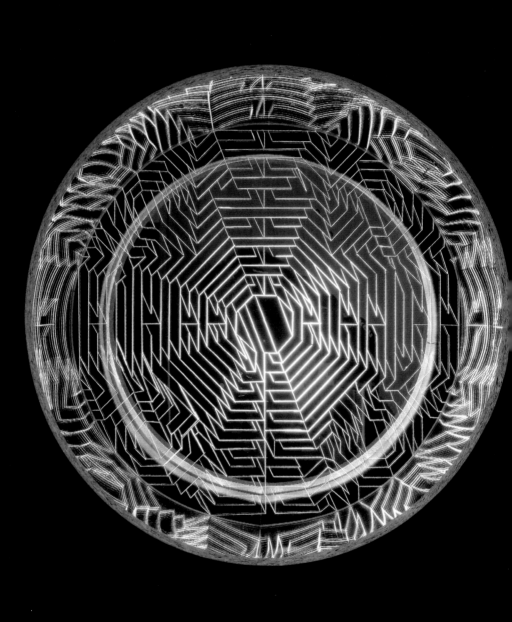

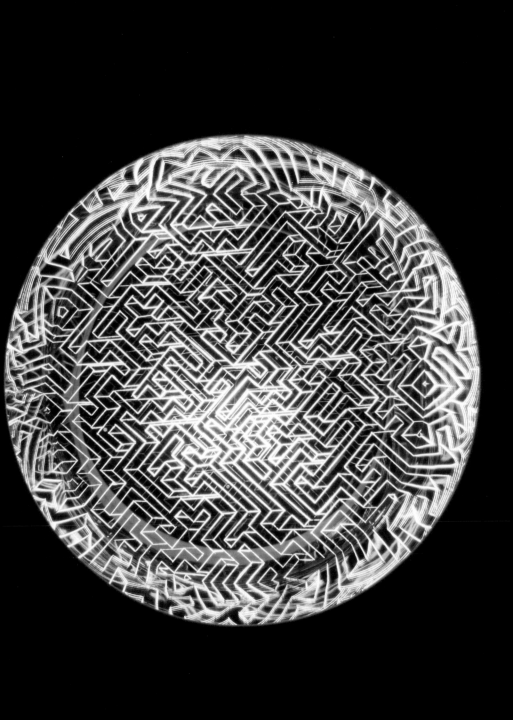

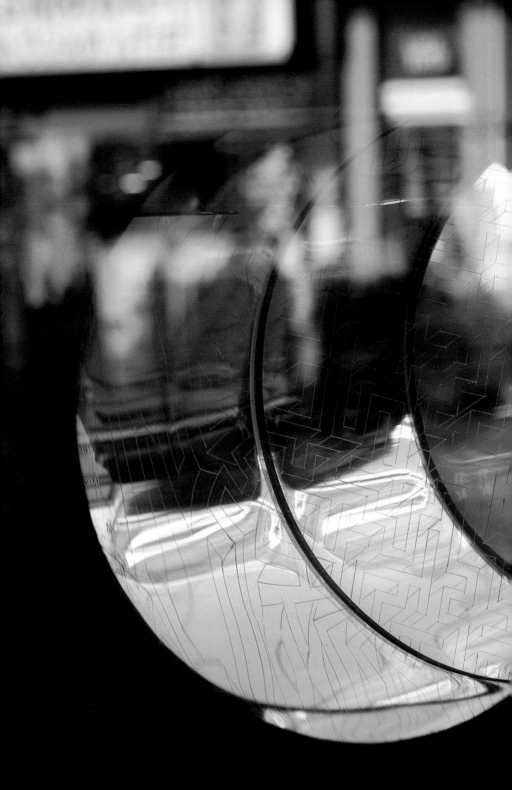

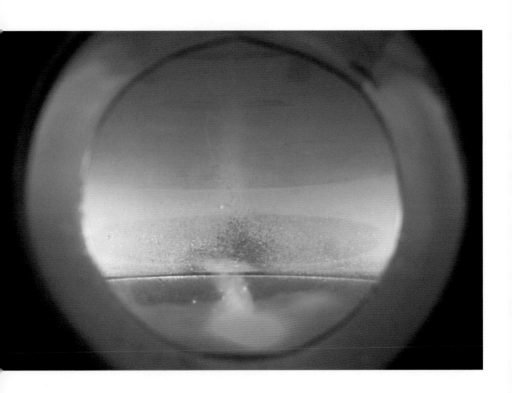

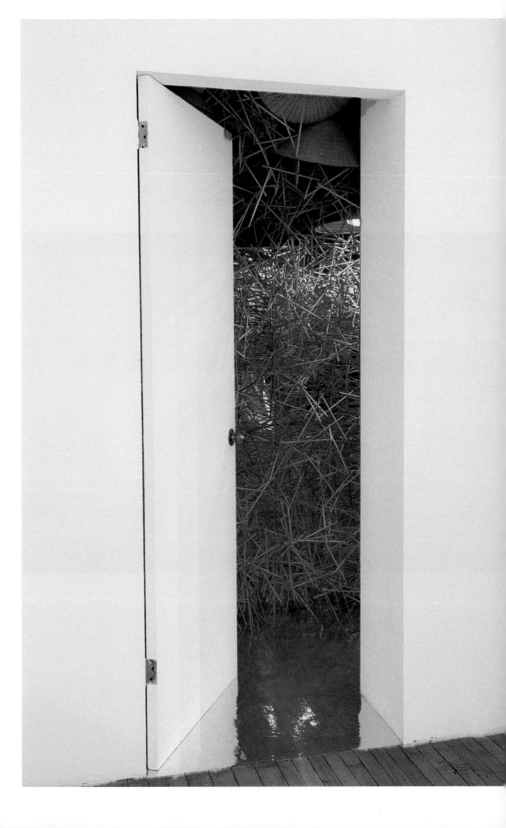

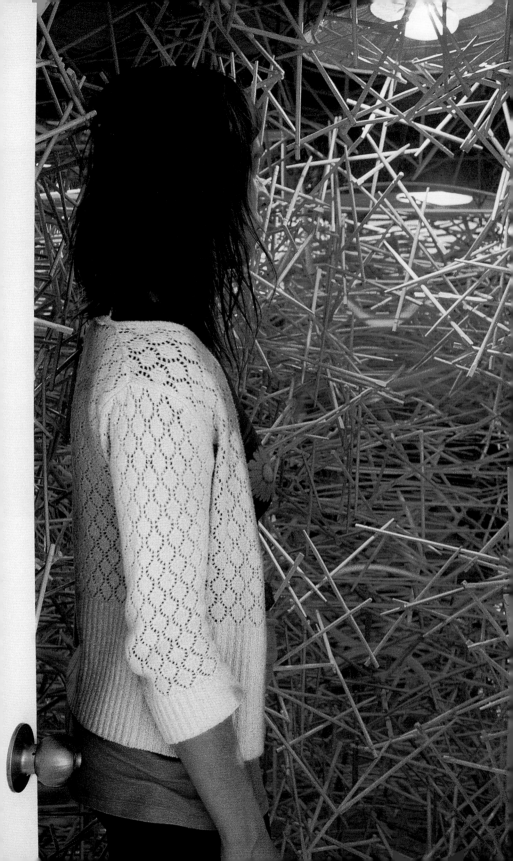

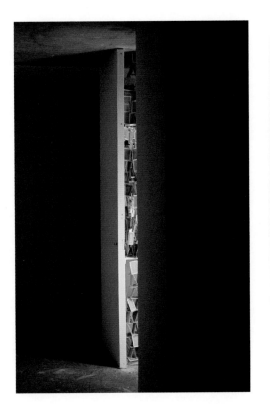
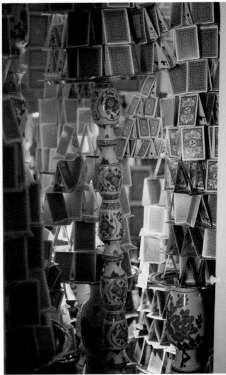

Encore des châteaux en Espagne / Castles in Spain Again, 2005
Baguettes « chinoises », chapeaux de paille côniques « chinois », acrylique miroir, porte et ampoule électrique bleue / Chopsticks, "Chinese" conical straw hats, acrylic mirror, door and blue light bulb | 240 × 140 × 200 cm
Centre d'exposition CIRCA (Montréal, Québec, Canada) | p. 120-121

Installation *in situ* dans la petite galerie. L'entrée de la galerie est obstruée par une construction faite de baguettes et de chapeaux. Dans cet espace restreint, des miroirs démultiplient l'ensemble des éléments.

Site-specific installation in the small gallery. The gallery entrance is obstructed by a construction of chopsticks and hats. In this tight space, mirrors multiply the reflections of the elements.

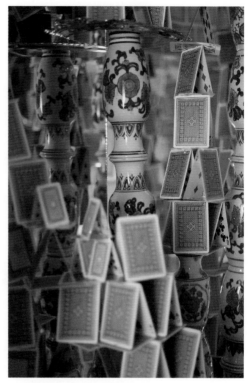

Un château en Espagne / *A Castle in Spain*, 2002

Placard, miroirs, cartes à jouer collées, vases « chinois », assiettes métalliques et ampoule électrique bleue / Closet, mirrors, glued playing cards, "Chinese" vases, metal plates and blue light bulb | 300 × 100 × 200 cm

Glassbox (Paris, France) | p. 122-123

Installation *in situ* dans le placard de la galerie. Les surfaces intérieures du placard sont re-couvertes de miroirs qui démultiplient à l'infini la construction de cartes à jouer, de vases et d'assiettes qui se trouve à l'intérieur.

Site-specific installation in the gallery's cupboard. The interior surfaces of the cupboard are co-vered in mirrors and infinitely multiply the constructions of playing cards, vases and plates found inside.

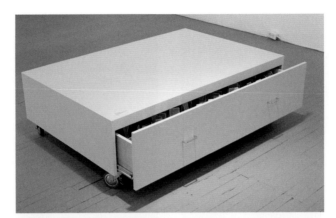

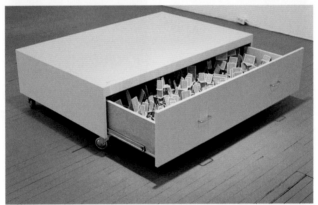

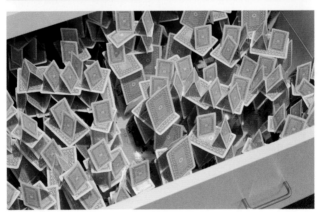

124

Longtemps je me suis levée de bonne heure / Often I Have Been an Early Riser, 2003
Meuble, cartes à jouer collées et pellicule plastique miroir / Furniture, glued playing cards and plastic mirror film | 30 × 120 × 60 cm
Galerie Joyce Yahouda (Montréal, Québec, Canada) | p. 124-125

Intervention dans le tiroir de la table de salon de la galerie.

Intervention in the drawer of the gallery's coffee table.

My life without gravity (version IKEA) / Ma vie sans gravité (IKEA version), 2008
Armoire IKEA, stroboscope, lecteur MP3 audio et haut-parleurs / IKEA cabinet, strobe, audio MP3 player and speakers | 176 × 89 × 51,5 cm | Photo d'atelier au / Studio photo at the Künstlerhaus Bethanien (Berlin, Allemagne / Germany) | p. 126-127

De l'intérieur de l'armoire proviennent des sons de feux d'artifice synchronisés à un stroboscope dont on peut voir les éclats lumineux au travers d'une constellation de trouées.

From inside the cabinet come the sounds of fireworks synchronized with a strobe whose luminous flashes one may see through a constellation of holes.

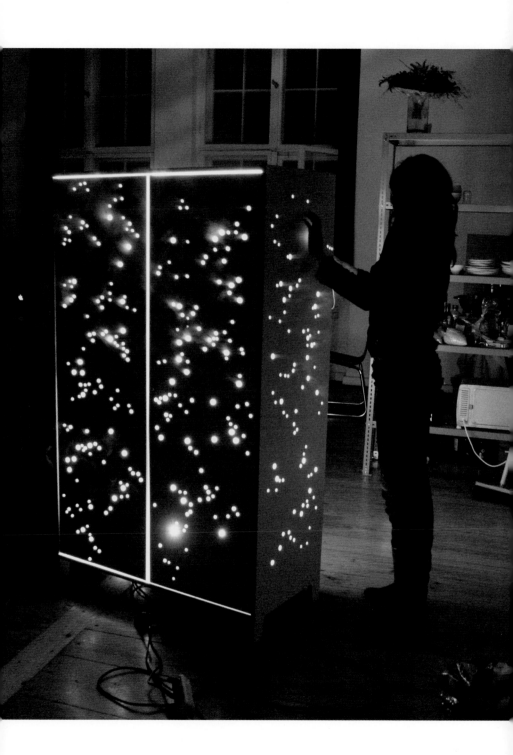

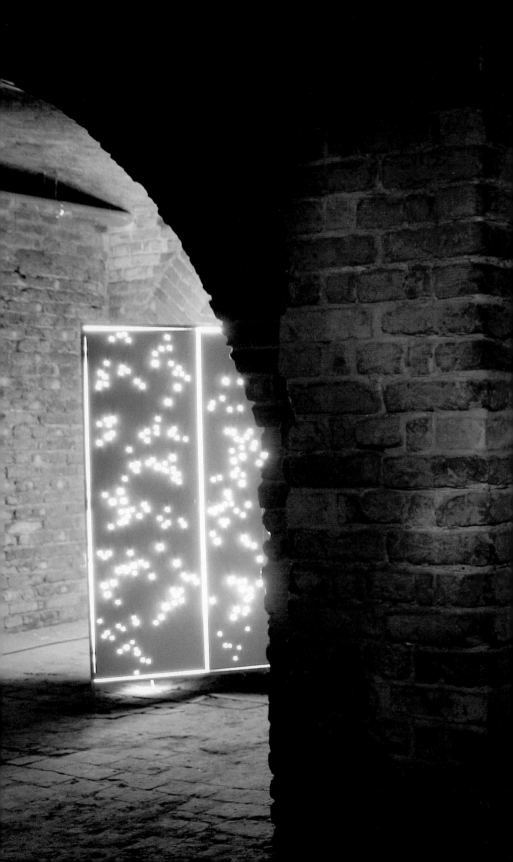

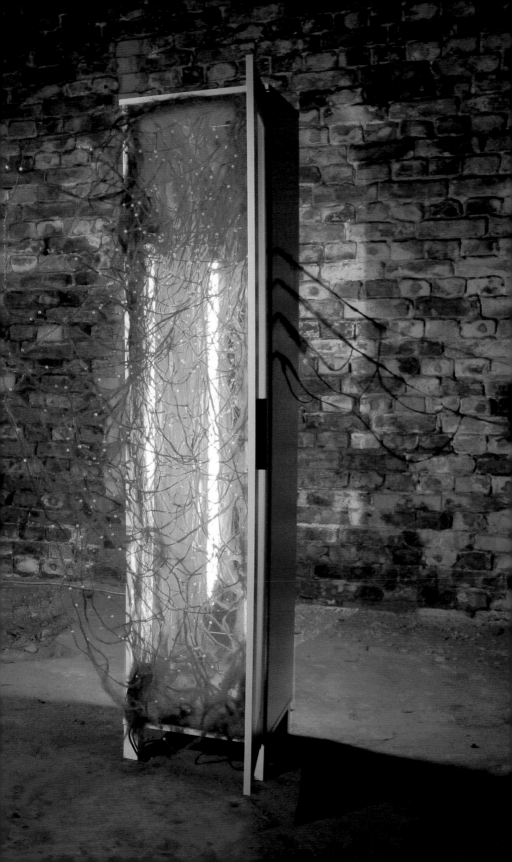

My Secret Life (Je t'aimais en secret) / Ma vie secrète (I Was Loving You in Secret) (vue d'ensemble de l'installation / general view of the installation), 2008
Lada Project (Berlin, Allemagne / Germany) | p. 128-129

Intervention au sous-sol de la galerie. / Intervention in the gallery's basement.

My Secret Life (Je t'aimais en secret) / Ma vie secrète (I Was Loving You in Secret), 2008
Armoire IKEA, laine d'acier, perles en plastique et tube fluorescent bleu / IKEA cabinet, steel wool, plastic beads and blue fluorescent light | 180 × 40 × 40 cm | p. 130-131

Château d'air / *Air Castle* (version 1 / first version), 2009
Portes, poignées, lecteur MP3 audio, haut-parleurs et stroboscopes / Doors, handles, audio MP3 player, speakers and strobes | 508 × 205 × 205 cm | p. 133

De l'intérieur de la forme proviennent des sons de feux d'artifice synchronisés à des stroboscopes dont on peut voir les éclats lumineux au travers d'une constellation de trouées.

From inside the form come the sounds of fireworks synchronized with strobes whose luminous flashes one may see through a constellation of holes.

Recherche en atelier pour *Un château en Espagne* / Studio research for *A Castle in Spain*, 2002
Cartes à jouer collées, vases « chinois », bois, miroirs et ampoule électrique bleue / Glued playing cards, "Chinese" vases, wood, mirrors and blue electric bulb | p. 134

Château d'air / *Air Castle* (version 2 / second version), 2010
Portes, poignées, lecteur MP3 audio, haut-parleurs et stroboscopes / Doors, handles, audio MP3 player, speakers and strobes | 305 × 205 × 205 cm | p. 135

Mes châteaux d'air / *My Air Castles* (vue partielle de l'exposition / partial view of the exhibition), 2010
Exposition bilan volet 2 / survey exhibition installment 2, Salle Alfred-Pellan, Maison des arts de Laval (Laval, Québec, Canada)
Commissaire / Curator : Geneviève Goyer-Ouimette | p. 136-139

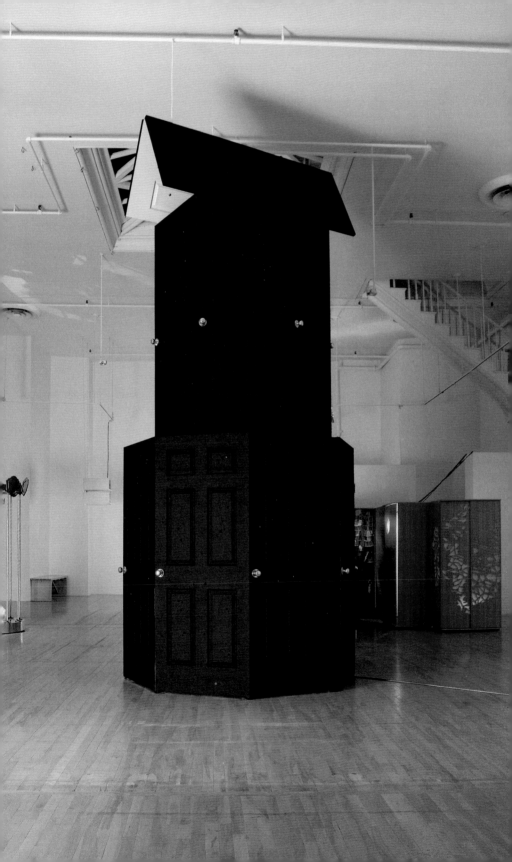

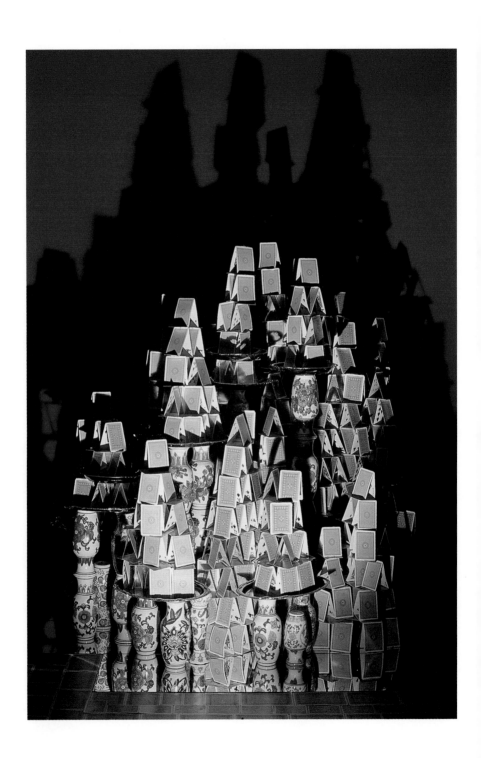

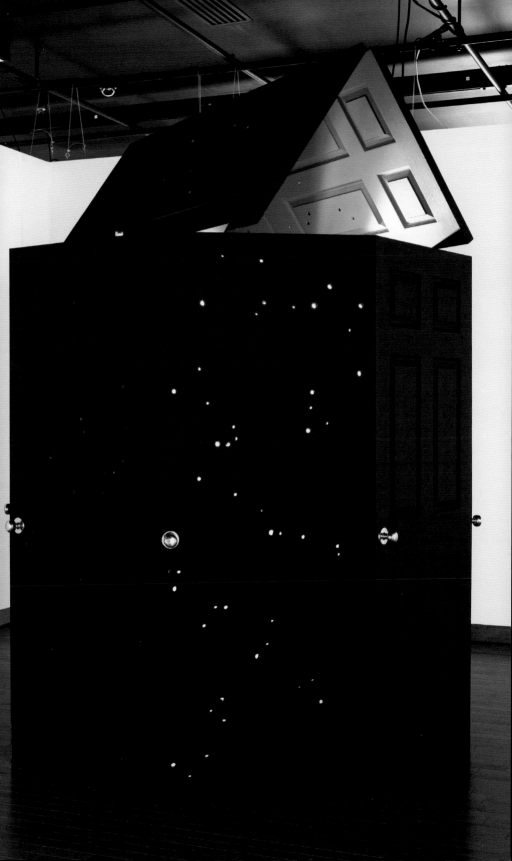

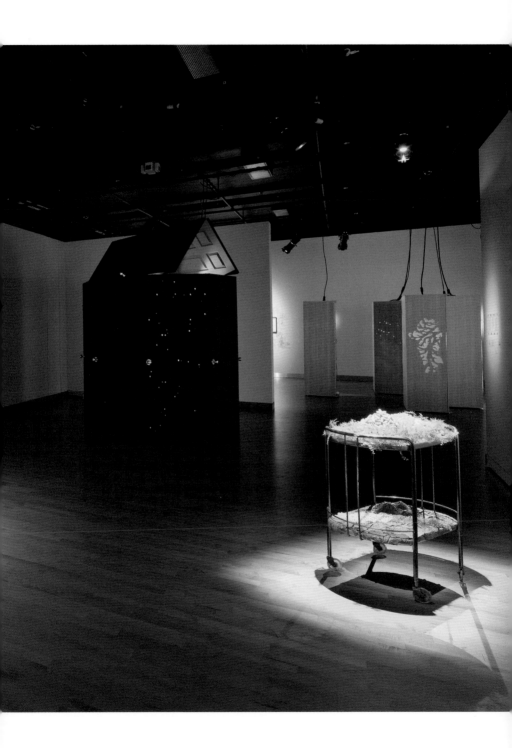

5

VOYAGES UTOPIQUES À LILLIPUT

—

UTOPIAN JOURNEYS TO LILLIPUT

Carrousel (Alice's revolutions) / *Carousel (Les révolutions d'Alice)*, 2001
Bois, feuille d'aluminium, tuyaux de plomberie en cuivre peints, acrylique miroir, plateau tournant motorisé, chaînes de tronçonneuse, guirlandes et colliers de perles en plastique / Wood, aluminum sheet, painted copper plumbing pipes, acrylic mirror, motorized turntable, chainsaw chains and necklaces of plastic beads | 220 × 120 × 120 cm | p. 143

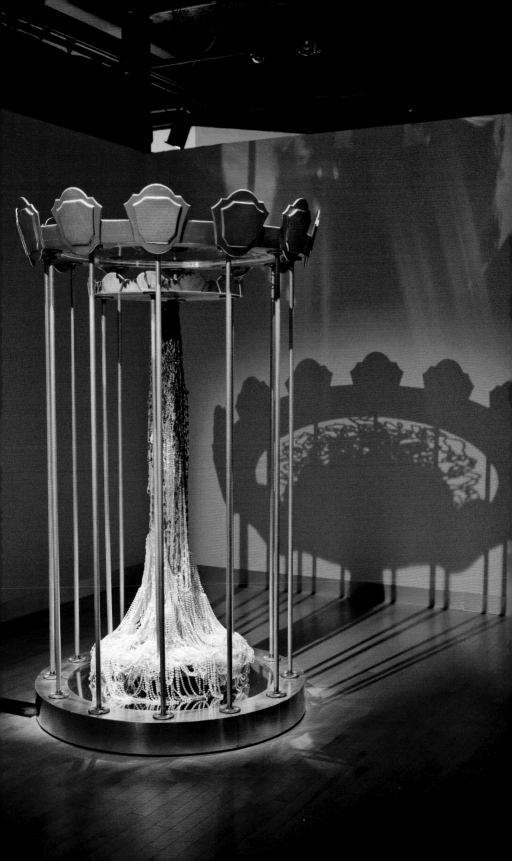

Château / Castle, 2001
Graphite sur papier / Graphite on paper | 24 × 31,5 cm
Collection Dominique Dupuis | p. 144

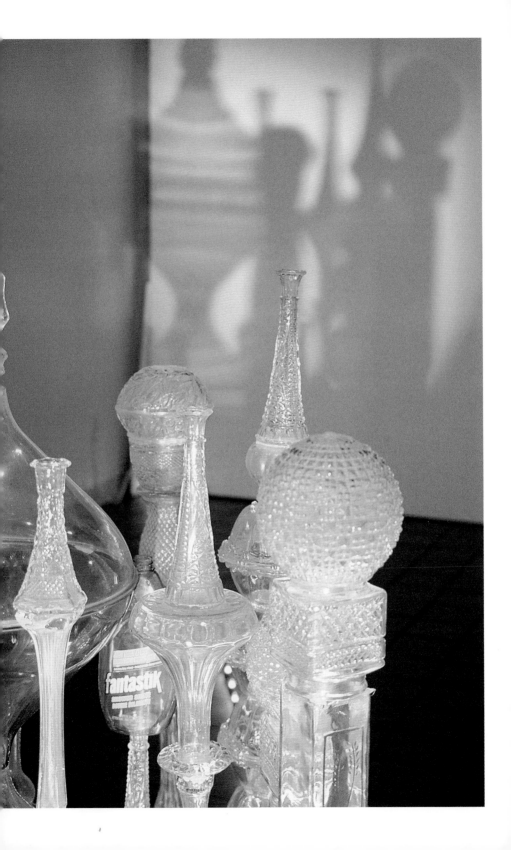

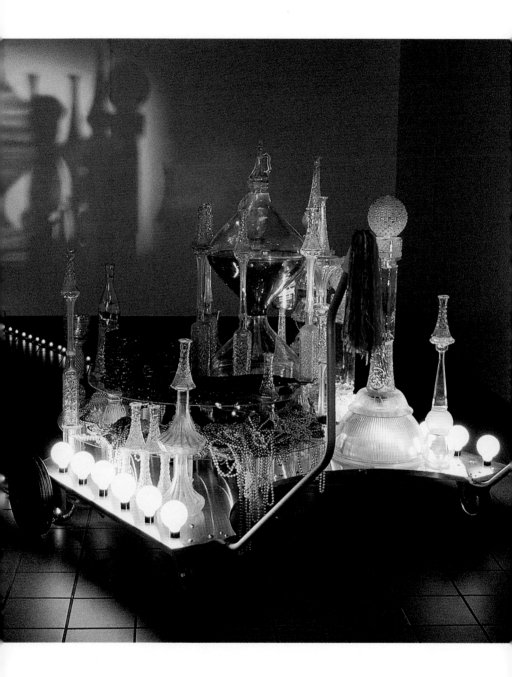

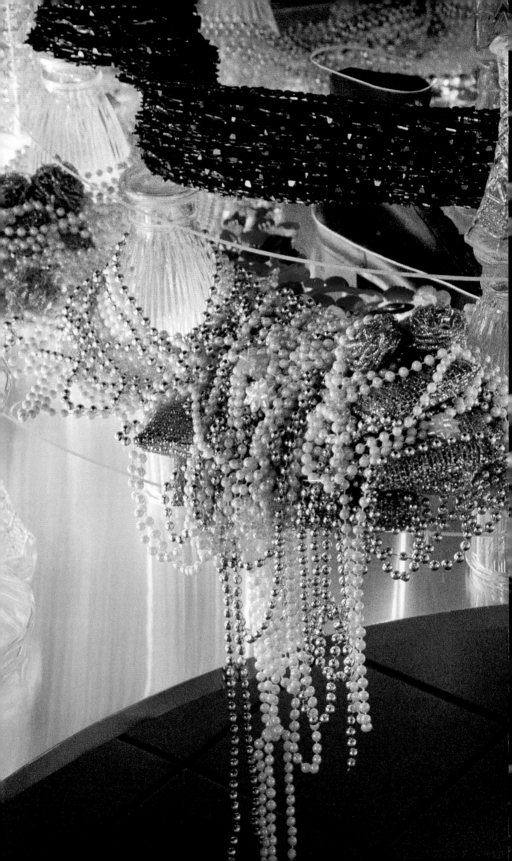

Affectionland / Terre d'affection, 2000

Objets divers (plastique et verre), laines d'acier, guirlandes et colliers de perles en plastique, bijoux en toc, patins à roulettes, chaînes de tronçonneuse, guirlandes lumineuses, lumière disco, bois, aluminium, poignées, roulettes, ampoules électriques et feuille d'acrylique transparent / Various objects (plastic and glass), steel wool, strings and necklaces of plastic beads, fake jewels, rollerblades, chainsaw chains, string lights, disco light, wood, aluminum, handles, wheels, light bulbs and transparent acrylic sheet | 150 × 120 × 120 cm
Galerie Verticale Art Contemporain (Laval, Québec, Canada) | p. 145-148

Cette installation est composée d'une accumulation d'objets provenant de « magasins à un dollar » qui crée une ombre portée rappelant la silhouette d'un château de style *Disneyland*.

This installation is composed of "dollar store" objects that cast a shadow recalling a Disneyland-style castle.

Paysage gâteau / Cake Landscape, 2006

Bois, feuille d'acrylique transparent, chocolat, cire, bijoux en toc, perles en plastique et lampe à LED / Wood, acrylic sheet, chocolate, wax, fake jewels, plastic beads and LED lamp | 112 × 35 × 35 cm | p. 150-151

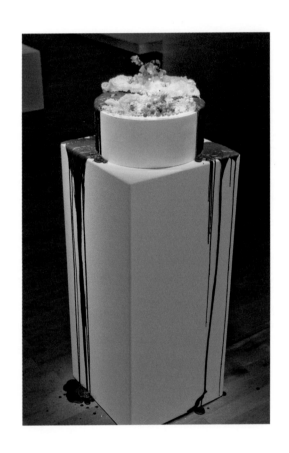

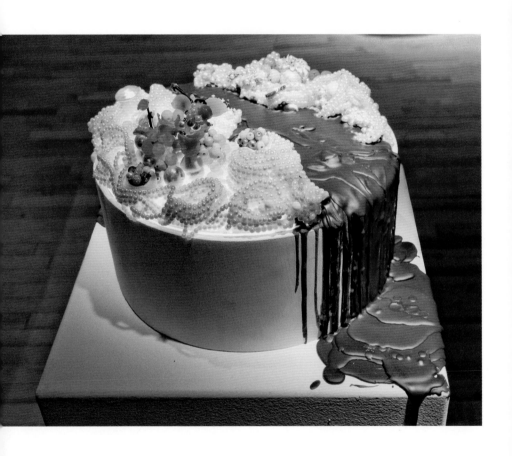

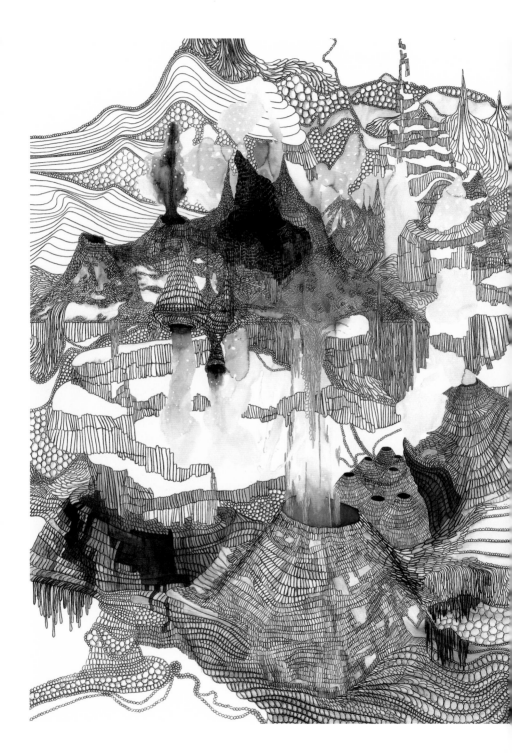

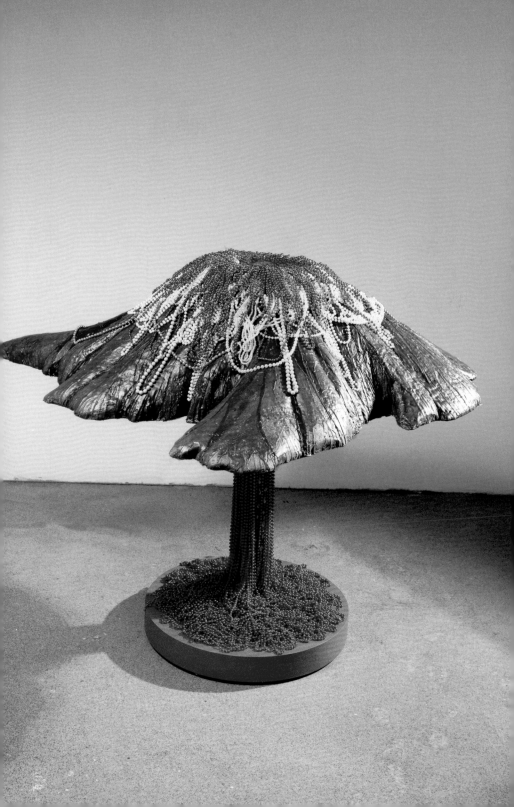

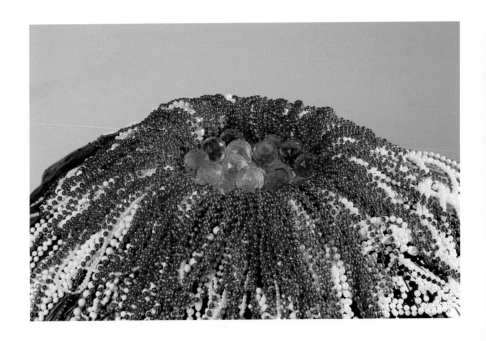

Paysage aux volcans / *Landscape with Volcanos*, 2008
Aquarelle et crayon aquarelle sur papier / Watercolour and watercolour pencil on paper |
180 × 140 cm | Collection Prêt d'œuvres d'art du Musée national des beaux-arts
du Québec (CP.2008.01) | p. 152

La face cachée du mont Fuji / *The Dark Side of Mount Fuji*, 2011
Bois, tuyaux de plomberie peints, polystyrène expansé, cire, chocolat, perles en plastique
et gyrophare / Wood, painted metal plumbing pipes, styrofoam, wax, chocolate, plastic beads
and flashing light | 110 × 122 × 122 cm | p. 153-154

Paysage de perles / *Landscape of Pearls*, 2008
Aquarelle et crayon aquarelle sur papier / Watercolour and watercolour pencil on paper |
188 × 140 cm | Collection permanente du Musée national des beaux-arts du Québec
(2010.80). Acquisition grâce à l'appui de l'Académie royale des arts du Canada dans le
cadre de son programme de donation du Fonds en fiducie / Acquisition through the support of
The Royal Canadian Academy of Arts through its donation program's Trust Fund | p. 155

Cendrillon en Cappadoce / *Cinderella in Cappadocia*, 2009
Aquarelle, crayon aquarelle et acrylique sur papier / Watercolour, watercolour pencil and acrylic
on paper | 196,5 × 140 cm | p. 156

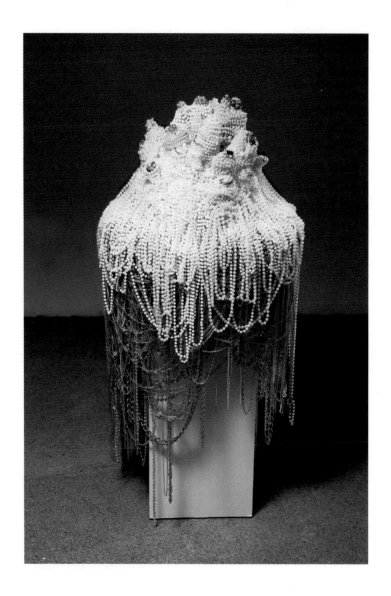

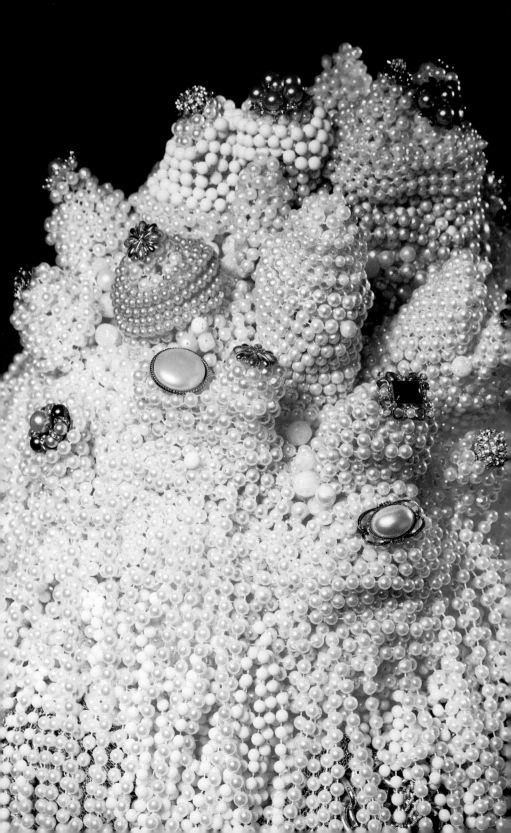

Alchimie d'un paysage pessimiste / Alchemy of a Pessimistic Landscape, 2011
Bois, feuille d'acrylique transparent, perles en plastique, chaînes en métal et gyrophare /
Wood, transparent acrylic sheet, plastic beads, metal chains and flashing light |
119,5 × 56 × 56 cm | p. 157-158

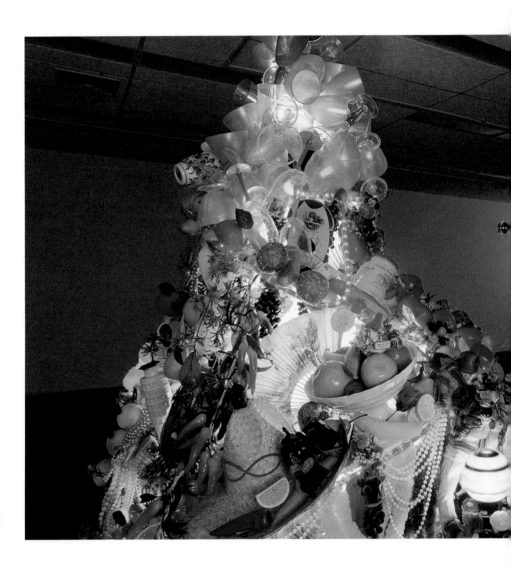

de cœur avant-gardiste

s jardins tropicaux luxur

ur fantasmes rencontre:

plendeurs océanes réduc

Chroniques des merveilles annoncées / *Chronicles of Marvels Foretold* (installation), 2002
Bois, objets divers, fleurs en plastique, végétation synthétique, fruits et légumes artificiels, vaisselle en plastique, bijoux en toc, crâne en plastique, gyrophares, lumières disco, stroboscope, guirlandes lumineuses, feuille d'acrylique, tissu, boule miroir et projection vidéo / Wood, various objects, plastic flowers, artificial plants, artificial fruits and vegetables, plastic tableware, fake jewelry, plastic skull, flashing lights, disco lights, strobe, light strings, acrylic sheet, fabric, mirror ball and video projection | Dimensions totales variables / Variable total dimensions (sculpture : 270 × 120 × 120 cm, projection vidéo / video projection : 240 × 240 cm) Vidéo: 3 minutes 58 secondes, présentée en boucle / Video: 3 minutes 58 seconds, shown in a loop
Plein sud, centre d'exposition en art actuel à Longueuil (Longueuil, Québec, Canada) | p. 160-161

Cette installation est composée d'une projection vidéo et d'une accumulation d'objets souvenirs et d'objets « exotiques » divers qui s'élève jusqu'au plafond. La vidéo présente des extraits de brochures touristiques et de petites annonces personnelles publiées dans les journaux défilant en boucle sur des images de plumes, de cheveux et de perles tournant sur eux-mêmes de plus en plus vite. La projection est contaminée par une boule miroir qui crée une ombre portée et qui démultiplie les images de la vidéo sur les murs.

This installation is composed of a video projection and an accumulation of various souvenir-type and "exotic" objects stacked up to the ceiling. The video shows extracts from tourist brochures and newspaper personal ads looped over images of feathers, hair and pearls turning atop themselves increasingly quickly. The projection is contaminated by a mirror ball that cast a shadow and multiplies the video images on the walls.

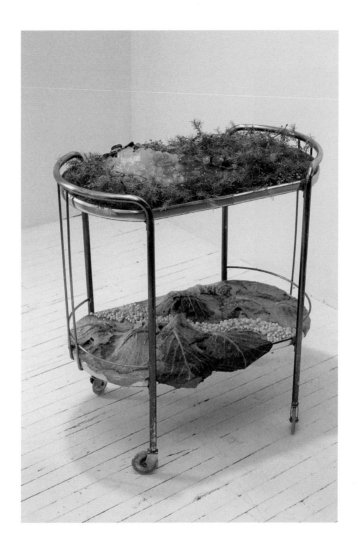

Paysage miniature mobile / *Small Portable Landscape*, 1999
Desserte en métal, bonbons, végétation synthétique, feuilles de chou, médium acrylique et perles en plastique / Metal cart, candy, synthetic vegetation, cabbage leaves, acrylic medium and plastic beads | 65 × 70 × 40 cm | p. 162-163

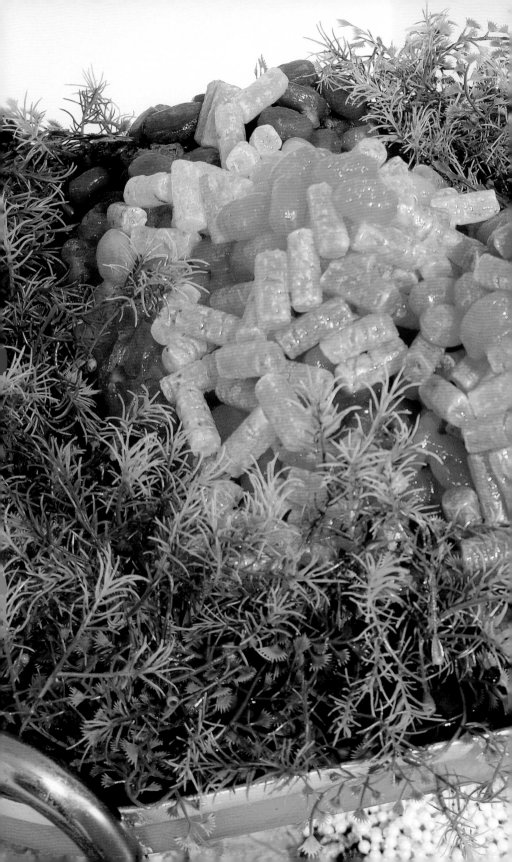

6

PAYSAGES MENTAUX

—

MINDSCAPES

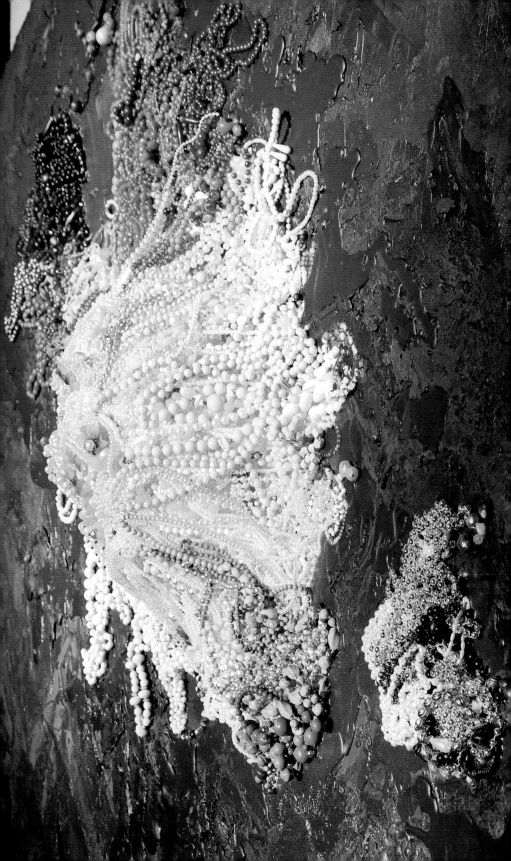

L'île déserte

Je ne suis pas une guerrière. J'imagine un monde idéal isolé, retiré. Sur la carte géographique, je choisis l'île la plus petite et la plus éloignée. Je choisis l'île déserte. L'île déserte est invisible. Elle est un espace magique situé aux confins de l'univers, une île inconnue, exotique, mais en même temps très familière. Elle est un lieu commun de consolation. L'île déserte est miraculeusement protégée. Elle n'est contaminée par aucune guerre, maladie, famine, pauvreté, injustice. Sur son territoire sont abolies toutes formes de déception, désespoir, peine d'amour, échec professionnel, anxiété, angoisse, désir insatisfait, colère, frustration, stress, auto-dévaluation, haine, agacement, impatience, névrose, intolérance, incompréhension, manque, nostagie, deuil, mélancolie, neurasthénie, paresse, déchirement, pensée négative, suicide, dépression, syndrôme pré-menstruel, malheur, fatigue, malchance, découragement, violence, insécurité affective, instabilité émotive, précarité financière, imperfection, sentiment de culpabilité, paranoïa, agressivité, incertitude, trouble émotionnel, insomnie. Sur l'île déserte, les désirs sont satisfaits, la quête de bonheur est résolue, l'allégresse fait loi.

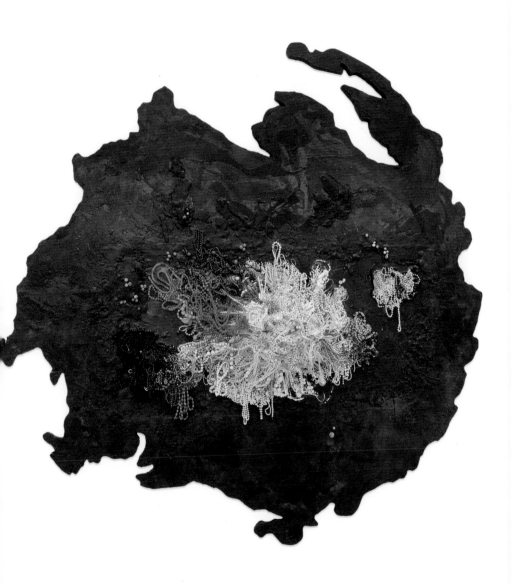

The Lost Island

I am not a warrior. I imagine an ideal isolated, withdrawn world. On the map, I choose the smallest and most remote island. I choose the lost and deserted island. *The Lost Island* is invisible. It is a magical space located on the boundaries of the universe, an unknown, exotic, but at the same time familiar island. It is a commonplace area of consolation. *The Lost Island* is miraculously protected. It remains un-contaminated by war, disease, famine, poverty, injustice. On its territory are abolished all forms of disappointment, despair, heart-break, professional failure, anxiety, anguish, unsatisfied aspirations, anger, frustration, stress, self-devaluation, hatred, annoyance, impatience, neurosis, intolerance, misunderstanding, shortages, homesickness, mourning, melancholia, neurasthenia, laziness, break-ups, negative thinking, suicide, depression, premenstrual tension, unhappiness, fatigue, bad luck, despondency, violence, emotional insecurity, unstable feelings, financial precariousness, inadequacy, guilt feeling, paranoia, aggression, uncertainty, emotional disorder, insomnia. On *The Lost Island*, desires are fulfilled, the pursuit of happiness has been resolved, cheerfulness is law.

Translation of the text *L'île déserte* (page 166)

170

L'île déserte / The Lost Island, 2006
Bois, cire, chocolat, feuille d'acrylique transparent, colliers de perles en plastique, boucles d'oreille, gyrophare et texte / Wood, wax, chocolate, transparent acrylic sheet, plastic beaded necklaces, earrings, flashing lights and text | Dimensions totales variables / Variable total dimensions (élément principal / main element : 240 × 240 × 30 cm)
Maison de la culture Frontenac (Montréal, Québec, Canada) | p. 167-170

Dans le cadre du projet *Réingénierie du monde* (commissaire : Éric Ladouceur), les artistes étaient appelés à choisir un lieu sur la carte du monde et à y inventer un pays utopique. L'artiste a choisi la plus petite île de l'océan Pacifique comme point de départ à l'élaboration de son œuvre.

For the project *Réingénierie du monde* (*Reengineering the World*, curator: Éric Ladouceur), the artists were asked to choose a place on the map of the world and invent a utopian country situated there. The artist chose the smallest of the Pacific islands as a starting point for elaborating her work.

L'île déserte / The Lost Island (dessin / drawing), 2006
Aquarelle et crayon aquarelle sur papier / Watercolour and watercolour pencil on paper
22 × 26 cm | Collection Geneviève Goyer-Ouimette | p. 166

Série de dessins Le voyage d'une fabulatrice / Series of drawings The Mythmaker's Journey, 2007-2010
Mes châteaux d'air, exposition bilan volet 2 / *My Air Castles*, survey exhibition installment 2, Salle Alfred-Pellan, Maison des arts de Laval (Laval, Québec, Canada)
Commissaire / Curator : Geneviève Goyer-Ouimette | p. 172-173

Chimères et sérotonine / *Chimeras and Serotonin,* 2009
Aquarelle, crayon aquarelle et acrylique sur papier / Watercolour and watercolour pencil
on paper | 188,5 × 140 cm | p. 175

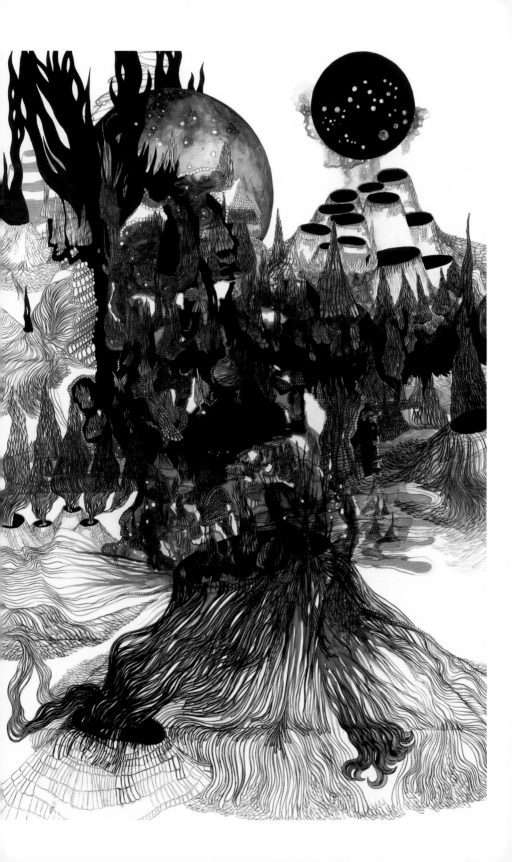

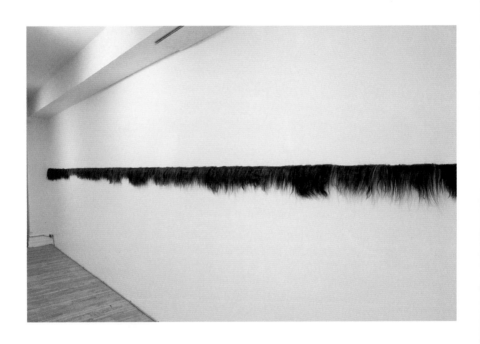

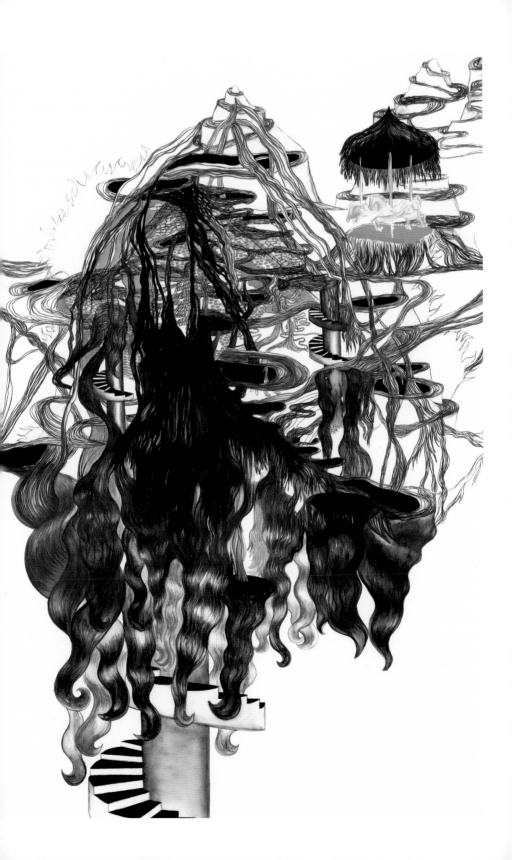

Tapisseries et autres distractions / *Tapestries and Other Distractions*, 1996
Cheveux / Human hair | Dimensions variables / Variable dimensions | p. 176

Dans ma tête c'est une montagne / *In my Head it's a Mountain*, 2009
Aquarelle, crayon aquarelle et acrylique sur papier / Watercolour, watercolour pencil and acrylic on paper | 198,6 × 140 cm | p. 177

Mandragore (à l'ami à qui je n'ai pas sauvé la vie) / *Mandrake (To the Friend to Whom I did not Save the Life)*, 2008-2009
Aquarelle et crayon aquarelle sur papier / Watercolour and watercolour pencil on paper | 193 × 140 cm | p. 179

Volcan 1 / *Volcano 1*, 2007
Aquarelle et crayon aquarelle sur papier / Watercolour and watercolour pencil on paper | 45,5 × 61 cm | Collection Suzanne Laurin | p. 180

Paysage flottant / *Floating Landscape*, 2006
Crayon aquarelle sur papier / Watercolour pencil on paper | 35,5 × 51 cm | p. 181

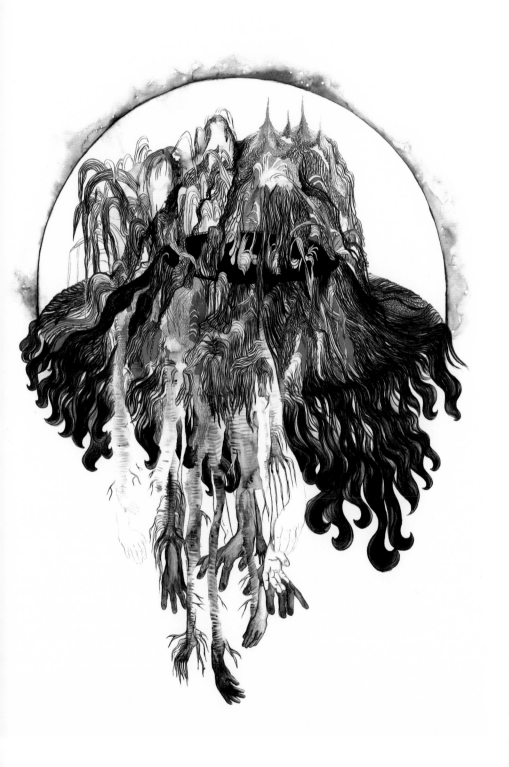

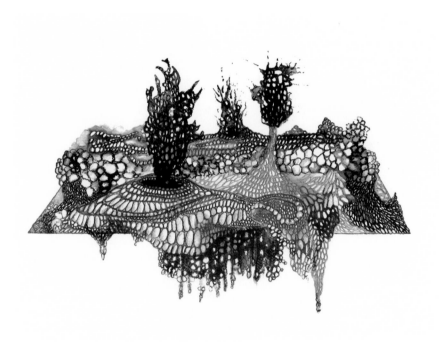

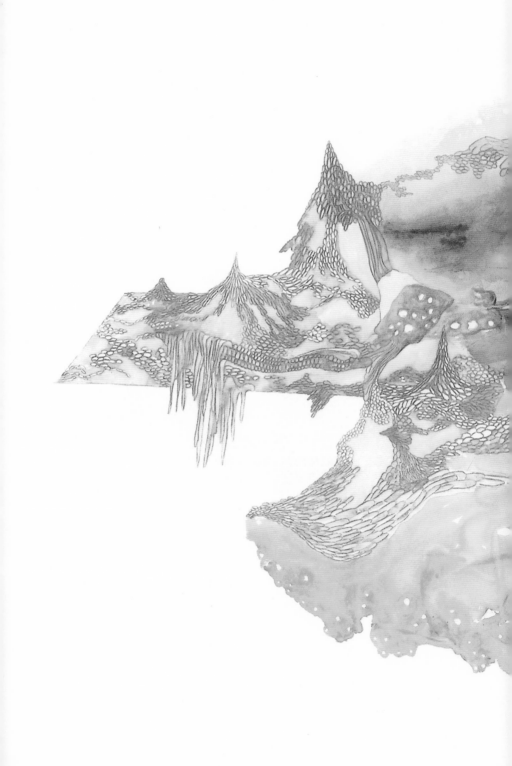

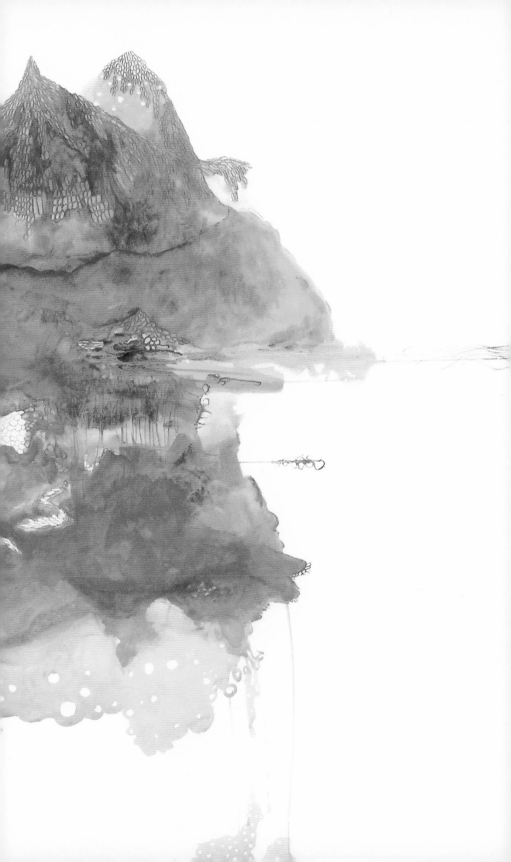

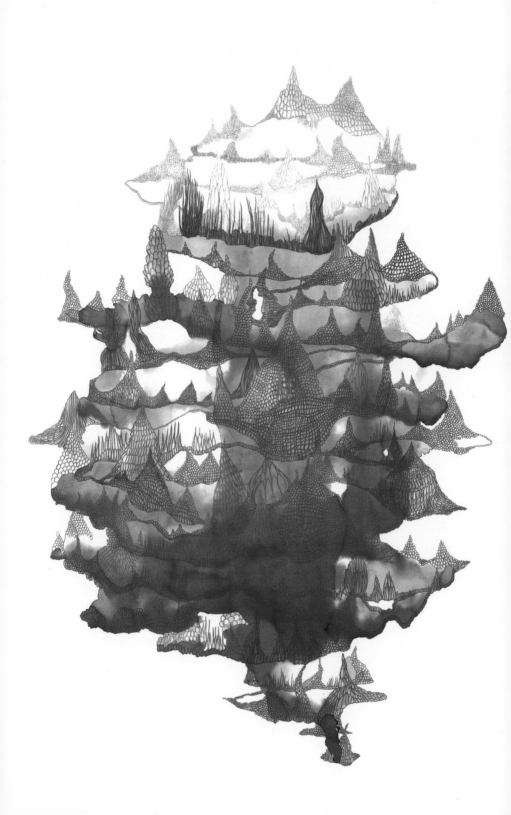

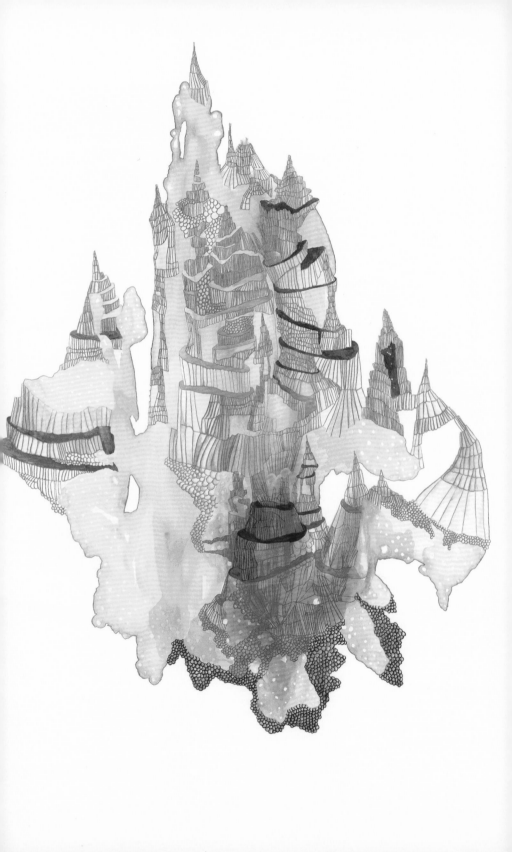

Paysage rouge / Red Landscape, 2006
Aquarelle et crayon aquarelle sur papier / Watercolour and watercolour
pencil on paper | 140 × 180 cm | Collection Prêt d'œuvres d'art du Musée
national des beaux-arts du Québec (CP.2007.01) | p. 182-183

Forêt bleue / Blue Forest, 2007
Aquarelle et crayon aquarelle sur papier / Watercolour and watercolour
pencil on paper | 190 × 140 cm | p. 184

Tour rouge / Red Tower, 2007
Aquarelle et crayon aquarelle sur papier / Watercolour and watercolour
pencil on paper | 190 × 140 cm | p. 185

Mes châteaux d'air / My Air Castles (vue partielle
de l'exposition / partial view of the exhibition), 2010
Exposition bilan volet 2 / Survey exhibition installment 2
Salle Alfred-Pellan, Maison des arts de Laval (Laval, Québec, Canada)
Commissaire / Curator : Geneviève Goyer-Ouimette | p. 186-187

Attractions, 2001
Perles en plastique, bijoux en toc et lettrage en vinyle / Plastic pearls,
fake jewels and vinyl lettering | 120 × 70 × 1 cm | Maison de la culture
Plateau-Mont-Royal (Montréal, Québec, Canada)
Installation *in situ* dans la vitrine d'une agence de voyage dans le cadre
de l'exposition de groupe *Passe-passe* / In the context of the group show
Passe-passe, site specific installation in a travel agency's window.
Commissaire / Curator : L'art qui fait boum ! | p. 188-189

Des colliers de perles en plastique dessinent une carte évoquant le
contour de l'île de Montréal. Sur cette géographie imaginaire sont in-
diquées des « attractions » fictives : Château de substitution atténuante,
Jardin hypothétique, Citadelle des émotions confortables, Pavillon du
caprice, Parc d'attractions céleste, Palais aux impressions de circons-
tance, Aire de sublimation, Monument de divertissement, Villa aux
attraits enrichis, Place de la chaleur humaine, Tour de la libre com-
pensation et Mont du vertige standardisé.

Necklaces of plastic pearls outline a map suggesting the contour of the is-
land of Montreal. On this imaginary geography are indicated fictional "at-
tractions": the Castle of Attenuating Substitutions, the Hypothetical
Garden, the Citadel of Comfortable Emotions, the Pavilion of Caprice, the
Park of Celestial Attractions, the Palace of Circumstantial Impression, the
Sublimation Zone, the Monument to Entertainments, the Villa of Enriched
Appeal, the Plaza of Human Warmth, the Tower of Free Compensations and
the Mount of Standardized Dizziness.

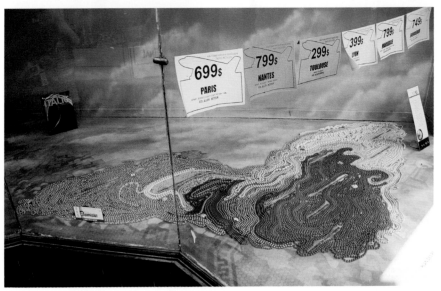

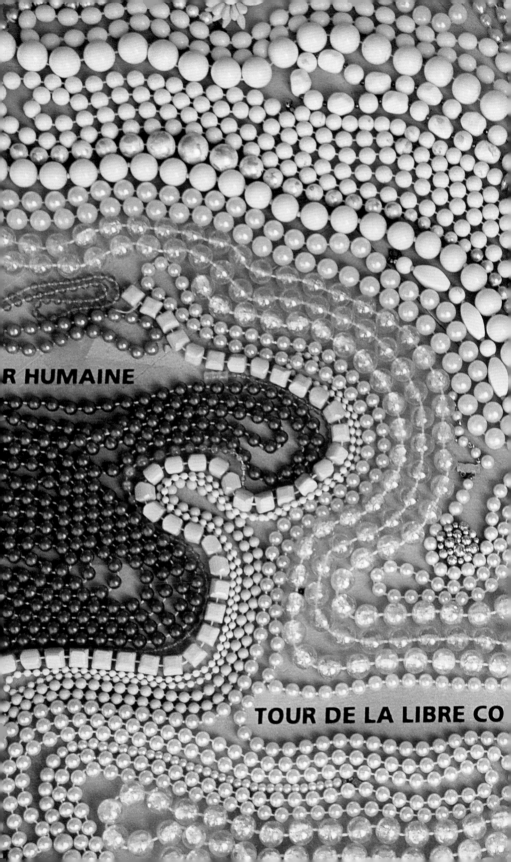

7

AUTOFICTIONS

—

Esquisse pour / Sketch for *My life without gravity* / *Ma vie sans gravité*, 2007
Impression numérique, collage et crayon aquarelle sur papier / Digital print, collage and watercolour pencil on paper | 55,5 × 38 cm | p. 193

My life without gravity / *Ma vie sans gravité* (installation), 2008
Bois, lecteur MP3 audio, haut-parleurs, stroboscopes et projection vidéo / Wood, audio MP3 reader, speakers, strobes and video projection | Dimensions totales variables / Variable total dimensions (cube : 300 × 300 × 300 cm, projection vidéo / video projection : 140 × 200 cm) | Vidéo : 22 secondes, présentée en boucle / Video : 22 seconds, shown in a loop Künstlerhaus Bethanien (Berlin, Allemagne / Germany) | p. 194-195

Installation réalisée lors d'une résidence à Berlin. De l'intérieur du cube proviennent des sons de feux d'artifice synchronisés aux stroboscopes dont on peut voir les éclats lumineux au travers d'une constellation de trouées. De l'autre côté du cube, une vidéo est projetée en boucle où l'on voit l'artiste grimper sur une échelle, disparaître dans la fumée puis tomber dans le vide.

An installation created during a residency in Berlin. The interior of the cube come the sounds of fireworks synchronized with strobes whose luminous flashes one may see through a constellation of holes. The other side of the cube, a looped video is projected in which one sees the artist climb a ladder, disappear into the smoke and fall into the void.

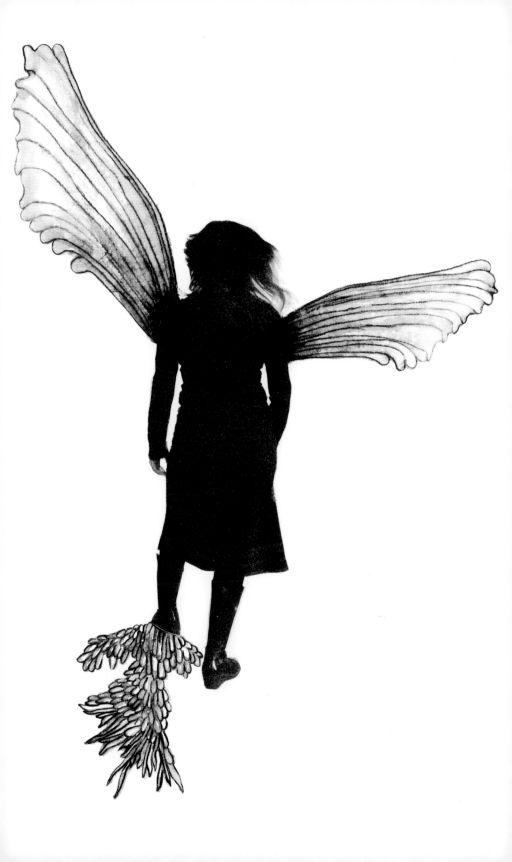

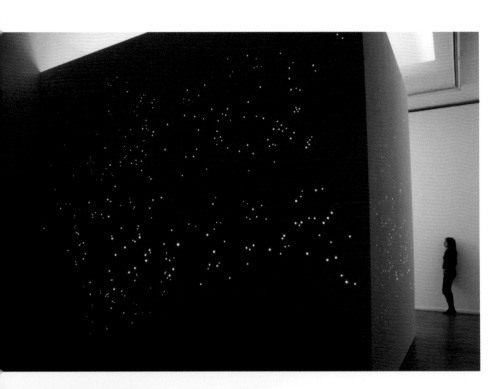

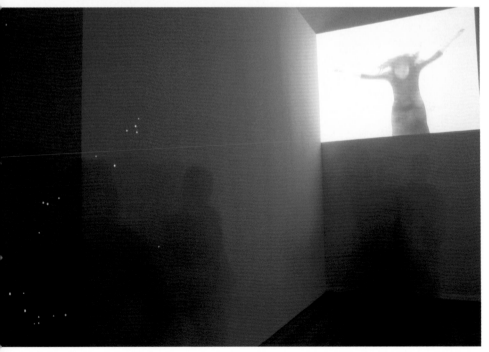

Images tirées de la video / Stills from the video **My life without gravity/**
Ma vie sans gravité, 2008
Vidéo de 22 secondes présentée en boucle / 22-second video shown in a loop | p. 194

Rocking Reflexion / *Réflexion berçante*, 1999
Polystyrène expansé, plâtre, émail, miroir et chaussures / Styrofoam, plaster, enamel, mirror
and shoes | 30 × 90 × 30 cm | p. 196

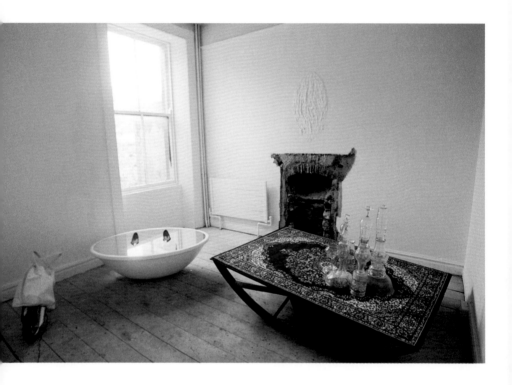

My Life as a Fairy Tale / *Ma vie comme un conte de fée*, 1999
Sac, lumière disco, roulette, polystyrène expansé, plâtre, émail, miroir, chaussures, ta-
pis, acier peint, bois et objets en verre / Bag, disco light, roller, styrofoam, plaster, ena-
mel, mirror, shoes, carpet, painted steel, wood and glass objects | Dimensions variables /
Variable dimensions | p. 197-199

Installation *in situ* dans un édifice industriel désaffecté, dans le cadre d'une résidence à la
National Sculpture Factory (Cork, Irlande)

Site-specific installation in an abandoned industrial building, in the context of a residency at the
National Sculpture Factory (Cork, Ireland)

Fantasia Bag / *Sac Fantasia*, 1999
Sac, lumière disco et roulette / Bag, disco light and roller | 60 × 30 × 15 cm | p. 198-199

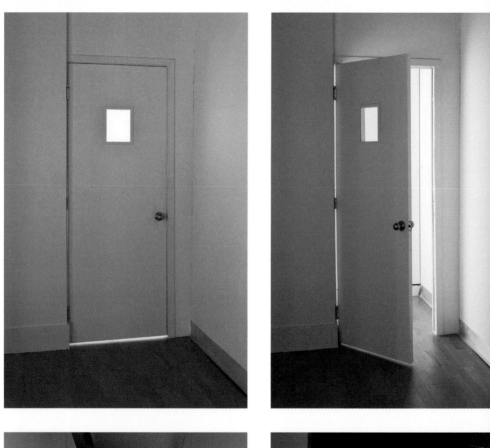

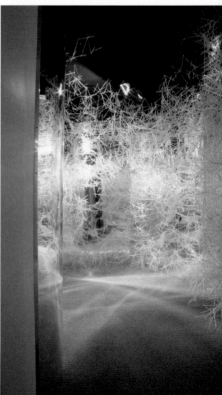

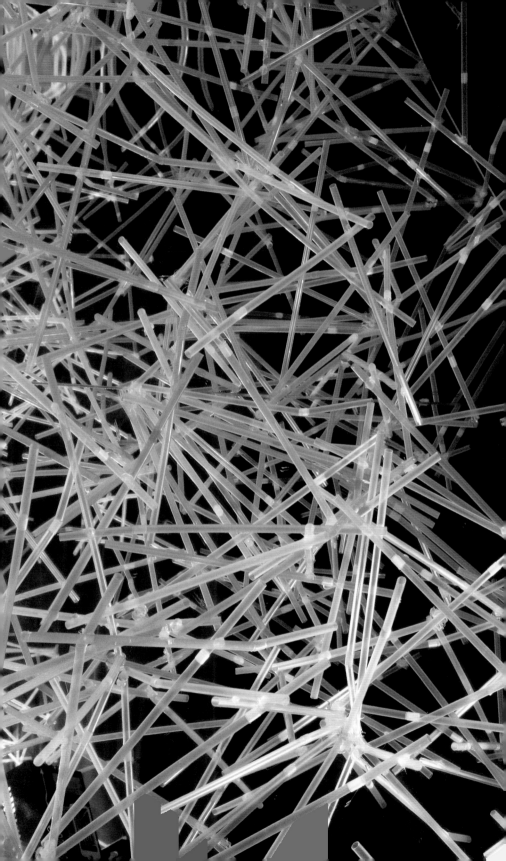

Le jeu chinois / The Chinese Game, 2005
Porte, cimaises, acrylique miroir, stroboscopes et pailles colorées /
Door, removable walls, acrylic mirror, strobes and coloured straws |
Dimensions totales variables / Variable total dimensions (couloir /
corridor : 250 × 100 × 600 cm, espace au bout du couloir / space at the
end of the corridor : 250 × 360 × 360 cm)
Galerie de l'UQAM (Montréal, Québec, Canada), Musée national
des beaux-arts du Québec (Québec, Québec, Canada) et / and Salle
Alfred-Pellan, Maison des arts de Laval (Laval, Québec, Canada) |
p. 200-203

Installation immersive inspirée d'une anecdote d'enfance lors de
laquelle l'attente d'un cadeau merveilleusement exotique, « un
jeu chinois », a fait place à la déception devant un banal jeu de
construction *Made in China*. De l'autre côté d'une porte se trouve
un couloir au bout duquel un espace circulaire couvert de miroirs
est rempli de pailles colorées démultipliées par ceux-ci. L'éclairage
stroboscopique violent est à peine supportable plus de quelques
minutes et le visiteur ressort rapidement de l'installation.

An immersive installation inspired by a childhood anecdote in which the
expectation of a marvelously exotic gift – a "Chinese game" – gave way to
disappointment when faced with a banal "Made in China" construction
toy. On the far side of a door is a corridor that opens into a circular space
covered in mirrors that endlessly multiply the coloured straws therein. The
violent strobe lights are bearable for just a few minutes and the visitor
typically exits the installation quickly.

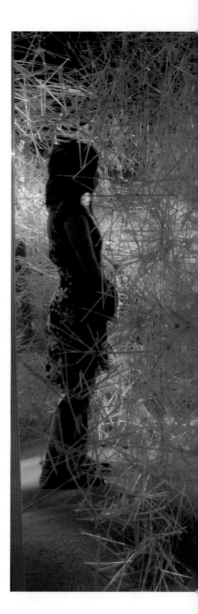

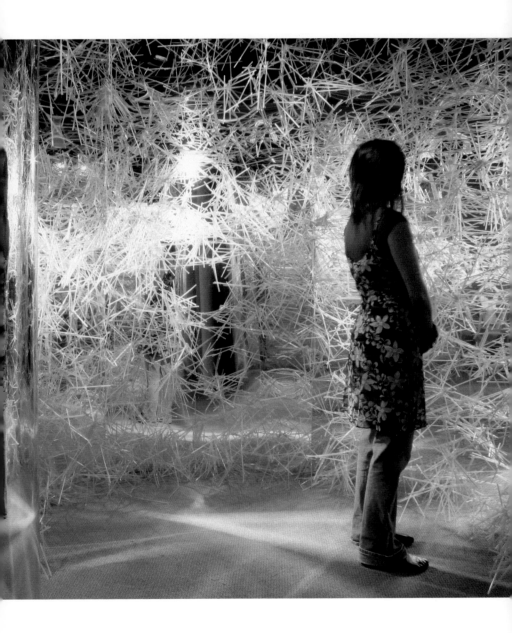

Le prince charmant est maniaco-dépressif / Prince Charming is
Manic-Depressive, 2004
Art numérique / Digital art | 25 × 44 cm | p. 204-205

Intervention artistique dans le numéro « spécial 20ᵉ anniversaire » de la revue *esse arts + opinions*. Un texte composé d'extraits de phrases glanées dans des groupes de discussion sur Internet apparaît en transparence sur une image de scintillements lumineux.

An artistic intervention in the 20th anniversary issue of the magazine *esse arts + opinions*. A text made up of sentences gleaned from Internet discussion groups appears transparently on an image of flickering lights.

ve noble de coeur exaltée formes agr

des eaux hôtel splendide nonchalance

ent équilibrées

partager grands et petits moments de

otiques forêt tropicale escale de rêve

uriante pas compliquée équilibrée rêv

s le soleil des tropiques tranquillité ma

Chroniques des merveilles annoncées / *Chronicles of Marvels Foretold* (vidéo / video), 2002

Projection vidéo et boule miroir / Video projection and mirror ball | Projection : 240 × 240 cm, boule miroir / mirror ball: 30 × 30 cm | Vidéo : 3 minutes 58 secondes, présentée en boucle / Video: 3 minutes 58 seconds, shown in a loop | p. 206-208

La vidéo présente des extraits de brochures touristiques et de petites annonces personnelles publiées dans les journaux défilant en boucle sur des images de plumes, de cheveux et de perles tournant sur eux-mêmes de plus en plus vite. La projection est contaminée par une boule miroir qui crée une ombre portée et qui démultiplie les images de la vidéo sur les murs.

The video shows extracts from tourist brochures and newspaper personal ads looped over images of feathers, hair and pearls turning atop themselves increasingly quickly. The projection is contaminated by a mirror ball that cast a shadow and multiplies the video images on the walls.

En attendant de voir le mont Fuji / *While Waiting to See Mount Fuji* (de la série / from the series *My Life as a Japanese Story* / *Ma vie comme une histoire japonaise*), 2010

Aquarelle, crayon aquarelle, chocolat, feuille d'or et acrylique sur papier / Watercolour, watercolour pencil, chocolate, gold leaf and acrylic on paper | 185 × 114 cm | p. 210

La série de dessins *My Life as a Japanese Story* est une autofiction réalisée lors d'une résidence au studio du Québec à Tokyo dans laquelle l'artiste se projette, telle une héroïne de manga, dans un Japon fantasmé et fantastique.

The series of drawings *My Life as a Japanese Story* is an autofiction created during a residency in Tokyo at the Studio du Québec in which the artist projects herself, like the heroine of a manga, into a fantasized, and fantastical, Japan.

Le mont Royal vu du Japon / *Mount Royal Seen From Japan*, 2011

Aquarelle, crayon aquarelle et acrylique sur papier / Watercolour, watercolour pencil and acrylic on paper | 185 × 114 cm | p. 211

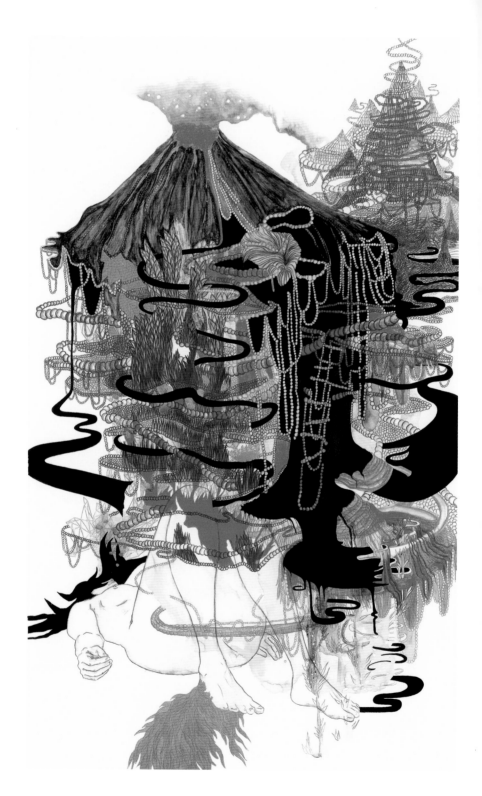

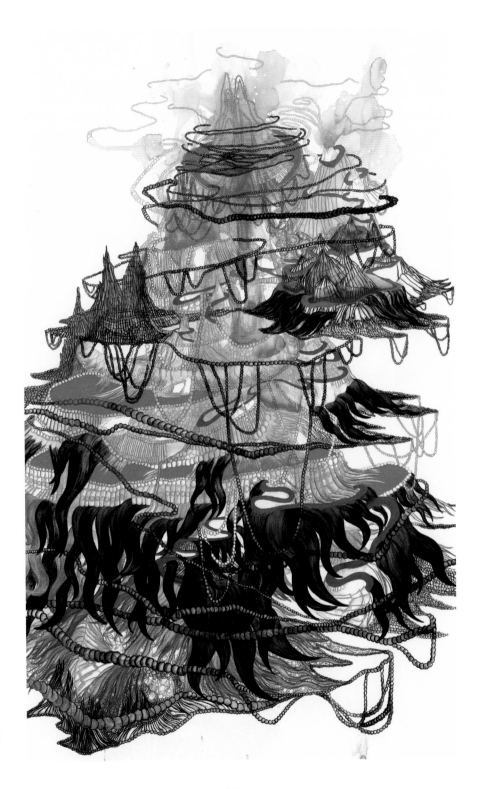

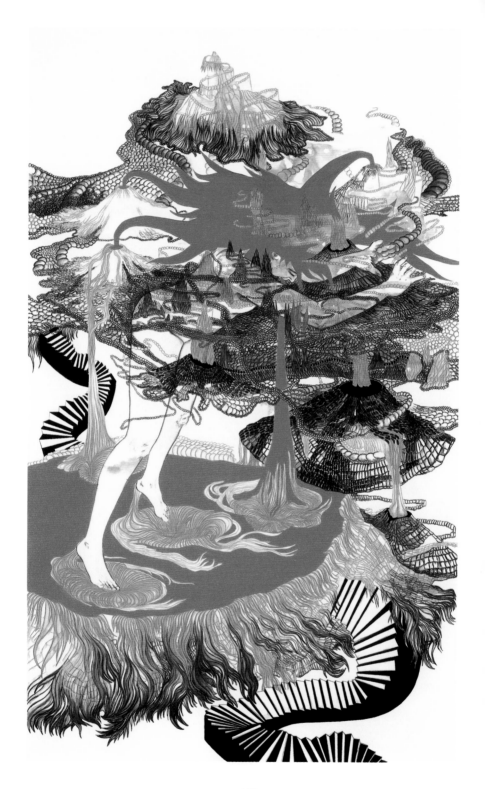

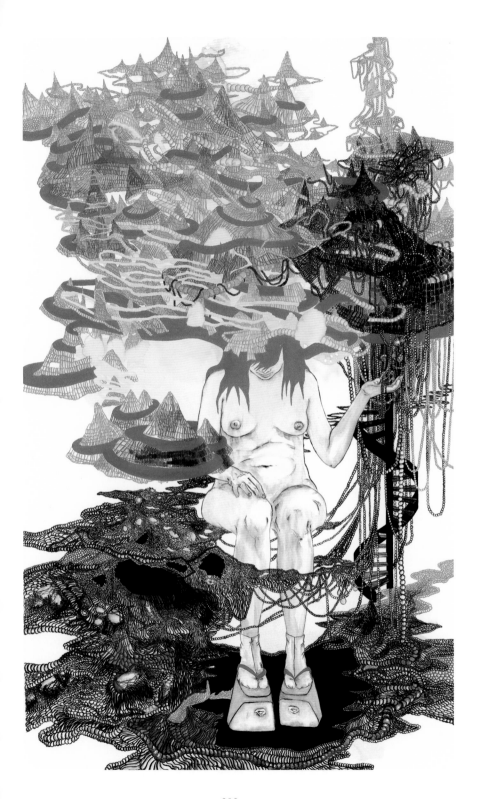

La bouche d'Oshima / *Oshima's Mouth* (de la série / from the series *My Life as a Japanese Story* / *Ma vie comme une histoire japonaise*), 2010
Aquarelle, crayon aquarelle et acrylique sur papier / Watercolour, watercolour pencil and acrylic on paper | 185 × 114 cm | Collection Ross Moody, États-Unis | p. 212

La lueur des néons chez Kawabata / *The Neon Glow from Kawabata* (de la série / from the series *My Life as a Japanese Story* / *Ma vie comme une histoire japonaise*), 2010
Aquarelle, crayon aquarelle et acrylique sur papier / Watercolour, watercolour pencil and acrylic on paper | 185 × 114 cm | Collection Ross Moody, États-Unis | p. 213

Inspirée d'un passage du roman *Le lac* de Yasunari Kawabata : « Gimpei errait parmi les lueurs du néon, une de ses paumes tournée vers le ciel, comme prête à recueillir une pluie de pierres précieuses. La plus belle, la plus haute montagne du monde n'est pas habillée de vert. Elle se dresse, aride, couverte de rocs et de cendres volcaniques. Elle affecte la couleur imposée par le soleil à chaque moment. Elle peut être rose, pourpre. Elle ne fait qu'un avec le nuancement délicat de toutes les teintes dans le ciel, avec le soleil couchant. »

Inspired by a passage from the novel *The Lake* by Yasunari Kawabata: "Holding out his upturned palm as if to catch gems falling from heaven, Gimpei wandered through the brightly lit steets. It occurred to him that the world's most beautiful mountain is not always some towering, green peak, but a vast, barren mound covered with volcanic ashes and rocks. It is pink and it is purple. It is one with the shifting hues of heaven, at dawn and sunset."

La traversée de l'Alaska / *Crossing Alaska* (de la série / from the series *My Life as a Japanese Story* / *Ma vie comme une histoire japonaise*), 2010
Aquarelle, crayon aquarelle et acrylique sur papier / Watercolour, watercolour pencil and acrylic on paper | 114 × 185 cm | p. 215 en haut / top

Je suis la femme du pêcheur (d'après Hokusai) / *I am the Fisherman's Wife (after Hokusai)* (de la série / from the series *My Life as a Japanese Story* / *Ma vie comme une histoire japonaise*), 2010
Aquarelle, crayon aquarelle et acrylique sur papier / Watercolour, watercolour pencil and acrylic on paper | 114 × 185 cm | p. 215 en bas / bottom

L'éther / *The Ether*, 1996
Cire / Wax | 10 × 27 × 9 cm | p. 216

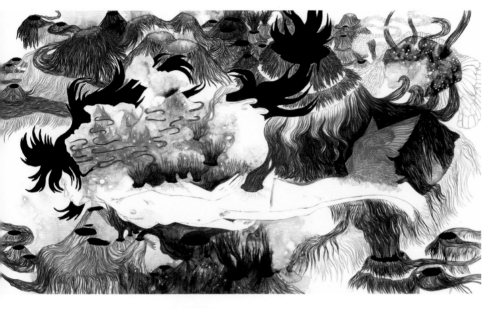

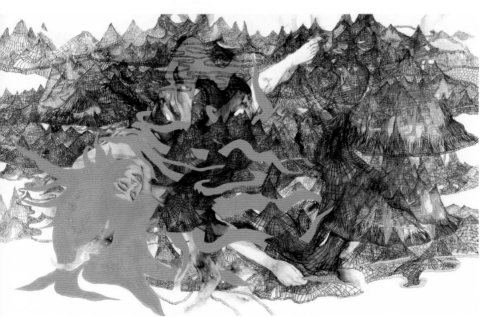

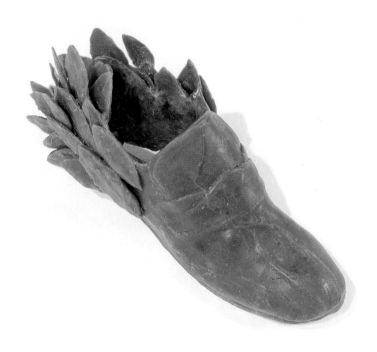

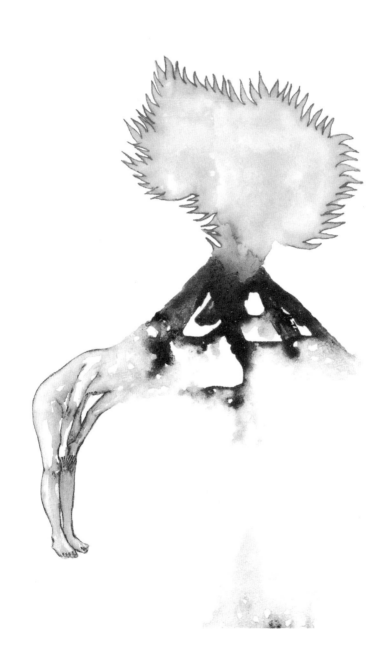

8

AU CŒUR DE L'ŒUVRE DE CATHERINE BOLDUC: UNE DÉCEPTION SUBLIMÉE

Anne-Marie St-Jean Aubre

LES ŒUVRES DE CATHERINE BOLDUC – installations, sculptures, dessins et vidéos –, bien qu'elles jettent un regard sombre sur la réalité contemporaine, restent source de fantasmagories et d'amusements. Duelles à la manière des vanités, qui séduisent pour mieux interroger, elles s'en distinguent par leur signification ouverte. N'étant pas restreintes par un symbolisme rigide, elles sont porteuses d'une multiplicité de sens, lesquels, attribués subjectivement, découlent de la sensibilité et du vécu personnel de ceux qui les rencontrent. Jeux de lumière et de textures, couleurs vives, porte entrebâillée, judas aguichant et trame sonore insolite aiguisent la curiosité du spectateur et attisent son imaginaire, laissant entrevoir, à la manière des péripéties romanesques, d'autres possibles. Car la littérature est une constituante importante de la pratique de Bolduc qui, par l'entremise de son œuvre, se penche sur sa propre existence. Puisque la lecture mène à la réflexion sur soi, elle est source d'inspiration pour celle dont l'approche consiste à puiser à même ses expériences

personnelles pour produire des œuvres singulières dont les échos résonnent dans les souvenirs et les expériences du spectateur[1].

Une telle attitude rejoint la fonction assignée à la littérature par Tzvetan Todorov et Antoine Compagnon, soit celle d'aider à mieux vivre[2]. En effet, contrairement à la philosophie qui élabore des théories universalisantes, la littérature ancre les principes moraux dans des expériences concrètes et singulières[3]. Elle est une « entreprise de dénarcissisation[4] » qui nous « guérit de notre égotisme[5] » en nous engageant à nous mettre à la place de l'autre pour élargir nos horizons. En tant qu'espace de solitude où l'on prend le temps de délibérer avec soi-même, la littérature, au fondement d'un soi autonome[6], suscite des interrogations qui nous incitent à relativiser nos certitudes. Nancy Huston, dans *L'espèce fabulatrice*, résume le pouvoir fondamental du langage, à la base de toute littérature, en suggérant que : « Parler, ce n'est pas seulement rendre compte du réel : c'est aussi, toujours, le façonner, l'interpréter et l'inventer[7]. » Elle n'hésite d'ailleurs pas à aller plus loin en affirmant que nous sommes les romans que nous échafaudons pour raconter notre séjour sur terre : « *Moi je* est ma façon de (conce)voir l'ensemble de mes expériences[8]. »

En rendant perceptible l'univers des possibles dans lequel baigne tout individu, la littérature ouvre une brèche dans le tissu du quotidien, et c'est à ce titre qu'elle semble jouer un rôle de premier plan dans la démarche de Catherine Bolduc. La littérature dont il est ici question ne consiste bien sûr pas uniquement en un divertissement. Faisant partie de ce que Adorno et Horkheimer appellent l'industrie culturelle, la littérature divertissante qualifiée de « secondaire » travestirait le sens de la catharsis développée par Aristote – qui la définissait comme purgation

des passions. Selon ces auteurs, bien qu'elle soit libéra-
trice, la catharsis provoquée par la littérature secondaire
dissoudrait notre volonté de résistance en nous enjoi-
gnant à nous satisfaire du sort qui nous est réservé dans
la société de consommation[9]. La création pour Catherine
Bolduc renouerait avec la littérature au sens noble. En fai-
sant office de résistance, elle traduirait son refus de se
contenter de ce qui lui est offert[10].

Une inspiration littéraire

> *Deux kilomètres plus tard, je pris conscience que*
> *cette fois je n'avais vraiment plus rien à lire;*
> *j'allais devoir affronter la fin du circuit sans le*
> *moindre texte imprimé pour faire écran. Je jetai*
> *un regard autour de moi, les battements de mon*
> *cœur s'étaient accélérés, le monde extérieur*
> *m'apparaissait d'un seul coup beaucoup plus*
> *proche[11].*
>
> — Michel Houellebecq

Cinq romans, qui ont fait réfléchir l'artiste à son rapport
au monde, aux choses et aux désirs, permettront d'entrer
dans son univers : *Madame Bovary* (Gustave Flaubert), *Les
choses* (Georges Perec), *Plateforme* (Michel Houellebecq),
Les villes invisibles (Italo Calvino) et *La course au mouton
sauvage* (Haruki Murakami)[12]. Si les trois premiers titres
mentionnés sont « réalistes » au sens où ils installent
leurs actions et leurs personnages dans des univers vrai-
semblables et complexes, précisément décrits et situés
– qu'il s'agisse de la province française du 19e siècle, de
la région parisienne des années 1960 et de la Tunisie,
ancien protectorat français, ou du Paris d'aujourd'hui
à l'ère du tourisme organisé –, *Les villes invisibles* et *La
course au mouton sauvage* font figure d'exception. Le

premier, par sa composition en fragments métaphoriques érigés autour d'un récit empruntant sa forme au conte, où chaque ville au prénom de femme est prétexte à une réflexion ; le deuxième, par sa fantaisie contenue, enchâssée dans le récit d'un périple initiatique dont les étapes, pourtant insolites, s'inscrivent platement dans la logique anodine de l'histoire racontée.

Cette distinction partageant en deux la « bibliothèque idéale » de l'artiste reflète la double tendance qui anime sa pratique. Dans ses sculptures, ses installations et ses vidéos, Bolduc pose un regard critique sur la société qui est la sienne alors qu'elle laisse libre cours à sa fantaisie dans ses dessins oniriques, construisant « des espaces où la gravité terrestre n'a plus cours, où le regard est invité à se perdre sans contrainte physique[13] ». Refusant de se résoudre à envisager l'expérience humaine d'un point de vue uniquement pessimiste, Catherine Bolduc fait de sa pratique artistique un espace de résistance où se côtoient le plaisir et la déception, dans une dialectique qui ouvre sur une possibilité de sublimation. On pourrait ainsi facilement lui mettre dans la bouche ces mots de Georges Perec, qui résument habilement l'esprit animant sa démarche : « Il y a, je pense, entre les choses du monde moderne et le bonheur un rapport obligé. [...] Ceux qui se sont imaginé que je condamnais la société de consommation n'ont vraiment rien compris à mon [œuvre]. Mais ce bonheur demeure un possible ; car, dans notre société capitaliste, c'est : choses promises ne sont pas dues[14]. »

Madame Bovary, Les choses et Plateforme

> *D'où venait donc cette insuffisance de la vie,*
> *cette pourriture instantanée des choses où elle*
> *s'appuyait ? [...] Chaque sourire cachait un*
> *bâillement d'ennui, chaque joie une malédiction,*
> *tout plaisir son dégoût, et les meilleurs baisers*
> *ne vous laissaient sur la lèvre qu'une irréalisable*
> *envie d'une volupté plus haute*[15].
>
> — Gustave Flaubert

> *Ils auraient aimé être riches. Ils croyaient qu'ils*
> *auraient su l'être. [...] Leurs plaisirs auraient*
> *été intenses. Ils auraient aimé marcher, flâner,*
> *choisir, apprécier. Ils auraient aimé vivre*[16].
>
> — Georges Perec

Un nuage de désillusion enveloppe une certaine part du corpus de l'artiste, qui semble *a priori* ludique et merveilleux. Alors qu'une séduction première opère, un côté plus sombre transpire rapidement des œuvres, ce qui les rapproche de la tradition de la nature morte de vanité, qui procède également d'un double effet : tout en procurant un plaisir esthétique visuel, elle enjoint à renoncer à la satisfaction naturelle des sens en ramenant à l'esprit la finitude de l'être humain et la fugacité de son existence. Marie-Claude Lambotte voit effectivement dans la figure rhétorique de l'alternative la caractéristique qui relie les vanités du 20ᵉ et du 21ᵉ siècle au motif traditionnel du 17ᵉ siècle[17]. Si les conventions hautement symboliques du genre garantissaient sa compréhension immédiate, les auteurs qui se sont intéressés aux vanités contemporaines remarquent qu'une diversité sémantique jamais advenue les enrichit aujourd'hui. Une tendance qui s'expliquerait par le changement de contexte dont les œuvres sont issues, ouvrant leur registre en faisant reposer leur

identification sur la capacité du spectateur à les décoder à partir des expériences qu'elles lui font vivre[18].

Dans le travail de Bolduc, les jeux d'équilibres précaires ont succédé aux premières simulations de matières luxueuses qui caractérisaient les moulages d'assiettes et de bols décoratifs sans valeur, couverts de vernis à ongle iridescent ou nacré, présentés lors de l'exposition *Soupir*[19]. De fragiles châteaux de cartes peuplent les œuvres *Un château en Espagne*[20], *Longtemps je me suis levée de bonne heure*[21] et *Solipsisme*[22], alors qu'un échafaudage de baguettes risque de dégringoler d'un placard dans *Encore des châteaux en Espagne*[23]. Refusant d'abord la représentation pour aller vers la création de propositions que Lambotte qualifie de « performatives[24] », l'artiste a introduit des miroirs dans ses installations. Ces derniers provoquent de réels jeux d'illusions trompeurs qui nous mettent en garde contre le caractère confondant des apparences – ce dont témoigne l'expérience déroutante que procure *Le jeu chinois*[25].

Alors que le genre de la nature morte de vanité arrivait à son apogée au 17e siècle, dans un contexte aux fortes prescriptions morales et spirituelles, aujourd'hui ces œuvres sont le fruit d'un monde séculier où le bonheur est à atteindre dans l'ici-bas[26]. Ce mouvement de laïcisation a donné naissance à une quête étourdissante visant l'intensification toujours plus grande du moment présent. Une conjoncture dans laquelle s'inscrivent les efforts de la société de consommation qui, par la publicité, diffuse un modèle de réussite difficile à concrétiser. La violence de la civilisation du bonheur se situe d'ailleurs dans l'écart séparant le réel de ce qui est « spectacularisé » comme idéal[27]. Depuis son avènement moderne dans les années 1950, la société de consommation fait miroiter un certain type de bonheur, caractérisé par le confort, la sécurité

et la facilité que nous procure l'argent – des aspirations auxquelles les objets promettent de répondre en transformant notre quotidien. Pour Gilles Lipovetsky, il est clair que « si l'univers de la consommation est inséparable du rapport aux choses, c'est paradoxalement le souci du temps qui en constitue maintenant la motivation souterraine[28] ». Ainsi, c'est parce que « la société de consommation et ses avatars restent bien évidemment le principal exemple de sujet incriminé qui confronte l'homme à ses leurres[29] » que c'est vers elle que se tournent les artistes contemporains qui réactualisent le genre de la vanité.

Tant la vanité que la société de consommation font du caractère éphémère de la vie leur enjeu principal, la première en ramenant à l'esprit que le temps présent est une illusion qui ne doit pas nous détourner du bonheur véritable, à venir, la deuxième en tentant de magnifier le temps vécu pour celui qui sait que rien ne l'attend au-delà de l'horizon immanent de l'expérience humaine. D'où la préoccupation, au stade de l'hyperconsommation, pour l'expérience que nous procure la consommation, faisant passer la valeur de signe différentiel au second plan : ce qui est recherché aujourd'hui, selon Lipovetsky, ce sont des « objets à vivre » plutôt que des objets à exhiber, révélateurs de notre rang social[30]. Emblématique de cette tendance, le tourisme répond par un exotisme planifié, encadré et organisé, à notre soif d'expériences nouvelles.

Ces préoccupations sont au centre des œuvres *Mode d'emploi*[31] et *Je mens*[32], qui explorent les lieux de culte de la consommation que sont les étalages de marchandises et la vitrine – véritable chœur où se célèbre l'office du désir. Alors que *Je mens* nous montre une devanture où il n'y a rien à voir hormis son propre reflet, pris dans un labyrinthe qui évoque le piège des désirs sans fin, ce sont bien des « objets à vivre » que nous propose l'entrepôt de *Mode*

d'emploi : de l'*Air d'été transportable*[33], une *Fontaine d'éternelle jeunesse*[34], un *Générateur de rêves*[35] et un *Fantasia Bag*[36]. Ironiques, ces marchandises chimériques agissent telles des vanités en se riant des attentes démesurées des clients – la figure du « client satisfait », régulant les comportements adoptés dans la majorité des sphères de la vie, nous portant à croire que tout s'achète, se contrôle, s'adapte en fonction de nos désirs. *L'île déserte*[37], avec son texte de prospectus qui la définit comme un « espace magique » où « les désirs sont satisfaits, la quête de bonheur est résolue [et] l'allégresse fait loi[38] », est moins liée au voyage réel qu'à la propension à considérer l'ailleurs comme un dénouement, une zone susceptible de mener à la plénitude. Plus caustique, la vidéo accompagnant l'installation *Chroniques des merveilles annoncées*[39] rapproche, sous la forme de mots apparaissant grâce à des bandes déroulantes, la marchandisation du tourisme de celle de l'amour. Mêlant aux expressions convenues des brochures touristiques des extraits de petites annonces à la poésie éculée, issues des chroniques « recherche l'âme sœur », l'œuvre agit comme une loupe amplifiant le côté commun, rebattu, voire affecté de nos désirs.

Paysage miniature mobile[40], une desserte soutenant une colline de friandises colorées et une rivière de perles de plastique, *Paysage gâteau*[41], paré de bijoux et de glaçage de chocolat, et *Chroniques des merveilles annoncées*[42], accumulation boulimique de fruits et de fleurs factices, achèvent de marquer le rapprochement entre l'esprit animant la vanité et celui de la société de consommation. Décorée d'une guirlande de lumière la transformant en sapin de Noël, la pyramide de babioles en plastique est couronnée non pas d'un ange céleste mais d'une tête de mort. Alors que l'humanisation symbolique des objets de consommation servait de stratégie à la vanité

traditionnelle pour rappeler au spectateur sa fugacité[43], ce qui dérange dans les œuvres de Bolduc c'est la constance des bonbons, fleurs et autres motifs autrefois organiques qui les composent, semblant ici maintenus hors du temps. Ce ne serait plus par identification aux objets que le spectateur prendrait conscience de sa fragilité, mais bien en se comparant à eux, qui ne vieillissent pas. Étrangement, c'est en tant que système déshumanisé que la société de consommation et ses produits pérennes l'amèneraient à réaliser la précarité de son existence.

Les villes invisibles et *La course au mouton sauvage*

> *La dernière, la toute dernière chose qu'il m'est venu à l'idée de faire, au bout de trente ans d'existence, c'était de remonter une pendule! [...] Remonter une pendule alors qu'on va mourir... Drôle d'idée...*[44]
> — Haruki Murakami

> *S'il n'en est pas à son premier voyage, l'homme sait déjà que les villes de ce genre ont un envers : il lui suffit de parcourir un demi-cercle, il aura sous les yeux la face cachée de Moriane*[45].
> — Italo Calvino

Si les dessins de Bolduc apparaissent nettement comme des échappées ouvrant sur un imaginaire sans limite, cette qualité ne leur est pas exclusive. Plusieurs autres de ses propositions comportent également une composante fantaisiste, notamment ses œuvres référant aux contes et aux mythes, que l'on pense à *Affectionland*[46], un paysage mirage de châteaux à tourelles et pignons en équilibre précaire sur un chariot bas à roulettes, et à *Carrousel (Alice's revolutions)*[47], un manège rappelant tout autant

la cage que l'attraction foraine. Le conte, avec ses visées didactique et morale, met en place des modèles qui serviront éventuellement d'étalon de mesure inconscient pour juger de la réussite personnelle, tout en laissant entrevoir l'existence de voies alternatives – un effet qui justifie le traitement ambivalent que Bolduc lui réserve.

Évoquant l'univers parallèle d'*Alice aux pays des merveilles* et les escarpins magiques de Dorothée, *Rocking Reflexion*[48] se compose de souliers à talons hauts noirs, à intérieur rouge, figés dans une surface en miroir. Présentée entourée de dessins à échelle humaine lors de l'exposition bilan au centre EXPRESSION, elle réfléchissait des paysages volcaniques féeriques et sulfureux, dégoulinant de perles et de lave sur des plateaux horizontaux flottant dans les airs. En tant que portail menant vers un ailleurs, le miroir nous donnait alors un aperçu du double de la réalité, à la fois enchanté et menaçant dans la version imaginée par Bolduc, qui paraît se tenir en équilibre instable, engluée entre les deux. Les mythes, ceux de Sisyphe et d'Icare, se rencontrent également dans *My life without gravity*[49], une courte vidéo diffusée en boucle. Montrant l'artiste de dos, grimpant sur une échelle pour disparaître dans les nuages puis réapparaître au point d'arrivée, au moment où elle se jette dans le vide, l'œuvre traite de l'éternel recommencement et du péril qui guette celui qui, sous l'emprise d'ambitions démesurées, risque de précipiter sa chute en se brûlant les ailes. Les fils de la destinée des sœurs Parques, parés de perles décoratives qui nient la rudesse de leur texture de laine d'acier, s'échappent funestement d'une penderie dans *My Secret Life (Je t'aimais en secret)*[50]. On les retrouve aussi sous forme de pelote de cheveux dans le dessin *Cendrillon en Cappadoce*[51], où des trouées aménagées à même la montagne capillaire ouvrent sur des cités imaginaires peu

invitantes. *Dans ma tête c'est une montagne*[52] déclare l'artiste, nous engageant à interpréter les châteaux d'air, volcans en éruption et déluges de perles comme autant d'autoportraits métaphoriques, révélateurs de désirs inassouvis et de paradis utopiques érigés en réponse à des promesses déçues. Par l'ensemble de sa pratique, Bolduc montre que la magie, le rêve, l'illusion et le fantasme habitent toujours la réalité. Ils n'en sont pas que l'envers, la doublure ; ils l'infiltrent tant dans les moments de veille que de sommeil, puisqu'ils affectent notre perception et notre compréhension du monde.

En choisissant de projeter au mur des textes dont l'apparence imitait les pages de vieux ouvrages débutant par des lettrines, Catherine Bolduc et la commissaire Geneviève Goyer-Ouimette transformaient l'exposition *Mes châteaux d'air*[53], présentée à la Maison des arts de Laval, en un livre au sein duquel déambuler. Racontant une histoire à la finalité perpétuellement différée, dont la signification était appelée à varier en fonction du parcours et de la sensibilité du visiteur, l'exposition mettait en branle un processus similaire à celui de la lecture, qui exige introspection et projection. Par sa scénographie, elle devenait une installation en soi, rejoignant dans son ensemble les intentions de l'artiste, qui fait de l'exploration de « la manière dont la psyché humaine perçoit et construit la réalité en y projetant ses propres désirs, en la transgressant par la fabrication de merveilleux et de fiction[54] », le nœud de sa pratique.

[note manuscrite en marge : « considérer le livre comme un réel espace Catherine Bolduc » annotée par JF Proulx]

Biographie

Après des études en arts visuels à l'Université d'Ottawa, Anne-Marie St-Jean Aubre a obtenu une maîtrise en études des arts à l'Université du Québec à Montréal en 2009. En plus de contribuer régulièrement à divers magazines et publications, elle écrit les opuscules des expositions du Centre d'art et de diffusion Clark et a donné des cours en histoire de l'art au Musée d'art de Joliette. À titre de commissaire indépendante, elle a organisé à l'été 2009 l'exposition de groupe *Doux Amer*. Présentée à la Maison de la culture Notre-Dame-de-Grâce, en partenariat avec Clark, l'exposition comprenait quelques œuvres de Catherine Bolduc. Elle a occupé le poste d'adjointe à la rédaction au magazine *Ciel variable* avant de se joindre à l'équipe de SBC galerie d'art contemporain en tant qu'adjointe au directeur et au commissaire.

Image page 218
Catherine Bolduc, **Dans ma tête 1** / *In my Head 1*, 2010, chocolat, aquarelle et crayon aquarelle sur papier / chocolate, watercolour and watercolour pencil on paper | 51 × 35,5 cm

1 Conversation avec l'artiste Catherine Bolduc (17 juin 2011).
2 Tzvetan Todorov, *La littérature en péril*, Paris, Flammarion, 2007, p. 15 ;
 Antoine Compagnon, *La littérature, pour quoi faire?*, Paris, Collège de France/Fayard, 2007, p. 39.
3 Todorov, *ibid.*, p. 71 ; Compagnon, *ibid.*, p. 67 ; Danièle Sallenave, *À quoi sert la littérature?*, Paris, Éditions Textuel, 1997, p. 68-69.
4 Danièle Sallenave, *ibid.*, p. 68.
5 Richard Rorty, cité par Todorov, *op. cit.*, p. 76.
6 Harold Bloom, cité par Compagnon, *op. cit.*, p. 66.
7 Nancy Huston, *L'espèce fabulatrice*, Arles, Actes Sud, 2010 [2008], p. 18.
8 *Ibid.*, p. 27.
9 Adorno et Horkheimer, « La production industrielle de biens culturels », dans *La dialectique de la raison*, p. 129-176, Paris, Gallimard, 1974. Voir plus précisément les pages 150-156.

10 Catherine Bolduc, *Enchantement et dérision : détournement d'objets de pacotille par des sources lumineuses dans une pratique sculpturale*, Mémoire de maîtrise, Montréal, Université du Québec à Montréal, 2005, p. 28.

11 Michel Houellebecq, *Plateforme*, Paris, J'ai lu, 2010, p. 102.

12 Ces romans m'ont été suggérés par l'artiste, à qui j'ai demandé lors d'un échange pendant l'hiver 2011 de sélectionner cinq titres qui l'ont marquée et qui ont influencé son travail.

13 Tirée du texte de démarche de l'artiste, janvier 2011.

14 Georges Perec, *Les choses*, Paris, 10/18, 1965, quatrième de couverture.

15 Gustave Flaubert, *Madame Bovary*, Paris, Flammarion, 1986 [1873], p. 357.

16 Georges Perec, *Les choses*, Paris, 10/18, 2005 [1985], p. 16.

17 Marie-Claude Lambotte, « Les vanités dans l'art contemporain, une introduction », dans Anne-Marie Charbonneaux (dir.), *Les vanités dans l'art contemporain*, Paris, Flammarion, 2005, p. 46.

18 *Ibid.*, p. 37.

19 *Soupir*, 1997, installation au Centre d'exposition CIRCA (Montréal, Québec, Canada), p. 80-81.

20 *Un château en Espagne*, 2002, placard, miroirs, cartes à jouer collées, vases « chinois », assiettes métalliques et ampoule électrique bleue, p. 122-123.

21 *Longtemps je me suis levée de bonne heure*, 2003, meuble, cartes à jouer collées et pellicule plastique miroir, p. 124 -125.

22 *Solipsisme*, 2004, cartes à jouer collées, plastique ondulé, ampoules électriques colorées, fil électrique, circuits électroniques, porte-voix et bâches en plastique, p. 92-96.

23 *Encore des châteaux en Espagne*, 2005, baguettes « chinoises », chapeaux de paille côniques « chinois », acrylique miroir, porte et ampoule électrique bleue, p. 120-121.

24 Lambotte, *op. cit.*, p. 18.

25 *Le jeu chinois*, 2005, porte, cimaises, acrylique miroir, stroboscopes et pailles colo-rées, p. 200-203.

26 Gilles Lipovetsky, *Le bonheur paradoxal*, Paris, Gallimard, 2006, p. 378.

27 *Ibid.*, p. 210-226.

28 *Ibid.*, p. 77.

29 Lambotte, *op. cit.*, p. 10.

30 Lipovetsky, *op. cit.*, p. 44.

31 *Mode d'emploi*, 2000, installation, p. 86.

32 *Je mens*, 2006, bois, acrylique miroir, ampoules électriques, machine à fumée et stroboscope, p. 113, 115-119.

33 *Air d'été transportable*, 1999, bois, pellicule plastique imitation bois, végétation syn-thétique, feuille d'acrylique transparent, chaussures, guirlande lumineuse, poignée et fermoirs, p. 82-84.

34 *Fontaine d'éternelle jeunesse*, 1999, plâtre, caoutchouc, fleurs synthétiques, pollen de peuplier, ampoule électrique, bois, feuilles de chou et médium acrylique, p. 77.

35 *Générateur de rêves*, 1999, plâtre, résine de polyester, tuyaux de plomberie en cuivre peints, roulettes et poignées, p. 88.

36 *Fantasia Bag*, 1999, sac, lumière disco et roulette, p. 198-199.

37 *L'île déserte*, 2006, bois, cire, chocolat, feuille d'acrylique transparent, colliers de perles en plastique, boucles d'oreille, gyrophare et texte, p. 167-169.

38 Catherine Bolduc, texte sur le mur, élément de l'œuvre.

39 *Chroniques des merveilles annoncées* (vidéo), 2002, projection vidéo et boule miroir, p. 206-208.

40 *Paysage miniature mobile*, 1999, desserte en métal, bonbons, végétation synthétique, feuilles de chou, médium acrylique et perles en plastique, p. 162-163.

41 **Paysage gâteau**, 2006, bois, feuille d'acrylique transparent, chocolat, cire, bijoux en toc, perles en plastique et lampe à LED, p. 150-151.

42 **Chroniques des merveilles annoncées** (installation), 2002, bois, objets divers, fleurs en plastique, végétation synthétique, fruits et légumes artificiels, vaisselle en plastique, bijoux en toc, crâne en plastique, gyrophares, lumières disco, stroboscope, guirlandes lumineuses, feuille d'acrylique, tissu, boule miroir et projection vidéo, p. 160-161.

43 Catherine Grenier, « Les vanités comiques », dans Les vanités dans l'art contemporain, op. cit., p. 96.

44 Haruki Murakami, La course au mouton sauvage, Paris, Éditions du Seuil, 2002 [1990], p. 351.

45 Italo Calvino, Les villes invisibles, Paris, Éditions du Seuil, 1996 [1974], p. 123.

46 **Affectionland** / Terre d'affection, 2000, objets divers (plastique et verre), laines d'acier, guirlandes et colliers de perles en plastique, bijoux en toc, patins à roulettes, chaînes de tronçonneuse, guirlandes lumineuses, lumière disco, bois, aluminium, poignées, roulettes, ampoules électriques et feuille d'acrylique transparent, p. 145-148.

47 **Carrousel (Alice's revolutions)** / Carousel (Les révolutions d'Alice), 2001, bois, feuille d'aluminium, tuyaux de plomberie en cuivre peints, acrylique miroir, plateau tournant motorisé, chaînes de tronçonneuse, guirlandes et colliers de perles en plastique, p. 143.

48 **Rocking Reflexion** / Réflexion berçante, 1999, polystyrène expansé, plâtre, émail, miroir et chaussures, p. 196.

49 **My life without gravity** / Ma vie sans gravité, 2008, vidéo de 22 secondes présentée en boucle, p. 194-195.

50 **My Secret Life (Je t'aimais en secret)** / Ma vie secrète (I Was Loving You in Secret), 2008, armoire IKEA, laine d'acier, perles en plastique et tube fluorescent bleu, p. 130-131.

51 **Cendrillon en Cappadoce**, 2009, aquarelle, crayon aquarelle et acrylique sur papier, p. 156.

52 **Dans ma tête c'est une montagne**, 2009, aquarelle, crayon aquarelle et acrylique sur papier, p. 177.

53 **Mes châteaux d'air**, 2010, exposition bilan volet 2, Salle Alfred-Pellan, Maison des arts de Laval (Laval, Québec, Canada), p. 136-137.

54 Tirée du texte de la démarche de l'artiste Catherine Bolduc (janvier 2011).

AT THE HEART OF CATHERINE BOLDUC'S WORK: A SUBLIMATED DISAPPOINTMENT

Anne-Marie St-Jean Aubre

WHILE CATHERINE BOLDUC'S ART – installations, sculptures, drawings and video – casts a somber gaze on contemporary reality, it is still a source of phantasmagoria and amusement. Dual in nature, like *vanitases*, which seduce in order to better question, it is distinguished by an open–ended signification. Unconstrained by rigid symbolism it carries a multiplicity of meanings that, being subjectively attributed, arise from the sensibilities and personal experience of its viewers. A play of light and textures, bright colours, half-open doors, an entic-ing peephole and an unusual soundtrack sharpen the viewer's curiosity and stir his imagination, allowing him to detect other possible worlds – just as one does in wandering through a novel. Literature is an important constituent of Bolduc's prac-tice, who reflects on her own existence through her work. And, as reading leads to self-reflection, it is a source of inspiration for those who draw from personal experience in order to pro-duce singular works that echo through the viewers' memories and experiences.[1]

This perspective is related to the function Tzvetan Todorov and Antoine Compagnon assign to literature: helping one live better.[2] In fact, unlike philosophy, which elaborates universalizing theories, literature anchors its moral principles in concrete and specific experience.[3] It is a "denarcissising enterprise"[4] that "heals us of our egotism"[5] by putting us in another's shoes and broadening our horizons. As a space of solitude in which we can take the time to deliberate with our self, literature – at the foundation of an autonomous self[6] – raises questions that can lead us to relativize our certainties. Nancy Huston, in *The Tale-Tellers*, sums up the fundamental power of language (which underlies all literature) by suggesting: "Speech never contents itself with naming or describing reality. Always and everywhere it narrates (i.e. *invents*) reality."[7] Nor does she hesitate to take a further step and affirm that we are the novels we cobble together to recount our stay on earth: " 'I' is the way in which I perceive and narrate the sum total of my experiences."[8]

Literature opens a breach in the fabric of daily life by making the universe of possibilities surrounding every individual visible, and it is in this way that it seems to me to play a key role in Catherine Bolduc's practice. The kind of literature discussed here certainly does not consist of mere entertainment. Part of what Adorno and Horkheimer call the culture industry, literature as entertainment – which is qualified as "light" – travesties Aristotle's conception of catharsis as a purging of the passions. These authors see the catharsis provoked by light literature as (while liberating) dissolving our will to resist and enjoining us to take satisfaction in the various ways available in consumer society.[9] For Catherine Bolduc, creative work joins literature in its noble sense. It translates her refusal to be satisfied with what is offered[10] and serves as a kind of resistance.

Literary Inspiration

A mile or so later, I realized that now I really had nothing left to read. I was going to have to tackle the last part of the tour without a scrap of printed matter to hide behind. I glanced around me. As my heartbeat accelerated, the outside world suddenly seemed a whole lot closer.

— Michel Houellebecq[11]

Five novels – that prompted the artist to reflect on her relationship to the world, things and desire – provide us with access to her universe: *Madame Bovary* (Gustave Flaubert), *Things: A Story of the Sixties* (Georges Perec), *Platform* (Michel Houellebecq), *Invisible Cities* (Italo Calvino) and *A Wild Sheep Chase: A Novel* (Haruki Murakami).[12] If the first three titles are "realistic" in the sense that their action and characters are set in a complex, recognizable world, precisely described and situated – whether it is the 19th century French provinces, the area around Paris and Tunisia (a past French protectorate) in the 60s, or contemporary Paris in the era of organized tourism – *Invisible Cities* and *A Wild Sheep Chase* are exceptions. The first, by being composed of metaphorical fragments arranged around an account in fable form and in which each city, bearing a woman's name, is a pretext for contemplation; the second, by its contained fantasy, embedded in the narrative of an initiatory journey whose stages (though unusual) are set flatly within an anodyne story logic.

This distinction separates the artist's "ideal library" in two and reflects the double tendency animating her practice. Bolduc casts a critical gaze on our society in her sculptures, installations and videos while giving free rein to fantasy in her oneiric drawings. There she constructs "spaces in which terrestrial gravity no longer operates, in which the gaze is invited to lose itself without physical constraint."[13] Refusing

to reconcile herself to a purely pessimistic view of human experience, Catherine Bolduc makes her artistic practice a space of resistance in which pleasure and disappointment rub shoulders in a dialectic, opening up the possibility of sublimation. One could easily put Georges Perec's words in her mouth, which ably resume the spirit animating her practice: "I think there is an obligatory relationship between the things of the modern world and happiness [...]. Those who imagined I was condemning consumer society have understood nothing of my [work]. But such happiness remains only a possibility; because, in our capitalist society, the things promised are not owed."[14]

Madame Bovary, Things and Platform

> Where did it come from, this feeling of deprivation, this instantaneous decay of the things in which she put her trust? [...] Every smile concealed the yawn of boredom, every joy a malediction, every satisfaction brought its nausea, and even the perfect kisses only leave upon the lips a fantastical craving for the supreme pleasure.
> — Gustave Flaubert[15]

> They would have liked to be rich. They believed they would have been up to it. [...] Their pleasures would have been intense. They would have liked to wander, to dawdle, to choose, to savour. They would have liked to live.
> — Georges Perec[16]

A cloud of disillusion envelops a part of the artist's corpus, which a priori seems ludic and marvelous. While seductiveness does operate in it initially, a more somber side of the work reveals itself rapidly, one close to the tradition of the vanitas still life. This genre also works with a double effect;

while providing visual, aesthetic pleasure, it enjoins us to renounce the natural satisfactions of the senses by reminding us of the finitude of human beings and the fleetingness of our existence. Marie-Claude Lambotte clearly finds the characteristic uniting 20th and 21st century *vanitases* with the traditional motif of the 17th in the rhetorical figure of the *alternative*.[17] If the genre's highly symbolic conventions guarantee an immediate understanding, the authors interested in the contemporary *vanitas* note that today a hitherto unknown semantic diversity enriches them. A trend explained by the changed context from which the works arise, and which opens their registers, anchoring readability in the viewer's ability to decode them from the very experiences they stir.[18]

In Bolduc's work, plays of uncertain equilibrium followed on the heels of the simulations of luxurious materials that marked the casts of inexpensive plates and decorative bowls, covered with iridescent or pearly nail polish, in her first exhibition *Soupir*.[19] Fragile houses of cards populate the works *Un château en Espagne*,[20] *Longtemps je me suis levée de bonne heure*[21] and *Solipsisme*,[22] while a scaffolding of chopsticks threatens to tumble out of a cupboard in *Encore des châteaux en Espagne*.[23] From the start the artist put mirrors in her installations, eschewing representation in favour of creating the propositions Lambotte qualifies as "performative."[24] They provoke actual illusory effects to caution us against the confusing nature of appearances – as is testified to by the unsettling experience of *Le jeu chinois*.[25]

While the *vanitas* genre reached its apogee in the 17th century, a context of strong moral and spiritual prescription, such works are now the fruit of a secular world – one in which happiness is to be attained here below.[26] Such secularization gave rise to a dizzy quest for an ever-increasing intensification of the present moment. This situation includes the efforts of a consumer society, one that creates an especially

MAKP'S Stendhal Syndrome faced when "Le" with chinois "jeu chinois"

hard-to-realize model of success through advertising. The violence of the "happiness civilization" lies in the gap separating the real from what is "spectacularized" as the ideal.[27] Since its modern advent in the 1950s, consumer society has valorized a particular kind of happiness, characterized by the comfort, security and ease provided by money – aspirations to which objects, in transforming daily life, promise to respond. For Gilles Lipovetsky, it is clear that "if the universe of consumption is inseparable from a relationship to things, it is paradoxically a concern with time that constitutes its subterranean motivation."[28] Thus, it is because "consumer society and its avatars so obviously remain the main example of the incriminated subject confronting human beings with their illusions"[29] that those contemporary artists reconsidering the *vanitas* turn to it.

Both the *vanitas* and consumer society make life's briefness their main concern; the first by reminding us that the present time is an illusion which should not distract us from real happiness, which is to come; the second by trying to magnify lived time for the person who knows nothing awaits them beyond the immanent horizon of human experience. From whence, at the stage of hyperconsumption, arises a preoccupation with the kind of experience provided by consumption, one that moves the value of the differential sign to the background. What is sought today, according to Lipovetsky, are "objects to experience" rather than objects to display, things that reveal our social status.[30] Tourism, emblematic of the trend, responds to our thirst for new experiences with a planned exoticism – managed and organized.

Such preoccupations are at the heart of the works *Mode d'emploi*[31] and *Je mens*,[32] which explore consumerism's sacred spaces: merchandise display shelves and shop windows – the real chapels where the cult of desire is celebrated. While *Je mens* shows us a display window where nothing is

See also the work "Attraction"

seen but one's reflection caught in a labyrinth evoking the trap of endless desires, it is clearly "objects for living" that are on offer at the warehouse in *Mode d'emploi*; there one sees *Air d'été transportable*[33] (*Portable Summer Spirit*), a *Fontaine d'éternelle jeunesse*[34] (*Fountain of Eternal Youth*), a *Générateur de rêves*[35] (*Dream Machine*) and a *Fantasia Bag*.[36] All this chimerical merchandise ironically acts like *vanitases* while laughing at the customers' unbridled expectations. The figure of the "satisfied customer" which shapes behaviour in most spheres of life inclines one to believe that everything can be bought, controlled, made to conform to our desires. *L'île déserte*,[37] with its prospectus defining it as a "magic space" where "desires are satisfied, the quest for happiness resolved [and] elation is the law,"[38] is less connected to any real voyage than to the propensity to see other places as outcomes, zones likely to lead to plenitude. More caustic, the video accompanying the installation *Chroniques des merveilles annoncées*[39] joins the marketing of tourism to that of love in the form of words that appear on unwinding banners. Blending conventional expressions from tourist brochures with hackneyed poetry taken from "lonely hearts" ads, the work is a magnifying glass, enlarging the commonplace, overexposed, even feigned, aspects of our desires.

Paysage miniature mobile,[40] a sideboard bearing a hill of coloured candy and a river of plastic pearls, *Paysage gâteau*,[41] bedecked with jewelry and chocolate frosting, and *Chroniques des merveilles annoncées*,[42] a bulimic accumulation of fruit and artificial flowers, are able to reconcile the spirit animating the *vanitas* with that of consumer society. Decorated with a garland of lights that transforms it into a Christmas tree, the pyramid of plastic trinkets is crowned not by a celestial angel but a death's head. While the symbolic humanization of consumer goods serves the strategies of a traditional *vanitas* – reminding the viewers of their transience[43] – what is

[handwritten marginal notes: "the law of desire CB's text"]

[handwritten marginal notes: "See also the work "Le prince charmant est maniaco-dépressif.""]

truly disturbing in Bolduc's work is how the constant presence of candy, flowers and other once-organic motifs composing them seems removed from time. The spectator no longer becomes aware of his fragility by identifying with the objects, but rather by comparing him or herself to them because they do not age. Strangely, it is as a dehumanized system that consumer society and its perennial products lead a person to understand the precariousness of his or her existence.

Invisible Cities and A Wild Sheep Chase

> I mean the very, very last thing I did in my thirty-year life was to wind a clock. Now why should anyone who's about to die wind a clock? Makes no sense.
>
> — Haruki Murakami[44]

> If this is not your first journey, you already know that cities like this have an obverse: you have only to walk in semicircle and you will come into view of Moriana's hidden face [...]
>
> — Italo Calvino[45]

If Bolduc's drawings clearly seem like vistas from a limitless imaginary world, that quality is not exclusive to them. Several other of her works also contain a fantastical component, notably those referring to tales and myths. One could think of *Affectionland*,[46] a mirage-landscape of turreted and gabled castles precariously balanced on a low wagon fitted with castors, or of *Carrousel (Alice's revolutions)*,[47] a fairground attraction suggesting a cage as much as a carnival.

Fairy tales, with their moral and didactic aims, put into place models that serve as unconscious standards for the measurement of personal success while allowing one to glimpse the existence of alternative paths – an effect justifying

the ambivalent treatment Bolduc gives them. Evoking the parallel universe of *Alice in Wonderland* and Dorothy's magical pumps, *Rocking Reflexion*[48] is composed of black high-heeled shoes with red interiors fixed to a mirrored surface. Shown surrounded by human-scaled drawings during the survey exhibition at EXPRESSION, it reflected magical and sulphurous volcanic landscapes, dripping with pearls and lava, on horizontal plateaus floating in mid-air. Like a portal leading to some *elsewhere*, the mirror gave a double view of reality, both enchanted and menacing. In Bolduc's imagined version, she seemed to sit in an unstable equilibrium, caught between the two. The myths of Sisyphus and Icarus meet in the short looped video *My life without gravity*.[49] It shows the artist from behind while climbing a ladder only to disappear into the clouds and reappear at her destination where she throws herself into the void. The work deals with eternally starting anew, and with the danger that lies in wait for those gripped by boundless ambition, who risk precipitating their fall and burning their wings. Ornamented with decorative pearls repudiating their rough steel-wool texture, the Fates' thread of destiny somberly escapes a wardrobe in *My Secret Life (Je t'aimais en secret)*.[50] We see it again, in the form of balls of hair, in the drawing *Cendrillon en Cappadoce*,[51] where holes in the mountain of hair reveal some less-than-inviting imaginary cities. *Dans ma tête c'est une montagne*[52] (*In my Head it's a Mountain*) declared the artist, asking us to interpret her castles in the air, erupting volcanoes and floods of pearls as so many metaphorical self-portraits depicting unsatisfied desires and utopian paradises built in response to failed promises. Throughout her practice, Bolduc demonstrates that magic, dream, illusion and fantasy always inhabit reality. They are not merely its flip side, its lining: they infiltrate our waking moments as much as they do our sleeping ones because they affect our perceptions and our understanding of the world.

By choosing to project texts onto the walls whose appearance imitates those of old volumes with drop capitals, Catherine Bolduc and the curator Geneviève Goyer-Ouimette transform the exhibition *Mes châteaux d'air*,[53] presented at the Maison des arts de Laval, into a "book" through which one may stroll. By telling a story whose ending is perpetually deferred, whose meaning must vary according to the viewer's path and sensibility, the exhibition sets a process like reading into motion, one requiring introspection and projection. In its staging, the exhibition became an installation in itself, entirely joining the artist's desire to explore "the ways in which the human psyche perceives and constructs reality by projecting its own desires, while transgressing it through the creation of the marvelous and the fictional";[54] intentions that lie at the very heart of her practice.

Translated by Peter Dubé

Biography

After studies in visual arts at the University of Ottawa, Anne-Marie St-Jean Aubre took a Master's degree in *Études des arts* at the Université du Québec à Montréal in 2009. In addition to contributing regularly to various magazines and publications, she writes the introductory texts for the Centre d'art et de diffusion Clark and has given lectures in art history for the Musée d'art de Joliette. As an independent curator she organized the group exhibition *Doux Amer* in the summer of 2009. Presented in partnership with Clark and at the Maison de la culture Notre-Dame-de-Grâce, it included a number of works by Catherine Bolduc. She was an editorial assistant at the magazine *Ciel variable* before joining the team at the SBC Gallery of Contemporary Art as assistant to the director and curator.

Image page 234
Pieter Claesz, *Vanitas Still Life / Nature morte de vanité*, 1630, oil on panel / huile sur panneau | 39,5 × 56 cm

1 Conversation with the artist Catherine Bolduc, June 17, 2011.
2 Tzvetan Todorov, *La littérature en péril*, Paris, Flammarion, 2007, p. 15; Antoine Compagnon, *La littérature, pour quoi faire?*, Paris, Collège de France/Fayard, 2007, p. 39.
3 Todorov, *ibid.*, p. 71 ; Compagnon, *ibid.*, p. 67 ; Danièle Sallenave, *À quoi sert la littérature?*, Paris, Éditions Textuel, 1997, pp. 68-69.
4 Danièle Sallenave, *ibid.*, p. 68. (Extract translated by Peter Dubé.)
5 Todorov, discussing Richard Rorty, *op. cit.*, p. 76. (Translation mine.)
6 Harold Bloom, *How to Read and Why*, New York, Scribner, 2000, p. 195.
7 Nancy Huston, *The Tale-Tellers: A Short Study of Humankind*, Toronto, Mcarthur & Co., 2008, p. 17.
8 *Ibid.*, p. 25.
9 Theodore Adorno and Max Horkheimer, "The Culture Industry: Enlightenment as Mass Deception" in *The Dialectic of Enlightenment*, Stanford, Stanford University Press, 2007, pp. 94-136, see especially pp. 108-115.
10 Catherine Bolduc, *Enchantement et dérision : détournement d'objets de pacotille par des sources lumineuses dans une pratique sculpturale*, Master's Thesis, Montreal, Université du Québec à Montréal, 2005, p. 28.

11 Michel Houellebecq, *Platform*, trans. by Frank Wynne, New York, Alfred A. Knopf, 2003, p. 73.

12 The artist suggested these novels to me when I asked her to choose five titles that had marked or influenced her work during a discussion in the winter of 2011.

13 Taken from an artist's statement dated January 2011.

14 Georges Perec, *Les choses*, Paris, 10/18, 1965, back cover. (Extract translated by Peter Dubé.)

15 Gustave Flaubert, *Madame Bovary: Provincial Lives*, trans. by Geoffrey Wall, London, Penguin Books, 1992, p. 231.

16 Georges Perec, *Things: A Story of the Sixties*, trans. by David Bellos, London, Collins Harvill, 1990, p. 27.

17 Marie-Claude Lambotte, "Les vanités dans l'art contemporain, une introduction" in *Les vanités dans l'art contemporain*, Anne-Marie Charbonneaux (ed.), Paris, Flammarion, 2005, p. 46. (Extract translated by Peter Dubé.)

18 *Ibid.*, p. 37.

19 *Soupir*, 1997, installation at the Centre d'exposition CIRCA (Montreal, Quebec, Canada), pp. 80-81.

20 *Un château en Espagne / A Castle in Spain*, 2002, closet, mirrors, glued playing cards, "Chinese" vases, metal plates and blue light bulb, pp. 122-123.

21 *Longtemps je me suis levée de bonne heure / Often I Have Been an Early Riser*, 2003, furniture, glued playing cards and plastic mirror film, pp. 124-125.

22 *Solipsisme / Solipsism*, 2004, glued playing cards, corrugated plastic, coloured light bulbs, electric wire, electronic circuits, megaphone and plastic sheeting, pp. 92-96.

23 *Encore des châteaux en Espagne / Castles in Spain Again*, 2005, chopsticks, "Chinese" conical straw hats, acrylic mirror, door and blue light bulb, pp. 120-121.

24 Lambotte, *op.cit.*, p. 18. (Extract translated by Peter Dubé.)

25 *Le jeu chinois / The Chinese Game*, 2005, door, removable walls, acrylic mirror, strobes and coloured straws, pp. 200-203.

26 Gilles Lipovetsky, *Le bonheur paradoxal*, Paris, Gallimard, 2006, p. 378. (Extract translated by Peter Dubé.)

27 *Ibid.*, pp. 210-216.

28 *Ibid.*, p. 77. (Extract translated by Peter Dubé.)

29 Lambotte, *op. cit.*, p. 10.

30 Lipovetsky, *op. cit.*, p. 44. (Extract translated by Peter Dubé.)

31 *Mode d'emploi / User's Manual*, 2000, installation, p. 86.

32 *Je mens / I Lie*, 2006, wood, acrylic mirror, light bulbs, smoke machine and strobe, pp. 113, 115-119.

33 *Air d'été transportable / Portable Summer Spirit*, 1999, wood, faux wood plastic wrap, plastic plants, transparent acrylic sheet, shoes, light string, handle and clasps, pp. 82-84.

34 *Fontaine d'éternelle jeunesse / Fountain of Eternal Youth*, 1999, plaster, rubber, synthetic flowers, poplar pollen, electric light, wood, cabbage leaves and acrylic medium, p. 77.

35 *Générateur de rêves / Dream Machine*, 1999, plaster, polyester resin, copper plumbing pipes, wheels and handles, p. 88.

36 *Fantasia Bag*, 1999, bag, disco light and roller, pp. 198-199.

37 *L'île déserte / The Lost Island*, 2006, wood, wax, chocolate, transparent acrylic sheet, plastic beaded necklaces, earrings, flashing lights and text, pp. 167-169.

38 Catherine Bolduc, text on the wall, part of the work.

39 *Chroniques des merveilles annoncées / Chronicles of Marvels Foretold* (video), 2002, video projection and mirror ball, pp. 206-208.

40 **Paysage miniature mobile** / *Small Portable Landscape*, 1999, metal cart, candy, synthetic vegetation, cabbage leaves, acrylic medium and plastic beads, pp. 162-163.

41 **Paysage gâteau** / *Cake Landscape*, 2006, wood, acrylic sheet, chocolate, wax, fake jewels, plastic beads and LED lamp, pp. 150-151.

42 **Chroniques des merveilles annoncées** / *Chronicles of Marvels Foretold* (installation), 2002, wood, various objects, plastic flowers, artificial plants, artificial fruits and vegetables, plastic tableware, fake jewelry, plastic skull, flashing lights, disco lights, strobe, light strings, acrylic sheet, fabric, mirror ball and video projection, pp. 160-161.

43 Catherine Grenier, "Les vanités comiques," in *Les vanités dans l'art contemporain*, *op. cit.*, p. 96. (Extract translated by Peter Dubé.)

44 Haruki Murakami, *A Wild Sheep Chase*, trans. by Alfred Bienbaum, New York, Plume / Penguin Books, 1990, p. 280.

45 Italo Calvino, *Invisible Cities*, trans. by William Weaver, Orlando, Harcourt, 1974, p. 105.

46 **Affectionland**, 2000, various objects (plastic and glass), steel wool, strings and necklaces of plastic beads, fake jewels, rollerblades, chainsaw chains, string lights, disco light, wood, aluminum, handles, wheels, light bulbs and transparent acrylic sheet, pp. 145-148.

47 **Carrousel (Alice's revolutions)** / *Carousel (Les révolutions d'Alice)*, 2001, wood, aluminum sheet, painted copper plumbing pipes, acrylic mirror, motorized turntable, chainsaw chains and necklaces of plastic beads, p. 143.

48 **Rocking Reflexion**, 1999, styrofoam, plaster, enamel, mirror and shoes, p. 196.

49 **My life without gravity** (video), 2008, 22-second video shown in a loop, pp. 194-195.

50 **My Secret Life (Je t'aimais en secret)** / *(I Was Loving You in Secret)*, 2008, IKEA cabinet, steel wool, plastic beads and blue fluorescent light, pp. 130-131.

51 **Cendrillon en Cappadoce** / *Cinderella in Cappadocia*, 2009, watercolour, watercolour pencil and acrylic on paper, p. 156.

52 **Dans ma tête c'est une montagne** / *In my Head it's a Mountain*, 2009, watercolour, watercolour pencil and acrylic on paper, p. 177.

53 **Mes châteaux d'air** / *My Air Castles* (partial view of the exhibition), 2010, pp. 136-137.

54 Taken from Catherine Bolduc's statement (January 2011).

9

MONOPOLY
CATHERINE BOLDUC
DELUXE EDITION

ou soixante-quatorze vérités
à propos de Catherine Bolduc

Marc-Antoine K. Phaneuf

CATHERINE BOLDUC A CONSTRUIT SES CHÂTEAUX sur les
territoires québécois, européen et asiatique et a dessiné
maintes contrées inédites à peupler. On pourrait compa-
rer cette carrière prolifique à une partie de Monopoly.

Si l'œuvre de Catherine Bolduc était un jeu de Monopoly,
chaque musée, chaque centre d'artistes, chaque galerie où
elle a présenté son travail serait répertorié sur la planche
de jeu.

Si l'œuvre de Catherine Bolduc était un jeu de Monopoly,
les cases de la planche de jeu seraient dessinées de perles
et de bulles enfumées, brunes ou rosées.

Si l'œuvre de Catherine Bolduc était un jeu de Monopoly,
les chemins de fer feraient office de résidences d'artistes.

Au milieu de chaque côté de la planche de jeu, on trou-
verait : le Studio du Québec à Tokyo ; le Künstlerhaus
Bethanien de Berlin ; la National Sculpture Factory de
Cork, en Irlande ; Est-Nord-Est à Saint-Jean-Port-Joli.

Si l'œuvre de Catherine Bolduc était un jeu de Monopoly,
on ne construirait pas des maisons et des hôtels sur les
terrains, mais plutôt des moulins et des châteaux.

Si l'œuvre de Catherine Bolduc était un jeu de Monopoly,
la prison serait un lieu horrible. Imaginez, la torture
médiévale chinoise. Une pièce étriquée miroitante où l'on
vous enferme avec un stroboscope en marche.

Si l'œuvre de Catherine Bolduc était un jeu de Monopoly,
il n'y aurait pas de cartes de *Chance* et de *Caisse commune*,
mais des *Livres à lire* et des *Endroits mythiques à visiter*.

I

**Cartes à piger / Avant de construire il faut se
construire**

Catherine Bolduc adore les natures mortes hollandai-
ses, les vanités, elle adore aussi les portraits à l'italienne,
comme *La Joconde*, les peintures religieuses classiques,
les saints écorchés, les Saint-Sébastien criblés de flèches,
les symboliques étranges d'une autre époque. Elle aime
les paysages romantiques aux lumières dramatisantes
derrière la silhouette de châteaux en ruine.

Catherine Bolduc se perçoit parfois comme une peintre paysagiste romantique.

Catherine Bolduc aime les artistes amateurs, ceux qui passent leur vie à bûcher sur une seule œuvre, qui se construisent une identité au même rythme qu'ils construisent leur chef-d'œuvre, un monument si vaste qu'il prend place directement sur le terrain. Elle aime les mégalomanes libres comme l'a été le Facteur Cheval.

On retrouve ce côté mégalomaniaque de constructions folles à petite échelle dans les installations de Catherine Bolduc.

Catherine Bolduc ne s'intéresse pas qu'au kitsch et au baroque. Elle aime aussi les sculptures immenses de Richard Serra, le travail formel de Tony Cragg, les pièces minimalistes de Dan Flavin, la charge sociale de *La chambre nuptiale* de Francine Larivée et les autoportraits de Frida Kahlo – son plaisir coupable.

Lors d'un voyage en France, Catherine Bolduc a visité le Palais du Facteur Cheval en bonne compagnie, avec Monic et Yvon Cozic. Les grands esprits ont les mêmes préoccupations.

Pour Catherine Bolduc, les vrais artistes sont habités par l'urgence de faire.

De Berlin, Catherine Bolduc a pris un train pour descendre jusqu'en Bavière, pour visiter ses châteaux dont le plus célèbre, Neuschwanstein.

qui a servi de modèle au château de Disneyland

Commandé par Louis II de Bavière et construit tardivement en référence aux châteaux d'un passé héroïque et romancé, Neuschwanstein est l'archétype du kitsch. Il correspond à une copie du grand art, au désir d'accéder à un monde parfait, de devenir quelqu'un par ses possessions, qui ont l'air majestueuses sans en avoir la réelle valeur. C'est l'accès au monde du rêve.

Catherine Bolduc est déçue du kitsch d'aujourd'hui, ces objets nord-américains *Made in China*, offerts à profusion chez Dollarama ou chez IKEA – des copies bon marché de mobilier design de grande valeur.

Catherine Bolduc est une littéraire.

Le travail artistique de Catherine Bolduc est influencé par ses lectures. *Les villes invisibles* d'Italo Calvino, *La montagne magique* de Thomas Mann, *La maison du sommeil* de Jonathan Coe, *Les belles images* de Simone de Beauvoir, *Les choses* et *La vie mode d'emploi* de Georges Perec, tout Haruki Murakami, tout Paul Auster, *Châteaux de la colère* d'Alessandro Baricco, *Des nouvelles du paradis* de David Lodge et *La mort de Mignonne* de Marie-Hélène Poitras font partie des œuvres littéraires qui ont nourri son imaginaire.

Catherine Bolduc considère que la réalité est plus merveilleuse que la fiction, surtout lorsqu'elle est racontée.

Catherine Bolduc adore l'écrivain Borges qui, lui aussi, invente des mondes imaginaires. Elle affirme même que, s'il avait vécu à notre époque, il aurait été un artiste de l'installation.

Lectrice avide, Catherine Bolduc collectionne les livres. À une époque, elle ne les rangeait pas dans une bibliothèque, mais les étalait en plusieurs piles le long d'un mur de briques dans son salon. Comme les tourelles d'une forteresse encastrée, les livres étaient classés des plus grands, au sol, aux plus petits, à portée de main.

Catherine Bolduc ne s'est jamais satisfaite dans l'écriture. Elle aurait pourtant aimé faire les recherches préparatoires, ou écrire avec impulsivité. Mais elle se demande encore si elle ne préfère pas lire.

Dans le cadre de ses études de maîtrise, sous la direction de Stephen Schofield, Catherine Bolduc a lu sur le kitsch, bien sûr, mais également sur le dandysme, *Le portrait de Dorian Gray* d'Oscar Wilde, les essais de Baudelaire, *À rebours* de Huysmans.

Catherine Bolduc s'intéresse à l'excentricité des dandys, à la construction de soi.

À rebours de Huysmans est un livre qui a construit Catherine Bolduc.

Le personnage de Huysmans, Des Esseintes, vit dans un palais de curiosités, le summum de ce que l'Homme de la fin du dix-neuvième siècle avait à contempler. Pour se désennuyer, il achète une tortue, qu'il finit par considérer « trop naturelle » et la décore de pierres précieuses. L'animal meurt sous le poids de celles-ci.

Catherine Bolduc illustre des histoires racontées qu'elle adapte à ses expériences et brouille dans son imagination.

II

Illustrer l'imaginaire

Les dessins de Catherine Bolduc montrent des volcans-
perles, des écales, des giclures noires, des dégoulinures-
grappes, des stratifications cellulaires, des fumées-cernes,
des bijoux-bonbons, des cristaux, des déconstructions de
paysages en palimpsestes, des mondes empilés et en par-
faite communication, des étoiles de mer-feux d'artifices,
des cellules étoilées, des frimas rouges, des fumées de
montagnes et des montagnes enfumées, des montagnes
en trousseaux reliées par des perles, des taches-paysa-
ges, des marécages-labyrinthes, des canyons, des forêts
denses, des dégoulinures qui tombent dans la bouche
d'un volcan, de la lave noire sur un gâteau de noces,
des constructions alchimiques, des tours fortifiées, des
fabrications de planètes-bulles noircies par la suie, des
lacs-cratères, des nébuleuses, des trous noirs contenus
comme des étangs, des paysages abstraits, malléables, qui
tiraillent le reste de la feuille, le reste du monde, tout ce
qui n'est pas inventable, dessinable.

III

Construire, s'étendre / Réalités d'artistes

C'est lors d'insomnies que Catherine Bolduc connaît ses
meilleures intuitions, ses meilleures visions, ses meilleu-
res associations poétiques et ses meilleures idées.

Lorsqu'elle commence un nouveau projet, Catherine Bolduc a le trac – l'angoisse de se planter, de faire du déjà vu ou, pire, de se décevoir par rapport à ses attentes –, un trac mélangé d'excitation et d'impatience de voir le projet prendre forme.

Dans le processus artistique, Catherine Bolduc préfère le *milieu* de ses projets, lorsque sa tête est complètement envahie par ceux-ci.

"Dans ma tête c'est une montagne"

Catherine Bolduc est une ramasseuse. Elle conserve plein d'objets et de papiers, qui traîneront sur sa table de travail pendant des semaines. Elle rangera le tout lorsqu'elle fera une *crise artistique*, lorsqu'elle considérera que son travail est nul, elle fera table rase, pour mieux baliser un nouveau projet.

Catherine Bolduc a besoin de sa dose quotidienne de solitude.

Catherine Bolduc envie les gens qui trouvent du temps pour s'ennuyer.

Catherine Bolduc préfère les couleurs chaudes aux couleurs froides, bien qu'elle soit fascinée par la lumière bleutée pour son caractère irréel.

Catherine Bolduc aime la couleur rose qui, en plus de sa charge sociale, est symbolique.

La place de l'enfance dans ses œuvres n'est pas si importante pour Catherine Bolduc. Les feux d'artifice, les carrousels et les châteaux sont de la poudre aux yeux. Ils impressionnent. Ils séduisent.

Catherine Bolduc utilise le chocolat aux mêmes fins. Le chocolat, l'aliment de la séduction.

Le sujet de l'œuvre de Catherine Bolduc est plutôt l'expérience humaine en général. Des expériences comme on en rencontre lorsqu'on visite le Japon.

Lors de sa résidence en Irlande, Catherine Bolduc s'est offert une autre résidence, de quelques jours, dans une maison de gardien de phare aménagée en studio d'artiste. Loin de tout, au bord de la mer. Un moment intense. Elle n'a pas réussi à créer l'œuvre qu'elle aurait aimé y faire. Elle a plutôt écrit. Ça devait être le meilleur moyen de saisir l'expérience – de saisir ce lieu sombre, le son des vagues battantes, le clignotement ralenti du phare, comme un stroboscope en panne d'inspiration.

Je me demande à quel point cette expérience est liée au *Jeu chinois*.

IV

Un Japon fantasmé dans un Japon bien réel

Les déplacements, qu'ils soient en avion, en train ou en voiture, sont des moments riches de réflexion et d'imagination pour Catherine Bolduc.

En volant vers le Japon, juste au-dessus d'une Alaska magnifique, Catherine Bolduc envisageait ce qu'elle ferait en résidence, la forme que prendraient ses œuvres

à venir. *La traversée de l'Alaska* entame justement la série de dessins produits au Japon.

Catherine Bolduc a une obsession pour le mont Fuji.

Abondamment représenté dans les objets souvenirs (comme ceux qu'on retrouve dans le travail de l'artiste), le mont Fuji se cache à l'année dans le brouillard, comme s'il était timide et ne voulait pas qu'on le voit, pour voiler sa véritable nature et laisser ainsi le kitsch impudique en être la seule représentation.

Le dessin *En attendant de voir le mont Fuji*, fait entre autres de chocolat, est un fantasme du mont Fuji de Catherine Bolduc.

Au Japon, Catherine Bolduc a eu deux fascinations. Les mangas, qui sont omniprésents dans la culture populaire, et les *goth lolitas*, poupées humaines qui posent dans les parcs le dimanche.

Pour intégrer dans ses œuvres des personnages géants, souvent autofictionnels, Catherine Bolduc a appris la technique de dessin du manga, pour bien rendre les cheveux.

Ces cheveux qui s'étalent dans les œuvres sont des flaques électriques qui rattachent le corps de l'artiste à ces univers nippons hallucinés.

Catherine Bolduc s'est également inspirée du *Rêve de la femme du pêcheur*, une œuvre de l'artiste japonais Katsushika Hokusai où une femme endormie entre des montagnes jouit, deux pieuvres entre les jambes.

Pour célébrer ses quarante ans, Catherine Bolduc a gravi le volcan de l'île d'Oshima. Dans ce paysage étrange et lunaire de pierres volcaniques noires, elle a marché sur les rebords du cratère. Les vents forts et la béance du gouffre ont bien failli aspirer l'artiste au fond du volcan, dans *La bouche d'Oshima*.

My Life as a Japanese Story, la série de dessins que Catherine Bolduc a rapportée du Japon, prend forme entre le paysage fantasmé et la carte postale personnelle (en format géant).

<div align="center">V</div>

En marge de la partie / Autres miscellanées

Catherine Bolduc n'a aucun lien de parenté avec Mary Travers, la chanteuse de la belle époque.

Jusqu'en 2011, Catherine Bolduc n'a jamais regardé une partie de hockey au complet.

Catherine Bolduc est allée à la messe tous les dimanches jusqu'à l'âge de treize ans. Elle a perdu la foi à l'âge de douze ans.

Catherine Bolduc aime le *processed cheese*.

Catherine Bolduc aime aussi la Veuve Clicquot.

Catherine Bolduc n'est jamais montée à bord d'une limousine.

Catherine Bolduc ne possède pas de collier de perles, et n'est pas intéressée à en posséder un.

Catherine Bolduc aime le chocolat dans de saines mesures.

Avec Valérie Blass, Patrice Duhamel et Sébastien Cliche, Catherine Bolduc a fait partie du groupe de musique *Les Squick.*

« Squick », c'est le son produit lorsqu'on déplace un accord sur une guitare électrique.

Catherine Bolduc n'a jamais tué d'animal domestique, chien, chat, tortue ou canari, en le couvrant de pierres précieuses.

mais elle a déjà moulé un oiseau mort

L'atelier de Catherine Bolduc est installé au coin de deux petites rues du Centre-Sud, à Montréal, dans une ancienne boucherie.

Catherine Bolduc a travaillé deux ans au Centre Clark, dont elle est membre depuis longtemps. Aujourd'hui, elle est enseignante dans différents cégeps.

Catherine Bolduc aime enseigner. En dépit de la charge de travail que cela nécessite, l'enseignement lui permet de partager ses idées, d'être confrontée à d'autres manières de penser et de valoriser les arts visuels chez des jeunes gens qui ont tout à découvrir.

Catherine Bolduc affirme que l'amour et l'art sont en grande compétition dans sa vie, et qu'ils sont en même temps inséparables.

La fille de Catherine Bolduc se nomme Lou Ruya, *Lou rêve* en turc. Et comme le copain de Catherine porte comme patronyme Yildiz, *étoiles* en turc, la petite Lou (un diminutif de Lucy) rêve des étoiles. Il ne manque que les diamants.

<p style="text-align:center">VI</p>

Remplir la planche de jeu

Après une quinzaine d'années à construire des châteaux de toutes sortes, la planche de jeu déborde, les constructions enchanteresses sont partout, elles s'échafaudent sous différentes formes, se dédoublent et se complètent. Ce paysage rappelle ce que l'artiste nous offre dans ses dessins, et le jeu finalement ressemble autant à Risk et à La Souricière qu'au Monopoly.

Il y a d'abord ce château semblable à celui de Disneyland constitué de pacotilles exotiques, de bols et de vases de verre, de colliers de perles, montés sur un chariot à roulettes, il y a cette montagne abrupte, ce mont Saint-Michel de bibelots exotiques, de lumières de Noël, de guirlandes, de chapeaux, de fruits et de fleurs de plastique, de souvenirs, de tissus, agrémenté d'un stroboscope et de gyrophares, il y a ces châteaux de cartes géants, clignotant de parts et d'autres, en théâtres d'ombres plus grands que nature, mécaniques et spectaculaires, il y a ces assemblages de cartes à jouer et de vases, de baguettes chinoises, sur fond de miroirs, installés dans des pièces contiguës pour en faire des forêts enchantées abondantes, sans fin, il y a ce petit moulin, où sont installés des labyrinthes

pour vacanciers espions en quête de contes, il y a cet autre château de cartes, le plus grand de tous, fait de portes de maison et où surgissent les sifflements de fusées de feux d'artifices, il y a cette île déserte de chocolat où sommeille un volcan de perles, il y a l'île de Montréal recouverte de colliers de perles, il y a ce carrousel à barreaux dans lequel valsent des colliers de perles, il y a un autre château de cartes, grandeur nature cette fois-ci, caché dans un vaste tiroir au ras du sol, il y a cette montagne de bonbons multicolores dans une forêt de plastique sur un chariot à service, il y a cette porte placée sur une butte d'où l'on entend une musique douce et des pétarades en provenance du bout du monde, il y a ce mont Fuji qui crache des perles, il y a cette caverne, regorgeant de pierres et de cristaux, qui scintillent tellement qu'ils vous aveuglent – c'est un monde merveilleux, abondamment illustré et rempli de hauts-lieux magnifiques, fantaisistes, qui sont nés des mains d'une artiste qui transforme la réalité en fiction, en rêve.

Catherine Bolduc s'est construite au fil de ses œuvres, de ses recherches, de ses lectures, de ses voyages, de ses expériences.

L'œuvre de Catherine Bolduc est bien réelle, la planche de jeu est remplie, le jeu avance, et on a envie que la partie continue à jamais – comme dans les contes.

Pour commencer, brassez les dés, passez go et réclamez votre monographie.

Biographie

Né à Saint-Hyacinthe en 1980, Marc-Antoine K. Phaneuf est artiste et auteur. Son travail artistique a été présenté, entre autres, à *ORANGE, L'événement d'art actuel de Saint-Hyacinthe* (exposition collective, 2006), au Centre d'art et de diffusion Clark (exposition solo *Les petites annonces – Objets poétiques et design vernaculaire*, 2009), à la Galerie Leonard & Bina Ellen de l'Université Concordia (exposition collective *Faux cadavre*, 2009), à la Galerie Laroche/Joncas (exposition collective *Compossibilité(s)*, 2011) et à L'Œil de poisson (exposition solo *Guy et Nathalie suivi de Répétition*, 2011). Il a publié trois livres de poésie aux éditions Le Quartanier : *Fashionably Tales, une épopée des plus brillants exploits*, en 2007 ; *Téléthons de la Grande Surface (inventaire catégorique)*, en 2008, pour lequel il a été nominé au prix Émile-Nelligan ; et *Euphorie libidinale dans le meat market*, en 2012. En 2010, il a publié le *Carrousel encyclopédique des grandes vérités de la vie moderne*, un livre d'artiste coproduit avec le designer graphique Jean-François Proulx. Il vit et travaille à Montréal.

.

9

CATHERINE BOLDUC

MONOPOLY

DELUXE EDITION

or Seventy-Four Truths
About Catherine Bolduc

Marc-Antoine K. Phaneuf

CATHERINE BOLDUC HAS BUILT CASTLES IN QUEBEC, Europe and Asia, and drawn countless unknown lands for populating. One could compare this prolific career to a Monopoly game.

If Catherine Bolduc's body of work were a Monopoly game, each museum, each artist-run centre, each gallery in which she had shown her work would be listed on the board.

If Catherine Bolduc's body of work were a Monopoly game, the squares on the game board would be drawn with pearls and smoky pink and brown bubbles.

If Catherine Bolduc's body of work were a Monopoly game, the railroads would serve as artist residency centres. In the middle of each side of the board we would find: the Quebec Studio in Tokyo; the Künstlerhaus Bethanien in Berlin; the

National Sculpture Factory in Cork, Ireland; Est-Nord-Est in Saint-Jean-Port-Joli.

If Catherine Bolduc's body of work were a Monopoly game, one would not build houses and hotels on the lots, but rather windmills and castles.

If Catherine Bolduc's body of work were a Monopoly game, jail would be a horrible place. Imagine, medieval Chinese torture. A narrow, sparkling room in which one is locked up with a flashing stroboscope.

If Catherine Bolduc's body of work were a Monopoly game, there would be no *Chance* or *Community Chest* cards, but rather *Books to Read* and *Mythic Locales to Visit*.

I

Cards to Draw/Before Fashioning One Must Self-Fashion

Catherine Bolduc loves Dutch still lives, the *vanitases*. She also loves Italian portraits like *La Joconde*, classic religious paintings, flayed saints, arrow-studded Saint Sebastians, the strange symbolism of another age. And she loves romantic landscapes with dramatic light emanating from behind the silhouette of a ruined castle.

Catherine Bolduc sometimes sees herself as a romantic landscape painter.

Catherine Bolduc likes amateur artists, those who spend their lives hacking away at a single work, who build an identity in

concert with their masterpiece: a monument so vast that it occupies space directly in the landscape. She loves megalomaniacs who are truly free, like the Facteur Cheval.

We can find such a megalomaniacal touch in the mad, but smaller-scaled, constructions in Catherine Bolduc's installations.

Catherine Bolduc is not only interested in kitsch or the Baroque. She also loves Richard Serra's immense sculptures, Tony Cragg's formal work, the minimalist pieces of Dan Flavin, Francine Larivée's *La chambre nuptiale*'s social charge and Frida Kahlo's self-portraits – her guilty pleasure.

During a trip to France, Catherine Bolduc visited the Facteur Cheval's *Ideal Palace* in the agreeable company of Monic and Yvon Cozic. Great minds think alike.

For Catherine Bolduc, real artists are possessed by the need to make things.

Catherine Bolduc took a train from Berlin to Bavaria to visit its castles, including its most famous one, *Neuschwanstein*.

Commissioned by Ludwig II of Bavaria and belatedly built to echo the castles of a Romantic, heroic past, *Neuschwanstein* is the archetype of kitsch. It corresponds to a copy of great art, to the desire for access to a perfect world, the desire to become someone through one's possessions, which appear majestic while being without real value. It is access to the world of dreams.

Which served as a model for the castle in Disneyland

Catherine Bolduc is disappointed in today's kitsch, those Made-in-China North-American objects so profusely on offer

at Dollarama and IKEA – bargain-basement copies of high-end furniture design.

Catherine Bolduc is a literary person.

Catherine Bolduc's artistic work is influenced by her reading. *Invisible Cities* by Italo Calvino, *The Magic Mountain* by Thomas Mann, *The House of Sleep* by Jonathan Coe, *Les Belles Images* by Simone de Beauvoir, *Things* and *Life: A User's Manual* by Georges Perec, all of Haruki Murakami, all of Paul Auster, *Lands of Glass* by Alessandro Baricco, *Paradise News* by David Lodge and *La mort de Mignonne* by Marie-Hélène Poitras are some of the literary works to feed her imagination.

Catherine Bolduc thinks that truth is stranger than fiction, especially when it is recounted.

Catherine Bolduc loves the writer Borges, who also invents imaginary worlds. She even claims that, if he lived now, he would be an installation artist.

An avid reader, Catherine Bolduc collects books. At one time, she did not store them in a bookcase, but spread them out in piles along a brick wall in her living room. The books were arranged with the biggest ones on the floor and the smallest closest to hand like the turrets of a walled fortress.

Writing was never enough for Catherine Bolduc. Despite this, she would have liked to do the preparatory research, or to write on impulse. But she still wonders if she doesn't just prefer reading.

In her graduate studies, supervised by Stephen Schofield, Catherine Bolduc, of course, read about kitsch, but she also

read about dandyism, *The Picture of Dorian Gray* by Oscar Wilde, Baudelaire's essays, *Against Nature* by Huysmans.

Catherine Bolduc is interested in the eccentricity of dandyism, in self-fashioning.

Against Nature by Huysmans is a book that made Catherine Bolduc.

Huysmans's character, Des Esseintes, lives in a palace of curiosities; the *summum* of what turn-of-the-century man could contemplate. To ease his boredom, he buys a tortoise, which he soon found "too natural" and decorated with precious stones. The animal died under the weight of them.

Catherine Bolduc illustrates stories she is told. She adapts them to her experiences and mixes them with her imagination.

II

Illustrating the Imaginary

Catherine Bolduc's drawings show pearl volcanoes, husks, black spray, clustered trickles, cellular stratification, smoke rings, candy-jewelry, crystals, deconstructed piles of landscape, stacked worlds in perfect communication, fireworks-starfish, starry cells, winter storms in red, mountain smoke and smoke-clad mountains, harnessed mountains bound together by pearls, landscapes of stains, swamp-labyrinths, canyons, dense forests, trickles running into the open maws of volcanoes, black lava on a wedding cake, alchemical constructions, fortified towers, constructions of planet-bubbles

blackened with soot, crater-lakes, nebulae, black holes contained like ponds, abstract – malleable – landscapes, that tug at the rest of the sheet, the rest of the world, everything that cannot be invented, drawn.

III

Construct, Spread out/Artists' Realities

Catherine Bolduc has her best intuitions, best visions, best poetic associations and best ideas while suffering from insomnia.

When she begins a new project, Catherine Bolduc has stage fright – a fear of failure, of making something old hat or, worse, of finding herself falling short of her expectations – stage fright mixed with excitement and impatience to see the project take shape.

In her creative process, Catherine Bolduc prefers the *middle* of a project, when her head is filled with it.

"In my Head it's a Mountain"

Catherine Bolduc is a hoarder. She holds on to all kinds of objects and papers that pile up on her worktable for weeks. She files them away when she has an *artistic crisis*, when she sees her work as stupid; she clears the table to better pave the way for a new project.

Catherine Bolduc needs a daily dose of solitude.

Catherine Bolduc envies those who have the time to be bored.

Catherine Bolduc prefers warm colours to cool ones, although she is fascinated by blue-tinted light for its unreal quality.

Catherine Bolduc likes the colour pink, which over and above its social charge, is symbolic.

The place of childhood in her work is not particularly important to Catherine Bolduc. Fireworks, carousels and castles are dust in the eyes. They make an impression. They charm.

Catherine Bolduc uses chocolate for the same reasons. Chocolate adds to the seduction.

The subject matter of Catherine Bolduc's work is, rather, human experience in general. The kind of experiences one has when visiting Japan.

During her residency in Ireland, Catherine Bolduc enjoyed an additional residency for a few days, in a lighthouse keeper's house fitted out as an artist's studio. Far from everything, on the coast. An intense moment. She was unable to create the work she had hoped to make. She wrote instead. It was the best way of tackling the experience – to take hold of the somber place, the sound of waves crashing, the slow blinking of the light, like an uninspired stroboscope.

I wonder how much this experience underlies *Jeu chinois*.

A Fantastic Japan Inside an All-Too-Real Japan

In Catherine Bolduc's life, travels – whether by plane, train or automobile – are rich moments for thought and imagination.

While flying to Japan – over a magnificent Alaska – Catherine Bolduc conceived of what she would do while in residence, the form her upcoming work would take. *La traversée de l'Alaska* actually initiated the series of drawings produced in Japan.

Catherine Bolduc is obsessed with Mount Fuji.

Mount Fuji, so abundantly depicted in tourist souvenirs (like those in the artist's work), hides in the fog most of the year, as if it was shy and didn't want to be seen. As if it wanted to mask its true nature and let a shameless kitsch be its only representation.

The drawing *En attendant de voir le mont Fuji*, made of (among other things) chocolate, is one of Catherine Bolduc's fantasies of Mount Fuji.

In Japan, two things fascinated Catherine Bolduc: mangas, which are omnipresent in popular culture, and the Goth Lolitas, human dolls that pose in parks on Sundays.

In order to bring giant, often autofictional, characters into her work, Catherine Bolduc learnt the drawing technique used in mangas, so as to better render hair.

Spreading across the drawings, this hair becomes electric pools that connect the body of the artist to those hallucinatory Nipponese worlds.

The Dream of the Fisherman's Wife – a work by the Japanese artist Katsushika Hokusai in which a woman, asleep between two mountains, has an orgasm with two octopi between her legs – also inspired Catherine Bolduc.

To celebrate her fortieth birthday Catherine Bolduc climbed a volcano on the island of Oshima. She walked along the rim of the crater, in that strange, lunar landscape of black volcanic rocks. The strong wind and the open gulf could well have sucked the artist into the volcano's depths, into Oshima's Mouth.

My Life as a Japanese Story, the series of drawings Catherine Bolduc brought home from Japan, take a shape somewhere between a fantasy landscape and a personal (though giant-sized) postcard.

V

At the Edges of the Game/Other Miscellaneous Items

Catherine Bolduc is not related to Mary Travers, the belle époque singer.

Catherine Bolduc had never watched a hockey game from beginning to end before 2011.

Catherine Bolduc went to mass every Sunday until she was thirteen years old. She lost her faith at the age of twelve.

Catherine Bolduc likes processed cheese.

Catherine Bolduc also likes Veuve-Clicquot.

Catherine Bolduc has never ridden in a limousine.

Catherine Bolduc does not own a pearl necklace and is not interested in having one.

Catherine Bolduc has only a healthy fondness for chocolate.

Catherine Bolduc was a member of the musical group *Les Squick* with Valérie Blass, Patrice Duhamel and Sébastien Cliche.

"Squick" is the sound produced when one changes chords on an electric guitar.

Catherine Bolduc has never killed a pet animal, dog, cat, turtle or canary, by covering it in precious stones.

But she has already cast a dead bird

Catherine's studio is situated in an old butcher's shop at the corner of two small streets in Montreal's *Centre-Sud* district.

Catherine Bolduc worked at the Clark Centre (of which she is a long-time member) for two years. She now teaches at a number of CEGEPs.

Catherine Bolduc likes teaching. Despite the amount of work required, teaching allows her to share her ideas, to encounter other ways of thinking and to draw the attention of

young people (who have so much available to them) to the visual arts.

Catherine Bolduc affirms that love and art compete with each other in life, and, at the same time, that they are inseparable.

Catherine Bolduc's daughter is named Lou Ruya, *Lou Dream* in Turkish. And, as her partner bears the surname Yildiz, *stars* in Turkish, little Lou (short for Lucy) dreams of stars. All that is missing are the diamonds.

VI

Filling in the Game Board

After fifteen years of constructing all sorts of castles, the game board is overflowing. Enchanted constructions are all over the place, overlapping in different forms, doubling and completing each other. The landscape reminds one of what the artist depicts in her drawings, and the game finally ends by looking as much like Risk or Mousetrap as it does Monopoly.

First are the castles like the one in Disneyland, built of flashy, exotic junk, glass bowls and vases, pearl necklaces, mounted on wheeled wagons, there is that abrupt mountain, a Mont-Saint-Michel of exotic knick-knacks, Christmas lights, garlands, hats, plastic fruit and flowers, souvenirs, fabric, augmented by a strobe and revolving lights, there are castles of giant cards, flickering in one area or another, shadow theatres larger than life, mechanical and spectacular, there are the assemblages of playing cards and vases, Chinese chopsticks on mirrored grounds, installed in contiguous rooms to create

rich enchanted woods, endless, there is the little windmill in which are placed labyrinths for vacationing spies, questing for stories, there is that other house of cards, the biggest of all, made of house doors from which arise the whistling sounds of rockets and fireworks, there is that desert island of chocolate with its sleeping pearl volcano, there is the island of Montreal covered in pearl necklaces, there is the carousel of bars where pearl necklaces waltz, there is another castle of cards, life-sized this time, hidden in a huge drawer on the ground, there is the mountain of multi-coloured candies in a plastic forest on a serving trolley, there is a door placed on a mound where we hear soft music and crackling sounds from the far end of the world, there is that Mount Fuji spitting out pearls, that cavern crammed with pearls and crystals that shine so much they are blinding – it is a marvelous world, abundantly illus-trated and filled with magnificent high places, fantastical, that are born at the hands of an artist able to transform reality into fiction, into dream.

Catherine Bolduc has constructed herself out of her works, her research, her reading, her travels and her experiences.

Catherine Bolduc's work is very real. The game board is filled. The game moves forward and we want it to last forever – like in fairy tales.

To begin, roll the dice, pass "go" and claim your monograph.

Translated by Peter Dubé

Biography

Born in Saint-Hyacinthe in 1980, Marc-Antoine K. Phaneuf is an artist and author. His artistic work has been shown, among other places, at *ORANGE, Contemporary Art Event of Saint-Hyacinthe* (group show, 2006), the Clark Center (*Les petites annonces – Objets poétiques et design vernaculaire*, solo show, 2009), the Leonard & Bina Ellen Gallery of Concordia University (*The Wrong Corpse*, group show, 2009), the Galerie Laroche/Joncas (*Compossibilité(s)*, group show, 2011) and *L'œil de poisson* (*Guy et Nathalie suivi de Répétition*, solo show, 2011). He has published three books of poetry with Le Quartanier: *Fashionably Tales, une épopée des plus brillants exploits*, in 2007, and *Téléthons de la Grande Surface (inventaire catégorique)* in 2008, for which he was nominated for the Émile-Nelligan prize; and *Euphorie libidinale dans le meat market*, in 2012. In 2010, he published *Encyclopaedic Carousel of the Great Truths of Modern Life*, an artist's book co-produced with the designer Jean-François Proulx. He lives and works in Montreal.

Image page 264
Katsushika Hokusai, **Kinoe no komatsu** / The Fisherman's Wife's Dream / *Le rêve de la femme du pêcheur*, 1814, woodcut / gravure sur bois

POSTFACE

—

AFTERWORD

CHRONOLOGIE / CHRONOLOGY

Catherine Bolduc est née à Val-d'Or en 1970, a grandi dans l'Outaouais et à Saguenay. Elle vit et travaille actuellement à Montréal. C'est à l'Université de Montréal qu'elle a d'abord obtenu un baccalauréat en histoire de l'art en 1993 pour ensuite poursuivre ses études à l'Université du Québec à Montréal où elle a été diplômée en arts visuels et médiatiques au baccalauréat en 1997 et à la maîtrise en 2005. Dans sa pratique artistique, elle s'intéresse à la manière dont la psyché humaine construit la réalité. Partant souvent d'expériences personnelles, ses installations, sculptures, dessins et vidéos évoquent la vulnérabilité humaine devant l'inadéquation entre les désirs et la réalité. Catherine Bolduc est membre active du Centre d'art et de diffusion Clark et est représentée par la galerie SAS.

Catherine Bolduc was born in Val-d'Or in 1970 and grew up in the Outaouais and Saguenay regions. She now lives and works in Montreal. She received a Bachelor's degree in Art History from the Université de Montréal in 1993 and later studied visual and media arts at the Université du Québec à Montréal from which she received her BFA in 1997 and her MFA in 2005. In her art practice, she is interested in the way in which the human psyche constructs reality. Frequently starting from personal experience, her installations, sculptures, drawing and videos evoke human vulnerability when faced with the inadequacy separating desire from reality. Catherine Bolduc is an active member of the Centre d'art et de diffusion Clark and is represented by the SAS gallery.

EXPOSITIONS INDIVIDUELLES / SOLO SHOWS

2012 *Au milieu du monde (entre mont Royal et mont Fuji)* / *In the Middle of the World (Between Mount Royal and Mount Fuji)*
Galerie McClure (Montréal, Québec, Canada)

2012 *Mémoire de Pandore* / *Pandora's Memories*, exposition-lancement de la monographie / launch-exhibition of the monograph *Catherine Bolduc, Mes châteaux d'air et autres fabulations 1996-2012*
Foyer de la Maison des arts de Laval (Laval, Québec, Canada)
Commissaire / Curator : Geneviève Goyer-Ouimette

2010 *Mes châteaux d'air* / *My Air Castles*, exposition bilan volet 2 / survey exhibition installment 2
Salle Alfred-Pellan, Maison des arts de Laval (Laval, Québec, Canada)
Commissaire / Curator : Geneviève Goyer-Ouimette

2009 *Mes châteaux d'air – Monts et merveilles* / *My Air Castles – Mounts and Wonder*, exposition bilan volet 1 / survey exhibition installment 1
EXPRESSION, Centre d'exposition de Saint-Hyacinthe (Saint-Hyacinthe, Québec, Canada)
Commissaire / Curator : Geneviève Goyer-Ouimette

2009 *Le voyage d'une fabulatrice* / *The Mythmaker's Journey*
Galerie SAS (Montréal, Québec, Canada)

2008	**My life without gravity** / *Ma vie sans gravité* Künstlerhaus Bethanien (Berlin, Allemagne / Germany)
2005	**Le jeu chinois** / *The Chinese Game* Galerie de l'UQAM (Montréal, Québec, Canada)
2004	**Solipsisme** / *Solipsism* Centre des arts actuels Skol (Montréal, Québec, Canada)
2002	**Chroniques des merveilles annoncées** / *Chronicles of Marvels Foretold* Plein sud, centre d'exposition en art actuel à Longueuil (Longueuil, Québec, Canada) Bourse Duchamp-Villon 2001 / Award
2000	**Affectionland** / *Terre d'affection* Galerie Verticale Art Contemporain (Laval, Québec, Canada)
2000	**Mode d'emploi** / *User's Manual* Centre des arts contemporains du Québec (Montréal, Québec, Canada)
1998	**Les chimères** / *The Chimeras* Œuvres en collaboration avec / Artworks in collaboration with Patrice Duhamel Centre d'art et de diffusion Clark (Montréal, Québec, Canada)
1997	**Soupir** / *Sigh* Centre d'exposition CIRCA (Montréal, Québec, Canada)

EXPOSITIONS DE GROUPE (SÉLECTION) / GROUP SHOWS (SELECTED)

2011	**Fenêtre sur cour** / *Rear Window* Galerie SAS (Montréal, Québec, Canada)
2011	**Sculpture : ludisme** / *Sculpture: Ludism* Galerie SAS (Montréal, Québec, Canada)
2010	**Paysages éphémères 2010 : « Correspondance pour le mont Royal »** / *Ephemeral Landscapes 2010: "Correspondence for Mount Royal"* Maison de la culture Plateau-Mont-Royal (Montréal, Québec, Canada) Commissaire / Curator : Manon Régimbald
2010	**Dessins** / *Drawings* Maison de la culture Frontenac (Montréal, Québec, Canada) Commissaire / Curator : Jean-Sébastien Denis
2009	**Sublime démesure** / *Sublime Excess* Musée d'art contemporain des Laurentides (Saint-Jérôme, Québec, Canada) Commissaire / Curator : Alain Tremblay

2009 ***Manœuvres / Maniobres*** / *Maneuvers*
Galerie Toni Tapiès (Barcelone, Espagne / Barcelona, Spain)
Commissaire / Curator : Natasha Hébert

2009 ***Doux amer*** / *Bittersweet*
Maison de la culture Notre-Dame-de-Grâce (Montréal, Québec, Canada)
Commissaire / Curator : Anne-Marie St-Jean Aubre

2008-2009 ***The Tongue of Shadows*** / *La langue des ombres*
Galerie Joyce Yahouda (Montréal, Québec, Canada) et / and GASP
(Boston, États-Unis / USA)
Commissaire / Curator : Gilles Daigneault

2008-2009 ***Fràgil*** / *Fragile*
Carré Bonnat (Bayonne, France)
Espai Ubù (Barcelone, Espagne / Barcelona, Spain)
Commissaires / Curators : Maite Lorés et / and Keith Patrick

2008-2009 ***Intrus*** / *Intruders*
Musée national des beaux-arts du Québec (Québec, Québec, Canada)
Commissaire / Curator : Mélanie Boucher

2008 ***Natur als Raum - Natur als Gesetz*** / *La nature comme espace - la nature comme loi* / *Nature as Space - Nature as Law*
Frise Künstlerhaushamburg (Hambourg, Allemagne / Hamburg, Germany)
Commissaire / Curator : Belinda Grace Gardner

2008 ***Holiday in Arcadia*** / *Séjour en Arcadie*
Lydgalleriet (Bergen, Norvège / Norway)
Commissaire / Curator : Erlend Hammer

2008 ***Sparkling Reality and Perforated Illusion*** / *Réalité étincelante et illusion perforée*
Lada Project (Berlin, Allemagne / Germany)
Commissaire / Curator : Hajnal Németh

2007 ***D'autres folies*** / *Other Follies*
Galerie Art Mûr (Montréal, Québec, Canada)

2006 ***Take my Breath Away*** / *À couper le souffle*
La Centrale Galerie Powerhouse (Montréal, Québec, Canada)
Commissaire / Curator : Noemi McComber

2006 ***Réingénérie du Monde*** / *Reengineering the World*
Maison de la culture Frontenac et / and Maison de la culture Plateau-Mont-Royal (Montréal, Québec, Canada)
Commissaire / Curator : Éric Ladouceur

2005 ***Fokus Montréal***
KBB (Barcelone, Espagne / Barcelona, Spain)
Commissaire / Curator : Sigismond de Vajay

2005　　*Faire du surplace* / To Stand Still
　　　　Centre d'exposition CIRCA (Montréal, Québec, Canada)
　　　　Commissaires / Curators : Catherine Bolduc et / and Janet Logan

2004　　*Dans l'abîme du rêve...* / In the Abyss of Dreams ..., 3ᵉ volet de la trilogie /
　　　　third part of the trilogy *La Démesure* / The Excess
　　　　Musée régional de Rimouski (Rimouski, Québec, Canada)
　　　　Commissaire / Curator : Véronique Bellemare Brière

2003　　*Désolés, on prend ça au sérieux* / Sorry, we take this very seriously
　　　　Galerie Joyce Yahouda (Montréal, Québec, Canada)
　　　　Commissaires / Curators : Joyce Yahouda, en collaboration avec / in
　　　　collaboration with Céline B. La Terreur et / and Dominique Toutant

2003　　*Buy-sellf Import* / Export
　　　　Fonderie Darling (Montréal, Québec, Canada)
　　　　Commissaires / Curators : Josée St-Louis et Buy-sellf

2003　　*Best Before ...* / Tenminste Houbaar Tot ... / Meilleur avant
　　　　De Overslag (Eindhoven, Pays-Bas / The Netherlands)
　　　　Commissaire / Curator : Mark Niessen

2002　　*Citizen Clark*
　　　　Glassbox (Paris, France)

2001　　*Passe-passe* / Trick
　　　　Maison de la culture Plateau-Mont-Royal (Montréal, Québec, Canada)
　　　　Commissaire / Curator : L'art qui fait boum !

2001　　*Sens interdit, exposition d'art non visuel* / Forbidden Sense, Non-Visual
　　　　Art Exhibition
　　　　Salle Alfred-Pellan, Maison des arts de Laval (Laval, Québec, Canada)
　　　　Commissaire / Curator : Isabelle Riendeau

2001　　*Jeune création 2001* / Young Creation 2001
　　　　Grande Halle de la Villette (Paris, France)

2000　　*Célébrations privées* / Private Celebrations, dans / in *Pass-Art 2000*
　　　　Centre d'exposition de Rouyn-Noranda (Rouyn-Noranda, Québec, Canada)
　　　　Commissaire / Curator : Chantal Boulanger

1999-1998　*Matière des mots* / Matter of Words
　　　　Centre d'exposition CIRCA (Montréal, Québec, Canada), La Vènerie
　　　　(Bruxelles, Belgique / Brussels, Belgium) et / and Galerie Evelyne
　　　　Guichard (La Côte Saint-André, France)
　　　　Commissaire / Curator : Maurice Achard
　　　　Œuvres en collaboration avec / Artworks in collaboration with
　　　　Patrice Duhamel

1998　　*La collection Prêt d'œuvres d'art du Musée du Québec. Acquisitions*
　　　　récentes / Recent Acquisitions
　　　　Musée national des beaux-arts du Québec (Québec, Québec, Canada)

1997 **Art ménager** / *Domestic Art*
 Maison de la culture Plateau-Mont-Royal (Montréal, Québec, Canada)
 Commissaire / Curator : Marie-Michèle Cron

ART PUBLIC ET AUTRES INTERVENTIONS / PUBLIC ART AND INTERVENTIONS

2012 **L'autre côté la Voie lactée** / *The Other Side the Milky Way*
 Intégration des arts à l'architecture / Integration of art in architecture
 Nouvelle école primaire à Mirabel,
 Commission scolaire de la Rivière-du-Nord (Québec, Canada)

2008 **Getting lost – My life without gravity** / *Se perdre – Ma vie sans gravité*
 Vidéo pour le projet Internet **Comment habitez-vous?** / Video for the
 Internet project *How do You Live?*
 Les Ateliers Convertibles. Comment habitez-vous ?
 www.lesateliersconvertibles.org

2007 **Le bout du monde** / *The Other Side of the World*
 Installation *in situ* / Site-specific installation
 Parc Jean-Drapeau (île Sainte-Hélène, Montréal, Québec, Canada)
 Artefact Montréal 2007 – Sculptures urbaines / *Urban Sculptures*
 « Petits pavillons et autres folies » 40ᵉ anniversaire d'EXPO 67 /
 "Small Pavilions and Other Follies" 40ᵗʰ anniversary of EXPO 67
 Commissaires / Curators : Gilles Daigneault et / and Nicolas Mavrikakis

2006 **Je mens** / *I Lie*
 Installation *in situ* dans les vitrines d'une ancienne boutique d'artisanat /
 Site-specific installation in the storefront of an old craft shop
 (212, avenue de Gaspé, Saint-Jean-Port-Joli, Québec, Canada)
 Est-Nord-Est, résidence d'artistes (Saint-Jean-Port-Joli, Québec, Canada)

2004 **Le prince charmant est maniaco-dépressif** / *Prince Charming is Manic-
 Depressive*
 Intervention artistique dans une revue / Artistic intervention in a magazine
 « Du commentaire social, 20 ans d'engagement. Des images qui valent plus
 de mille mots », *esse arts + opinions*, no 52, automne 2004, p. 10-11.

2001 **Attractions**
 Installation *in situ* dans la vitrine d'une agence de voyage / Site-specific
 installation in a travel agency's window
 (L'avionneur du plateau, 1228 avenue du Mont-Royal Est, Montréal,
 Québec, Canada)
 Maison de la culture Plateau-Mont-Royal (Montréal, Québec, Canada)

2000 **Alice cherche** / *Alice is Looking for*
 Intervention dans un journal hebdomadaire / in a weekly newspaper
 Publication de messages personnels / Publication of personal messages
 Voir Montréal, 13 juillet / July 13, 2000, p. 61 et / and 20 juillet / July 20,
 2000, p. 53

1999 ***My Life as a Fairy Tale*** / *Ma vie comme un conte de fée*
 Installation *in situ* dans un édifice industriel désaffecté / Site-specific
 installation in a vacant industrial building
 Guy's building, Cork, Irlande / Ireland
 National Sculpture Factory (Cork, Irlande)

FOIRES D'ART / ART FAIRS

2011 ***Pulse* NY Contemporary Art Fair,** *Impulse* section (New York,
 États-Unis / USA)
 Galerie SAS

2011 ***Papier11*** (Montréal, Québec, Canada)
 Galerie SAS

2010 ***Papier10*** (Montréal, Québec, Canada)
 Galerie SAS

2008 ***Art Forum*** (Berlin, Allemagne / Germany)
 Lada Project

2008 ***LOOP'08 International Video Art Festival & Fair*** (Barcelone, Espagne /
 Barcelona, Spain)

ENCANS ET ÉVÉNEMENTS BÉNÉFICES (SÉLECTION) / AUCTIONS AND BENEFITS (SELECTED)

2011 ***Sold* / *Vendu 11***
 Encan bénéfice d'art contemporain* / *Contemporary Art Benefit Auction
 Les éditions esse
 Musée des beaux-arts de Montréal (Montréal, Québec, Canada)

2010 ***Enchères d'œuvres d'art*** / *Art Auction*
 Musée d'art contemporain des Laurentides (Saint-Jérôme, Québec,
 Canada)

2009 ***Encan Plein sud*** / *Auction*
 Plein sud, centre d'exposition en art actuel à Longueuil (Longueuil,
 Québec, Canada)

2007 ***Petits pavillons et autres folies* / *Small Pavilions and Other Follies***
 Œuvres sur papier* / *Works on Paper
 Artefact Montréal 2007 – Sculptures urbaines* / *Urban Sculptures
 Musée d'art contemporain de Montréal (Montréal, Québec, Canada)
2006 ***Utopies à vendre*** / *Utopias for Sale*
 Centre d'exposition CIRCA (Montréal, Québec, Canada)

1998 ***Rouge*** / *Red*
 Centre d'exposition CIRCA (Montréal, Québec, Canada)

1995-2010 **Encan bénéfice annuel** / *Annual Benefit Auction*
 Centre d'art et de diffusion Clark (Montréal, Québec, Canada)

RÉSIDENCES / RESIDENCIES

2010 Studio du Québec à Tokyo (Tokyo, Japon / Japan)

2007-2008 Künstlerhaus Bethanien (Berlin, Allemagne / Germany)

2006 Est-Nord-Est, résidence d'artistes (Saint-Jean-Port-Joli, Québec, Canada)

1999 National Sculpture Factory (Cork, Irlande / Ireland)

1998 Est-Nord-Est, résidence d'artistes (Saint-Jean-Port-Joli, Québec, Canada)

PRIX / AWARDS

2001 Bourse Duchamp-Villon, Plein sud, centre d'exposition en art actuel à
 Longueuil

1999 Pépinières européennes pour jeunes artistes

1997 Prix CATQ, Conseil des arts textiles du Québec

COLLECTIONS PUBLIQUES / PUBLIC COLLECTIONS

Musée national des beaux-arts du Québec (Québec, Québec, Canada)

Ville de Laval (Laval, Québec, Canada)

Cirque du Soleil (Montréal, Québec, Canada)

BIBLIOGRAPHIE – MÉDIAGRAPHIE

BIBLIOGRAPHY – MEDIAGRAPHY

Catalogues d'exposition / Exhibition catalogues

BOUCHER, Mélanie. *Intrus / Intruders*, Québec, Musée national des beaux-arts du Québec, 2008, p. 90-93.

DAIGNEAULT, Gilles, FISETTE, Serge et MAVRIKAKIS, Nicolas. *Petits pavillons et autres folies / Small Pavilions and Other Follies. Artefact Montréal 2007 – Sculptures urbaines / Urban Sculptures*, Montréal, Centre d'art public, 2007, p. 33, 76.

DE BLOIS, Nathalie. « Catherine Bolduc » dans *Best Before … / Tenminste Houbaar Tot … [Clark@DeOverslag]*, Montréal, éditions Petula, 2004, p. 8-11.

DE BLOIS, Nathalie. « Catherine Bolduc » dans *Clark@Glassbox [Citizen Clark]*, Montréal, éditions Petula, 2003, p. 4-7.

MARTIN, Sébastien. « Catherine Bolduc » dans *Passe-passe*, Montréal, Maison de la culture Plateau-Mont-Royal, 2001, p. 6-7.

MURRY, Peter. « Catherine Bolduc. My Life as a Fairy Tale. Installation Guy's Building Art Trail 1999 » dans *Pépinières Cork 1999*, Cork, National Sculpture Factory, 2000, p. 4-5.

BOULANGER, Chantal. « Célébrations privées » dans *Un constat sociologique de la pratique artistique au seuil du troisième millénaire. Pass-Art 2000*, Rouyn-Noranda, Centre d'exposition de Rouyn-Noranda, 2000, p. 13-19.

DAIGNEAULT, Gilles. *Matière des mots*, Montréal, Bruxelles, La Côte-St-André, Centre d'exposition CIRCA, la Vènerie, galerie Évelyne Guichard, 1998, p. 6-7.

CRON, Marie-Michèle. *Art ménager*, Montréal, Maison de la culture Plateau-Mont-Royal, 1997, p 7.

Opuscules d'exposition / Exhibition booklets

DAIGNEAULT, Gilles. *La langue des ombres (prise deux) / The Tongue of Shadows (take two)*, Montréal, Galerie Joyce Yahouda, 2010, 4 p.

HÉBERT, Natasha. *Faire du surplace*, Montréal, Centre d'exposition CIRCA, 2005, 8 p.

BELLEMARE BRIÈRE, Véronique. *Dans l'abîme du rêve…*, Rimouski, Musée régional de Rimouski, 2004, 6 p.

HÉBERT, Natasha. *Chroniques des merveilles annoncées*, Longueuil, Plein sud, centre d'exposition en art actuel à Longueuil, 2002, 6 p.

RIENDEAU, Isabelle. *Sens interdit, exposition d'art non visuel*, Laval, Salle Alfred-Pellan de la Maison des arts de Laval, 2001, 6 p.

Autres publications / Other publications

BABIN, Sylvette (sous la direction de). *Vendu-Sold 2011*, Montréal, Les Éditions esse, 2011, p. 84-85.

BOLDUC, Catherine et GOYER-OUIMETTE, Geneviève. *Catherine Bolduc*, Montréal, galerie SAS, 2011, 52 p.

JOOS, Suzanne. « Toute la lumière sur les châteaux de cartes de Catherine Bolduc » dans *Skol 2003 2004*, Montréal, Centre des arts actuels Skol, 2005, p. 38-41.

mémento iv; est-nord-est 2003-2006, Saint-Jean-Port-Joli, Est-Nord-Est, résidence d'artistes, 2007, p. 110-111.

Mémento résidences 1998, Saint-Jean-Port-Joli, Est-Nord-Est, résidence d'artistes, 1999, p. 8-9.

MÉMOIRE / THESIS

BOLDUC, Catherine. *Enchantement et dérision : détournement d'objets de pacotille par des sources lumineuses dans une pratique sculpturale*, Mémoire de maîtrise, Montréal, Université du Québec à Montréal, 2005, 32 p.

ARTICLES DE REVUES SPÉCIALISÉES / SPECIALIZED MAGAZINE ARTICLES

GASCON, France. « La langue des ombres », *Espace sculpture*, no 93, automne 2010, p. 31-32.

RIENDEAU, Isabelle. « Le monde merveilleux de Catherine Bolduc », *Espace sculpture*, no 91, printemps 2010, p. 24-25.

BRUNET NEUMANN, Hélène. « Catherine Bolduc : My life without gravity », *esse arts + opinions*, no 65, 2009, p. 54-55.

MULSKI, Susan. « The Tongue of Shadows », *Art New England*, décembre-janvier 2008-2009, p. 42.

GARDNER, Belinda Grace. « Die Magie von Luftschlössern und Kartenhäusern. Catherine Bolduc's ephemere Kunst der Zeichen und Wunder / The Magic of Cloud Castles and Card Houses. Catherine Bolduc's ephemeral art of signs and wonders », *BE Magazin* (Berlin), no 15, 2008, p. 20-25.

McGARRY, Pascale. « D'expo 67 à Artefact 2007 », *Espace sculpture*, no 82, hiver 2008, p. 40-43.

BELU, Françoise. « Artefact Montréal », *Vie des arts*, no 208, automne 2007, p. 94-95.

DUBOIS, Christine. « Faire du surplace », *Espace sculpture*, no 73, automne 2005, p. 41-42.

BELU, Françoise. « Espace-temps », *Vie des arts*, no 198, printemps 2005, p. 82-83.

HÉBERT, Natasha. « De la démesure du rêve », *Vie des arts*, no 195, été 2004, p. 116-117.

CHAMPAGNE, Martin. « Le bonheur organisé », *ETC Montréal*, no 60, hiver 2003, p. 65-66.

HÉBERT, Natasha. « Un conte à régler », *Vie des arts*, no. 186, printemps 2002, p. 20.

CHAMPAGNE, Martin. « Une redéfinition de la perception », *ETC Montréal*, no 56, hiver 2002, p. 50-53.

LÉVY, Bernard. « Catherine Bolduc, lauréate de la bourse Duchamp-Villon », *Vie des arts*, no 183, été 2001, p. 11.

CHAMPAGNE, Martin. « Bonheurs préfabriqués », *Vie des arts*, no 181, hiver 2001, p. 64.

PARÉ, André-Louis. « Abécédaire alimentaire », *Espace sculpture*, no 52, été 2000, p. 31-32.

LÉVY, Bernard. « Fragile immortalité », *Vie des arts*, no 169, hiver 1998, p. 57.

ARTICLES DE PRESSE (SÉLECTION) / PRESS ARTICLES (SELECTED)

MAVRIKAKIS, Nicolas. « Enchantée », *Voir Montréal*, 18 février 2010, cahier *Voir la vie /
Rive-Nord*, p. 1.

LEVITZ, David. « Myths and car crashes », *Montreal Mirror*, 17 décembre 2009.

BUFILL, Juan. « Galerias de Barcelona Inauguraciones recientes », *La Vanguardia*
(Barcelone), 19 juillet 2009, p. 50.

JESUS MARTINEZ, Clarà. « Maniobras : arte y materia ». *La Vanguardia* (Barcelone),
15 juillet 2009, p. 19.

MASANÉS, Cristina. « Marge de maniobra », *Cultura* (Barcelone), 27 juin 2009, p. 19.

MOLINA, Angela. « Maniobres », *El Pais* (Barcelone), 11 juin 2009, p. 7.

DELGADO, Jérôme. « Bolduc : une rétro avec du neuf », *Le Devoir*, 27 juin 2009, p. E6.

McQUADE, Cate. « An unmatched trio », *The Boston Globe* (Boston), 1er octobre 2008,
p. E6.

LEPAGE, Jocelyne. « Les aventuriers de l'île Sainte-Hélène », *La Presse*, 1er juillet 2007,
Cahier arts et spectacles p. 6.

DELGADO, Jérôme. « Un artefact de folies... pour revoir l'Expo ! », *Le Devoir*, 23 juin
2007, p. E4.

GUIMOND, Nathalie. « À la folie », *Voir Montréal*, 21 juin 2007, p. 44.

DELGADO, Jérôme. « Entre récupération et critique », *Le Devoir*, 4 août 2007, p. E4.

REDFERN, Christine. « Expo fever », *Montreal Mirror*, 12 juillet 2007, p. 47.

DELGADO, Jérôme. « Un Risk pour refaire le monde », *La Presse*, 22 septembre 2006,
Cahier arts et spectacles p. 8.

CREVIER, Lyne. « Make trouble », *ICI*, 14 septembre 2006, p. 54.

CREVIER, Lyne. « Têtes fortes 2006. Arts. Catherine Bolduc », *ICI*, 5 janvier 2006, p. 15.

CREVIER, Lyne. « Se payer le luxe... », *ICI*, 22 décembre 2005, p. 30.

MAVRIKAKIS, Nicolas. « Top 5 arts visuels », *Voir Montréal*, 15 décembre 2005, p. 60.

LAMARCHE, Bernard. « Jeu de pailles », *Le Devoir*, 21 mai 2005, p. E7.

MAVRIKAKIS, Nicolas. « Contes de fée », *Voir Montréal*, 19 mai 2005, p. 54.

CREVIER, Lyne. « Devenir dingo », *ICI*, 19 mai 2005, p. 46.

LAMARCHE, Bernard. « Parler d'assemblage », *Le Devoir*, 5 février 2005, p. E7.

GUIMOND, Nathalie. « Odyssées de l'espace », *Voir Montréal*, 3 février 2005, p. 47.

CREVIER, Lyne. « Patience d'ange », *ICI*, 3 février 2005, p. 28.

CREVIER, Lyne. « Clic-clac », *ICI*, 4 mars 2004, p. 29.

CLOUTIER, Alexandra. « Dieu plastique ». *L'artichaut*, vol. 11, avril-mai 2004, p. 5.

DELGADO, Jérôme. « Kitsch et bon goût », *La Presse*, 18 janvier 2004, Cahier arts et
spectacles p. 5.

LEHMANN, Henry. « Serious fun », *The Gazette*, 29 novembre 2003, p. i3.

PAIEMENT, Geneviève. « High kitsch », *Montreal Mirror*, 30 mai 2002, p. 48.

LEHMANN, Henry. « What's it about? This art is a visual riddle », *The Gazette*, 7 juillet
2001, p. i4.

DELGADO, Jérôme. « Tour de magie », *La Presse*, 30 juin 2001, Cahier arts et spectacles.

CREVIER, Lyne. « Fourberies de Scapin (e) », *ICI*, 21 juin 2001, p. 34.

MAVRIKAKIS, Nicolas. « Le diable au corps », *Voir Montréal*, 7 décembre 2000, p. 99.

LAMARCHE, Bernard. « Espèce d'espaces », *Le Devoir*, 18 mars 2000, p. D10.

DUSSAULT, Nathalie. « Bolduc et Morzuch : De l'autre coté du miroir... », *L'étoile du
Plateau et du Mile-End*, 17 mars 2000.

COUSINEAU, Marie-Ève. « Un entrepôt près de chez vous », *Montréal Campus*, 8 mars
2000, p. 15.

HOPKIN, Alannah. « Sterling work on world stage », *Irish Examiner* (Cork), 10 décembre 1999.

BÉRUBÉ, Stéphanie. « Pas facile, la vie d'artiste ! Mais on fait de plus en plus de place aux jeunes », *La Presse*, 21 février 1998, p. D18.

RADIO ET TÉLÉVISION / RADIO AND TELEVISION

TÉLÉ-QUÉBEC. « New York, New York », émission de télévision *Voir Télé*, entrevue de Sébastien Diaz avec Catherine Bolduc, 26 mars 2011.

SOCIÉTÉ RADIO-CANADA. « Des arts et des sous », émission de radio *Christiane Charette*, entrevue de Christiane Charette avec Nicolas Mavrikakis, première chaîne de Radio-Canada, 8 février 2010.

SOCIÉTÉ RADIO-CANADA. Émission de radio *Plage culture*, entrevue de Dominique Charbonneau avec Catherine Bolduc et Éric Ladouceur, première chaîne de Radio-Canada, 14 août 2001.

SOCIÉTÉ RADIO-CANADA. Émission de télévision *Tam-Tam*, entrevue de Yanie Dupont-Hébert avec Catherine Bolduc et Éric Lamontagne, 21 juin 2001.

SOCIÉTÉ RADIO-CANADA. Émission de télévision *Montréal ce soir*, entrevue de Claude Deschênes avec Catherine Bolduc, Éric Lamontagne et Denis Rousseau, 15 juin 2001.

CIBL. Émission de radio *Zone libre*, entrevue de Manon Morin avec Catherine Bolduc, 4 novembre 1997.

MÉDIAS ÉLECTRONIQUES (SÉLECTION) / ELECTRONIC MEDIA (SELECTED)

ART ON AIR. « Pulse 2011: Carla Gannis & Catherine Bolduc », émission de radio *Art & Technology*, [En ligne], entrevue de Daniel Durning avec Catherine Bolduc, 8 août 2011, http://artonair.org/show/pulse-2011-carla-gannis-catherine-balduc

FORGET, Bettina. « Sculpture – Ludisme: Artists play at Galerie sas », 17 juin 2011, *The Belgo Report*, [En ligne], http://www.thebelgoreport.com/2011/06/sculpture-ludisme-artists-play-at-galerie-sas/

GREB-ANAND, Laura. « Bolduc. Chocolate. Fabulations », 1er avril 2011, *Art Meme*, [En ligne], http://artme.me/2011/04/bolduc-chocolate-fabulations/

LUTINO, Cielo. « Anywhere But Canada », *Artcards Review*, 6 mars 2011, [En ligne], http://artcards.cc/review/anywhere-but-canada/3406/

SUTTON, Benjamin. « Armory Week 2011: Wrapping Things Up at Pulse », 7 mars 2011, *The L Magazine*, [En ligne], http://www.thelmagazine.com/TheMeasure/archives/2011/03/07/armory-week-2011-wrapping-things-up-at-pulse

MAVRIKAKIS, Nicolas. « Catherine Bolduc. Exorcisme artistique », *Voir Montréal*, 7 janvier 2010, [En ligne], http://voir.ca/arts-visuels/2010/01/07/catherine-bolduc-exorcisme-artistique/

LATOURELLE, Rodney. « Berlin. Edith Dekyndt at Program | Dark Science at Curators Without Borders | The Berlin Biennale | etc. », 3 juin 2008, *Akimbo*, [En ligne], http://www.akimbo.biz/akimblog/?id=201

KÖNIG, Jan. « Catherine Bolduc : My life without gravity », 2 avril 2008, *Creative Europe*, [En ligne], http://www.creativeurope.com/Catherine_Bolduc_My_life_without_gravity

CARSON, Andrea. « Artefact Montreal 2007 – Urban Sculptures », 24 juillet 2007, *View on Canadian Art*, [En ligne], http://viewoncanadianart.blogspot.com/2007/07/artefact-montreal-2007

TOUSIGNANT, Isa. « Montreal », 5 juillet 2007, *Akimbo*, [En ligne], http://www.akimbo. biz/akimblog/index.php?id=124

« This Week. Catherine Bolduc / John Massey », 21 mai 2005, *Canadian Art*, [En ligne], http://www.canadianart.ca/

AGDANTZEFF, Anne. « Derrière la porte blanche... », 10 mai 2005, *L'alternative urbaine CHOQ.fm*, [En ligne], http://www.choq.fm/

« This Week. Catherine Bolduc + Nicolas Juillard », 20 mars 2004, *Canadian Art*, [En ligne], http://www.canadianart.ca/

SITES INTERNET / WEB SITES

Catherine Bolduc, [En ligne]. http://www.catherinebolduc.ca/

Centre for Contemporary Canadian Art / Centre de l'art contemporain canadien (CCCA). *The Canadian Art Database / La base de données sur l'art canadien*, [En ligne]. http://www.ccca.ca/artists/artist_info.html?languagePref=en&link_id=5443&a rtist=Catherine+Bolduc

Artnews.org, [En ligne]. http://www.artnews.org/catherinebolduc

Centre d'art et de diffusion Clark. *Centre Clark*, [En ligne]. http://www.clarkplaza.org/ agence/index.html

Galerie SAS, [En ligne]. http://www.galeriesas.com/spip.php?rubrique94

CRÉDITS / CREDITS

Empruntant la forme d'une œuvre littéraire, la publication *Catherine Bolduc. Mes Châteaux d'air et autres fabulations / My Air Castles and Other Fabulations 1996-2012* est le volet 3 des expositions bilans *Mes châteaux d'air - Monts et merveilles*, volet 1 présentée à EXPRESSION du 6 juin au 16 août 2009 et *Mes châteaux d'air*, volet 2 présentée à la Salle Alfred-Pellan de la Maison des arts de Laval, du 6 février 2010 au 11 avril 2010 (commissaire : Geneviève Goyer-Ouimette).

Borrowing its form from a literary work, the publication *Catherine Bolduc. Mes châteaux d'air et autres fabulations / My Air Castles and Other Fabulations 1996 – 2012* is the third installment of the survey exhibitions *Mes châteaux d'air - Monts et merveilles*, Installment 1 presented at EXPRESSION from June 6 to August 16, 2009 and *Mes châteaux d'air*, Installment 2 presented at the Salle Alfred-Pellan de la Maison des arts de Laval from February 6 to April 11, 2010 (Curator: Geneviève Goyer-Ouimette).

Couverture et quatrième de couverture / Cover and back images:
Catherine Bolduc, **My Secret Life *(Je t'aimais en secret)*** (détail) / *Ma vie secrète (I Was Loving You in Secret)* (detail), 2008, armoire IKEA, laine d'acier, perles en plastique et tube fluorescent bleu / IKEA cabinet, steel wool, plastic beads and blue fluorescent light | 180 × 40 × 40 cm

Image page 2 :
Catherine Bolduc, **Paysage stressé** / *Stressed Landscape*, 2008, aquarelle et crayon aquarelle sur papier / watercolour and watercolour pencil on paper | 140 × 96,5 cm

PRODUCTION DE LA PUBLICATION / PRODUCTION

Commissariat de la publication / Publication Curator: Geneviève Goyer-Ouimette
Textes / Texts: Catherine Bolduc, Geneviève Goyer-Ouimette, Marc-Antoine K. Phaneuf et Anne-Marie St-Jean Aubre
Révision / Revision: Pierrette Tostivint
Traduction / Translation: Peter Dubé, Jeanine Quenneville (p. 170), Reiko Tsukimura (version anglaise, p. 214), Michel Bourgeot en collaboration avec Jacques Serguine (version française, p. 214)
Design graphique / Graphic Design: Jean-François Proulx
Infographie / Computergraphics: Matilde Sottolichio
Traitement des images / Image Processing: Photosynthèse
Coordination de la publication / Publication Coordinator: Véronique Grenier
Administration de la publication / Publication Manager: EXPRESSION
Correction d'épreuves / Proofreading: Marcel Blouin, Catherine Bolduc, Mélanie Boucher, Jasmine Colizza, Audrey Genois, Geneviève Goyer-Ouimette, Véronique Grenier, Jane Jackel, Richard Théroux, Zoë Tousignant et Kerim Yildiz
Approbation des maquettes / Draft approval: Marcel Blouin et Jasmine Colizza
Impression / Printing: Quadriscan
Photographies / Photographs: Maxime Ballesteros: page couverture, p. 106, 128, 129, 130, 131, 194; Catherine Bolduc: p. 36, 74, 75, 88, 89, 90, 91, 113, 115, 117, 119, 122, 123, 124, 125, 126, 127, 134, 195, 198, 199, 204, 205, 208; Jean-Pierre Bourgault: p. 248; Michel

Laverdière: p. 96; Guy L'Heureux: p. 78, 80, 81, 82, 83, 102, 108, 118, 120, 121, 135, 136, 137, 138, 139, 143, 160, 161, 186, 187, 193, 200, 211; Paul Litherland: p. 2, 30, 77, 84, 86, 92, 93, 94, 95, 104, 107, 144, 145, 146, 147, 148, 150, 151, 153, 154, 156, 157, 158, 162, 168, 169, 172, 173, 175, 176, 177, 179, 180, 181, 182, 183, 184, 185, 188, 189, 196, 206, 207, 210, 212, 213, 215, 218; Richard-Max Tremblay: p. 200, 201, 202, 203; National Sculpture Factory: p. 197; Papier gris: p. 216; Photosynthèse: p. 76; Daniel Roussel: p. 42, 100, 101, 103, 105, 110, 111, 116, 133, 152, 155, 163, 167

Éditeurs / Editors

EXPRESSION, Centre d'exposition de Saint-Hyacinthe
495, avenue Saint-Simon
Saint-Hyacinthe (Québec) J2S 5C3
Téléphone / Phone: 450 773-4209
Télécopieur / Fax: 450 773-5270
www.expression.qc.ca
expression@expression.qc.ca

Salle Alfred-Pellan de la Maison des arts de Laval
1395, boulevard De la Concorde Ouest
Laval (Québec) H7N 5W1
Téléphone / Phone: 450 662-4440
Télécopieur / Fax: 450 662-4428
www.ville.laval.qc.ca (onglet Culture)
accueil.mda@ville.laval.qc.ca

Catalogage avant publication de Bibliothèque et Archives nationales du Québec et Bibliothèque et Archives Canada

Goyer-Ouimette, Geneviève, 1975-

Catherine Bolduc : mes châteaux d'air et autres fabulations, 1996-2012 = Catherine Bolduc : my air castles and other fabulations, 1996-2012

Comprend des réf. bibliogr.
Texte en français et en anglais.
Publ. en collab. avec: Maison des arts de Laval.

ISBN 978-2-922326-76-5

1. Bolduc, Catherine, 1970- . I. Phaneuf, Marc-Antoine K., 1980- . II. St-Jean Aubre, Anne-Marie, 1980- . III. Bolduc, Catherine, 1970- . IV. Expression, Centre d'exposition de St-Hyacinthe. V. Maison des arts de Laval. VI. Titre. VII. Titre: Catherine Bolduc : my air castles and other fabulations, 1996-2012. VIII. Titre: Mes châteaux d'air et autres fabulations, 1996-2012. IX. Titre: My air castles and other fabulations, 1996-2012.

N6549.B64A4 2012 709.2 C2012-940452-7F

Bibliothèque et Archives nationales du Québec and Library and Archives Canada cataloguing in publication

Goyer-Ouimette, Geneviève, 1975-

Catherine Bolduc : mes châteaux d'air et autres fabulations, 1996-2012 = Catherine Bolduc : my air castles and other fabulations, 1996-2012

Includes bibliographical references.
Text in French and English.
Co-published by: Maison des arts de Laval.

ISBN 978-2-922326-76-5

1. Bolduc, Catherine, 1970- . I. Phaneuf, Marc-Antoine K., 1980- . II. St-Jean Aubre, Anne-Marie, 1980- . III. Bolduc, Catherine, 1970- . IV. Expression, Centre d'exposition de St-Hyacinthe. V. Maison des arts de Laval. VI. Titre. VII. Titre: Catherine Bolduc : my air castles and other fabulations, 1996-2012. VIII. Titre: Mes châteaux d'air et autres fabulations, 1996-2012. IX. Titre: My air castles and other fabulations, 1996-2012.

N6549.B64A4 2012 709.2 C2012-940452-7E

Dépôt légal
Bibliothèque et Archives nationales du Québec, 2012
Bibliothèque et Archives du Canada, 2012
© EXPRESSION, Centre d'exposition de Saint-Hyacinthe et la Salle Alfred-Pellan de la Maison des arts de Laval pour la publication
© Catherine Bolduc pour les œuvres
© Catherine Bolduc, Geneviève Goyer-Ouimette, Marc-Antoine K. Phaneuf et Anne-Marie St-Jean Aubre pour les textes

La réalisation de la publication a été rendue possible grâce à l'appui financier du Conseil des Arts du Canada, du Conseil des arts et des lettres du Québec, du ministère de la Culture, des Communications et de la Condition féminine du Québec, de la Ville de Laval et de la Ville de Saint-Hyacinthe.

This publication was made possible thanks to the financial support of the Canada Concil for the Arts, the Conseil des arts et des lettres du Québec, the Ministère de la Culture, des Communications et de la Condition féminine du Québec, the City of Laval and the City of Saint-Hyacinthe.

MAISON
DES ARTS
DE LAVAL

EXPRESSION
Centre d'exposition de Saint-Hyacinthe

Conseil des Arts Canada Council
du Canada for the Arts

Conseil des arts
et des lettres
Québec 🟦🟦

Culture,
Communications et
Condition féminine
Québec 🟦🟦

Ville de
Saint-Hyacinthe